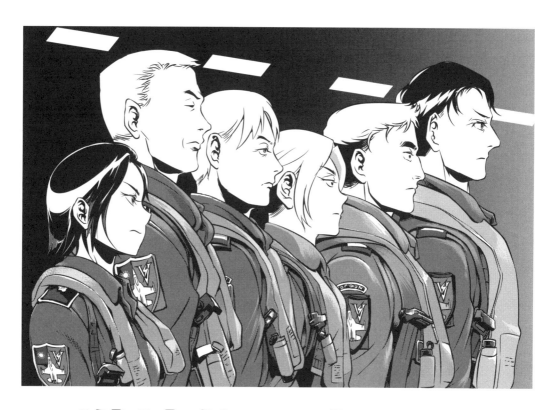

燃燒的西太平洋
WESTERN PACIFIC WAR

燎原出版

目錄

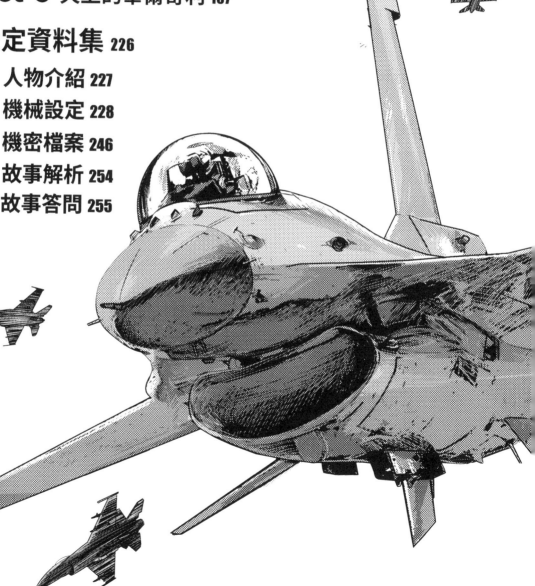

前情提要

作戰會議中，廣志不斷向中央軍委主席報告攻打臺灣的各種方案，其內容與方式深獲軍委主席的賞識，然而袁昶卻在會議後澆了廣志一桶冷水。並非廣志的攻臺方案不可行，而是他質疑主席攻臺的動機，並且提出國家可能正不自覺地進入修昔底德陷阱的忠告。

臺灣因對岸共軍的頻繁調動，開始感到不安。國防部不斷警示戰爭的烏雲越來越近，但卻遭更高層以「影響擾亂民心士氣」為由而予以制止。媒體在街頭對民眾的街訪，似乎也感受到不同的氛圍與立場，有的漠不關心，有的雲淡風輕，也有的認為就是一場鬧劇，或對戰爭感到歡迎與興奮，卻也有團體藉此想趁勢提高自己的影響力。比如「浮爾魔殺」這類激進團體，一切宣揚以激化矛盾，發動戰爭為前提。然而不幸的是，還真有團體的情緒被帶動，並且發動在臺北的炸彈攻擊，造成大量而恐怖的傷亡。

恐怖攻擊影響相當深遠，不只臺灣提升警戒，民眾血氣也因此提升。中國在臺布建受到威脅，

整體對臺工作遭到打亂，甚至美國也因此出動航艦進行關切。原本就反對戰爭的袁昶，趁機向主席溝通，藉此打消出兵臺灣的決定。然而，主席卻告訴了他真相。不久前，關押中共高級官員的秦城監獄，爆發越獄事件，這些逃亡者企圖推翻自己，甚至有黨內人員與其合作，密謀發動政變。

調查臺北的恐怖攻擊時，有關當局發現所使用的火藥化工成分屬國際管制品，只有幾個大國有能力製作這些原料，不禁令人懷疑肇事團體的背景與其動機，調查陷入僵局！

白宮戰略特種支援勤務小組登上雷根號航艦，該部隊的出現令艦長等人感到疑惑。同時，中共於大連及海南島的艦隊，遭到了不明攻擊。由於其突襲的手段與規模，反映出肇事者有強大的國家級軍事力量支持，因此席進平憤怒地致電美國總統湯浦，認定這就是美國在背後所為，兩方在電話中彼此猜忌不歡而散。推算突襲中共艦隊的飛彈發射路徑分別來自日本及越南兩地，此事件嚴重激發大陸民眾的民族情緒，狀況已經升溫到社會失序，進退維谷的席主席，在權衡後終於決定，「對臺作戰」，現在開始！

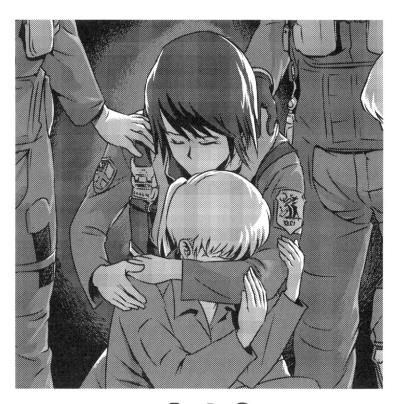

Act-6
夢魘

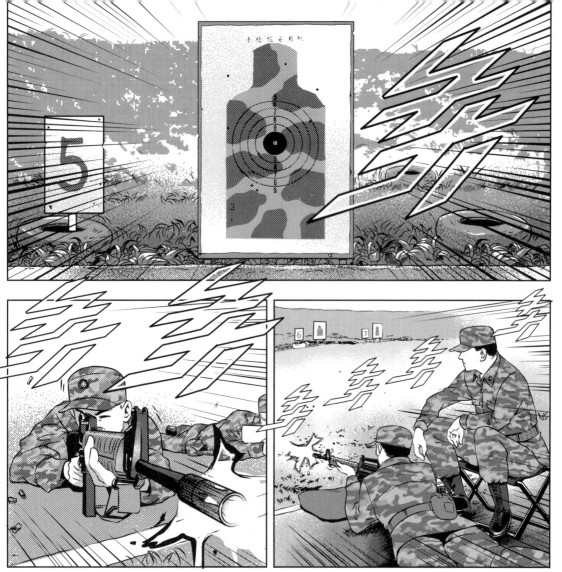

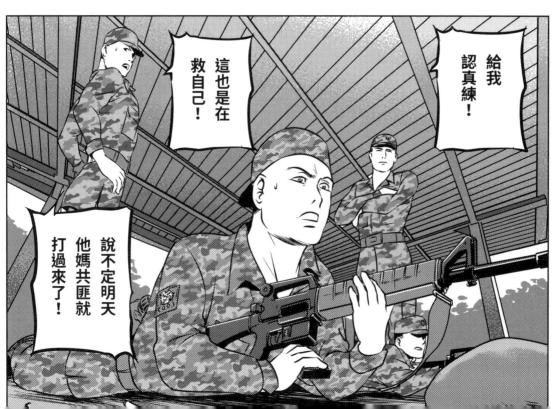

給我
認真練！

這也是在
救自己！

說不定明天
他媽共匪就
打過來了！

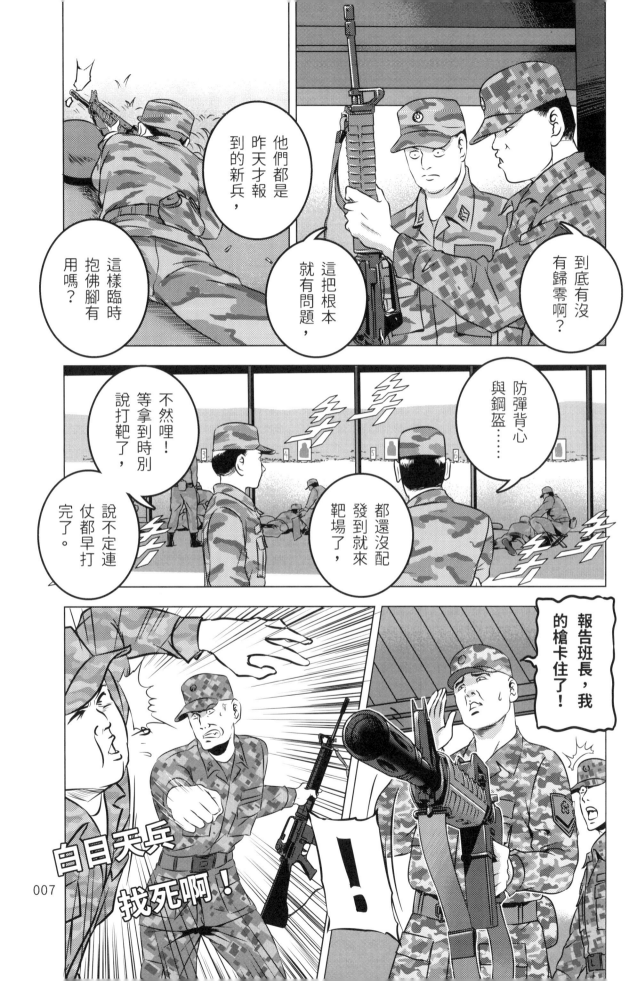

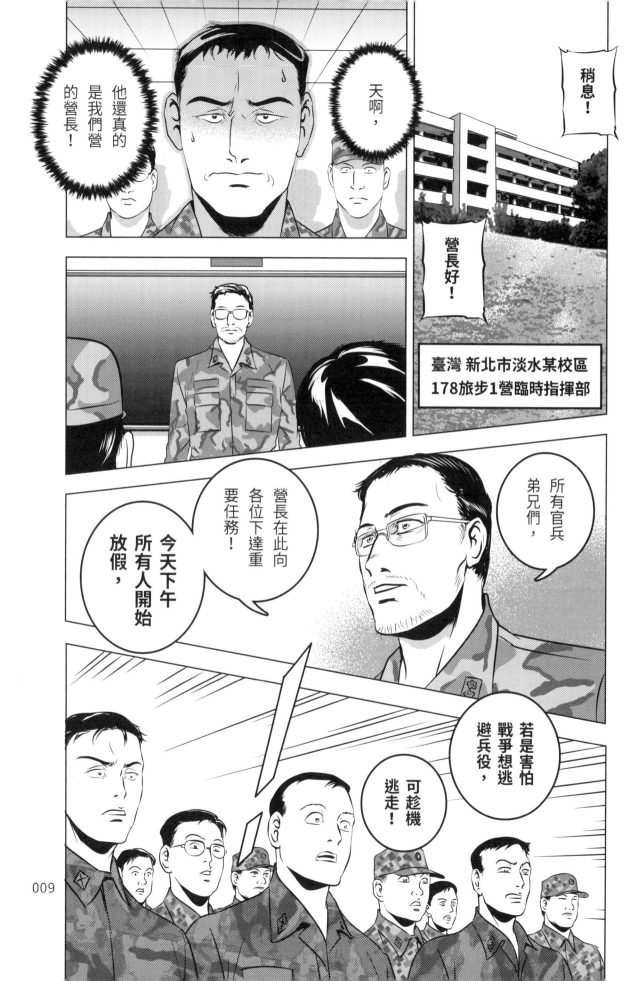

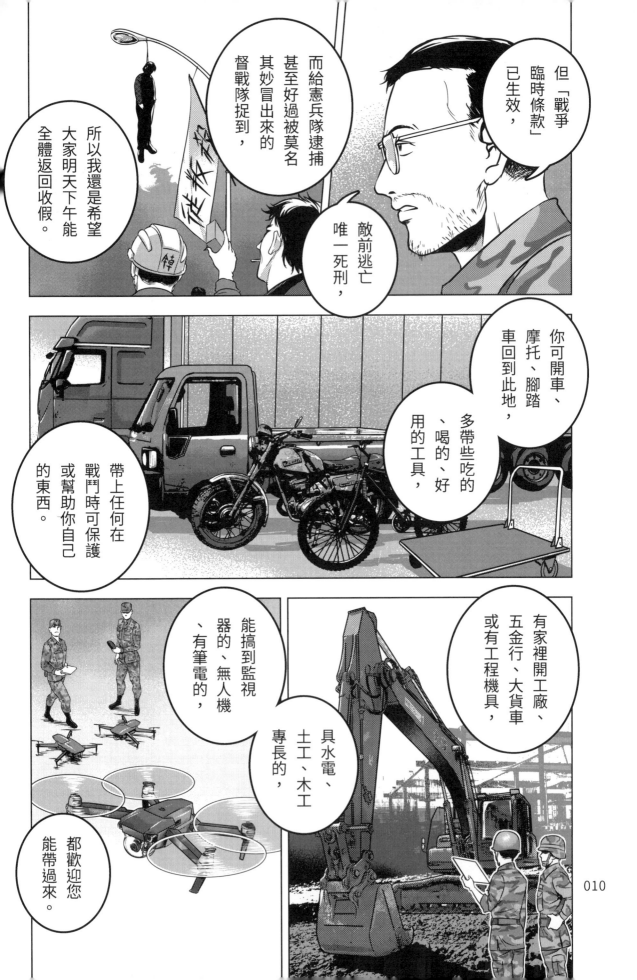

但「戰爭臨時條款」已生效，

敵前逃亡唯一死刑，

而給憲兵隊逮捕甚至好過被莫名其妙冒出來的督戰隊捉到，

所以我還是希望大家明天下午能全體返回收假。

你可開車、摩托、腳踏車回到此地，

多帶些吃的、喝的、好用的工具，

帶上任何在戰鬥時可保護或幫助你自己的東西。

有家裡開工廠、五金行、大貨車或有工程機具，

具水電、土工、木工專長的，

能搞到監視器的、無人機、有筆電的，

都歡迎您能帶過來。

嗯！

營長！

是否能說明一下您的想法？

是不是可製作假目標欺敵？

吸引敵方使其曝露位置，

打仗時除做隱蔽掩蔽外，

還有那些可讓自己更安全的方法？

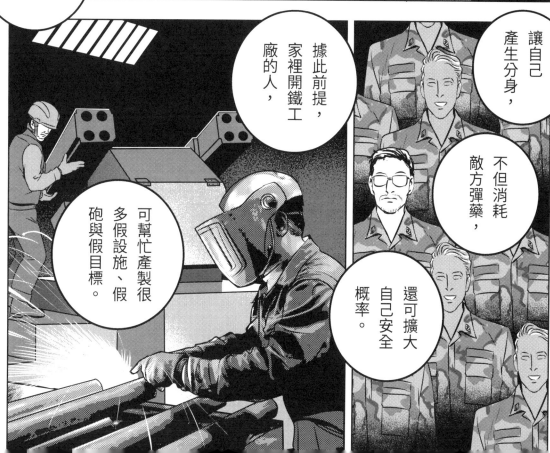

據此前提，家裡開鐵工廠的人，

可幫忙產製很多假設施、假砲與假目標。

讓自己產生分身，

不但消耗敵方彈藥，

還可擴大自己安全概率。

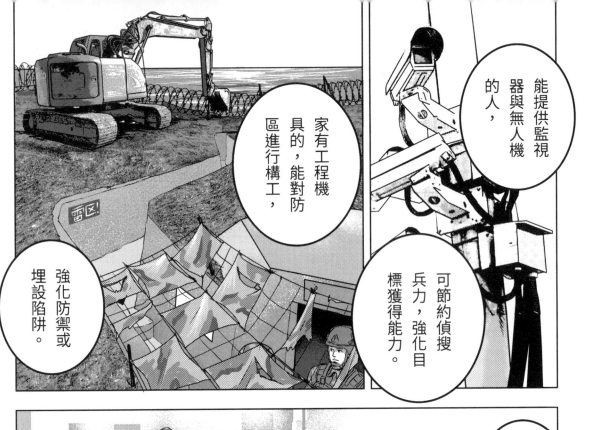

能提供監視器與無人機的人，

可節約偵搜兵力，強化目標獲得能力。

家有工程機具的，能對防區進行構工，

強化防禦或埋設陷阱。

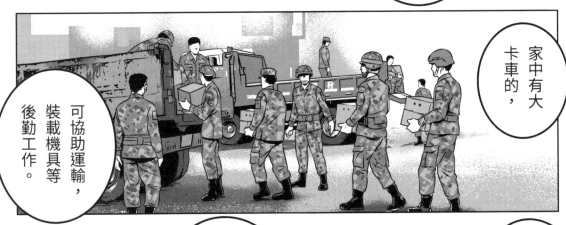

家中有大卡車的，

可協助運輸，裝載機具等後勤工作。

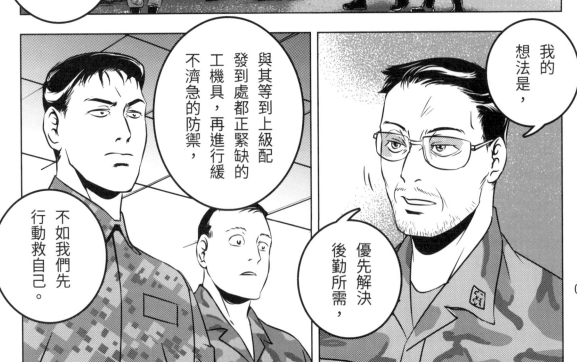

與其等到上級配發到處都正緊缺的工機具，再進行緩不濟急的防禦，

不如我們先行動救自己。

我的想法是，

優先解決後勤所需，

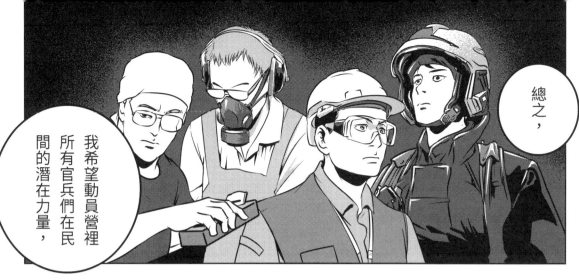

總之，

我希望動員營裡所有官兵們在民間的潛在力量，

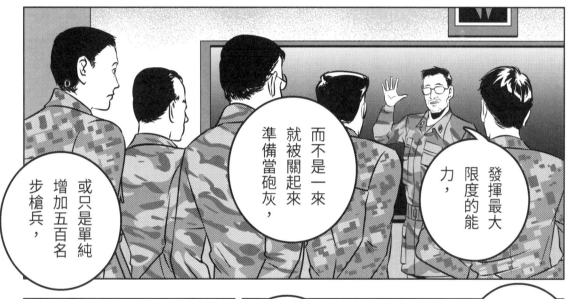

發揮最大限度的能力，

而不是一來就被關起來準備當砲灰，

或只是單純增加五百名步槍兵，

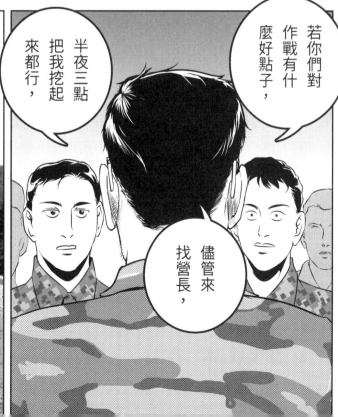

若你們對作戰有什麼好點子，

儘管來找營長，

半夜三點把我挖起來都行，

我只希望大家都能活到戰爭結束，

就是這樣。

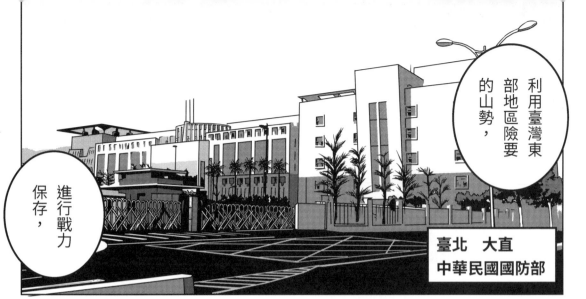

利用臺灣東部地區險要的山勢，

進行戰力保存，

臺北　大直
中華民國國防部

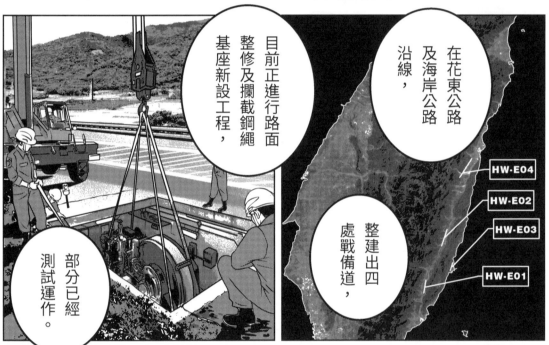

目前正進行路面整修及攔截鋼繩基座新設工程，

在花東公路及海岸公路沿線，

部分已經測試運作。

整建出四處戰備道，

HW-E04

HW-E02

HW-E03

HW-E01

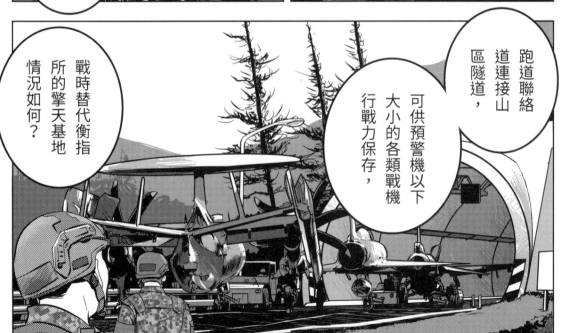

戰時替代衡指所的擎天基地情況如何？

跑道聯絡道連接山區隧道，

可供預警機以下大小的各類戰機行戰力保存，

014

以下報告擎天基地的整備情況，

副參謀總長與聯合作戰指揮中心的幕僚人員正陸續進駐其中，

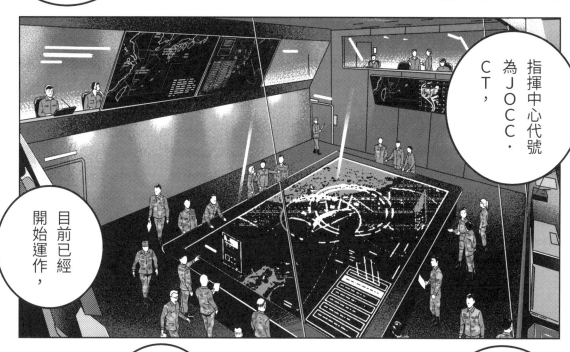

指揮中心代號為JOCC・CT，

目前已經開始運作，

軟體的部分正設定衛星等指管通訊參數，

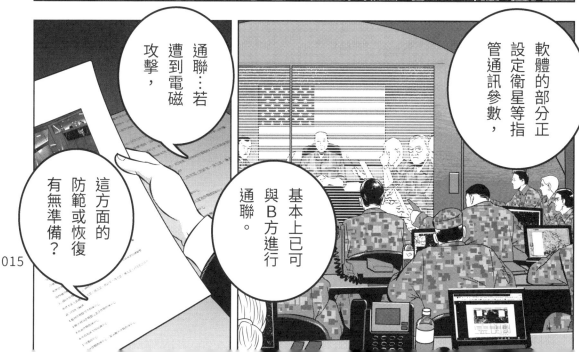

基本上已可與B方進行通聯。

通聯⋯若遭到電磁攻擊，

這方面的防範或恢復有無準備？

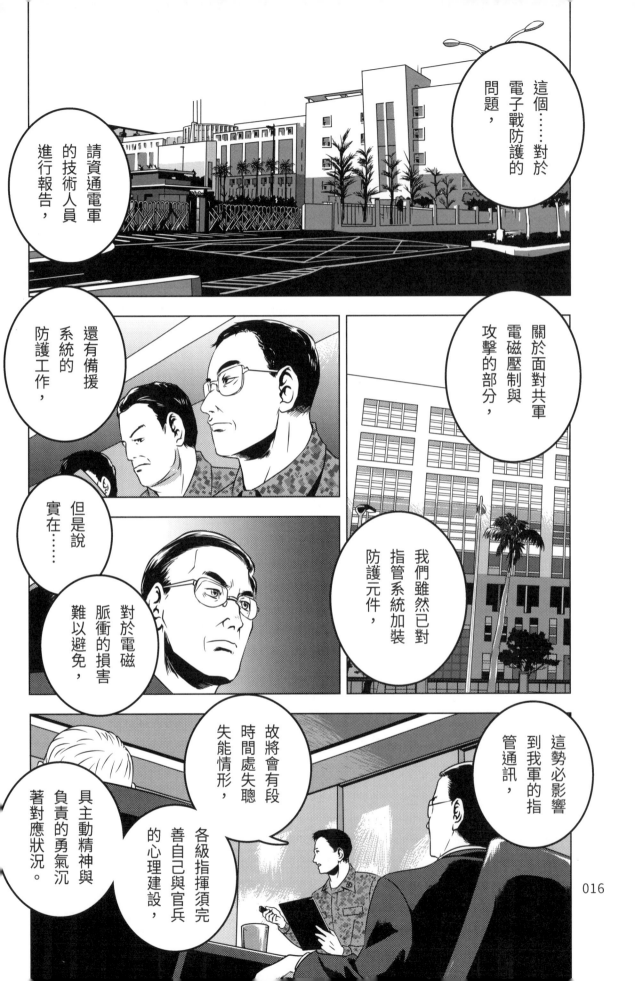

這個……對於電子戰防護的問題，

請資通電軍的技術人員進行報告，

關於面對共軍電磁壓制與攻擊的部分，

還有備援系統的防護工作，

我們雖然已對指管系統加裝防護元件，

但是說實在……

對於電磁脈衝的損害難以避免，

這勢必影響到我軍的指管通訊，

故將會有段時間處失聰失能情形，

各級指揮須完善自己與官兵的心理建設，

具主動精神與負責的勇氣沉著對應狀況。

016

部長！

真遇到狀況緊急修護的時間是多少？

你這答覆自己不覺得蒼白無力嗎？

老實說……這很難講，

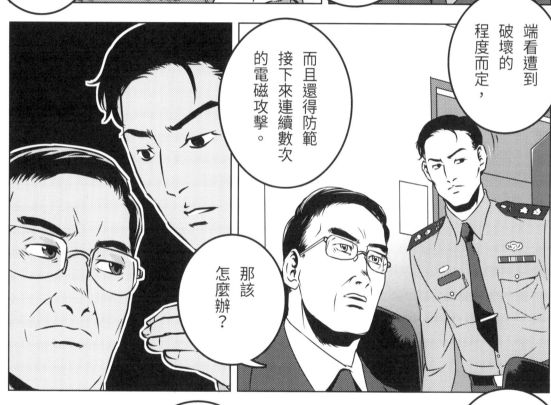

端看遭到破壞的程度而定，

而且還得防範接下來連續數次的電磁攻擊。

那該怎麼辦？

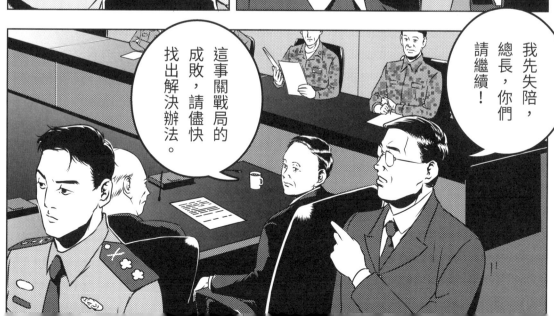

我先失陪，總長，你們請繼續！

這事關戰局的成敗，請儘快找出解決辦法。

四分三十秒，分秒不差！

部長進來了！

連幕僚的動作都預測得一模一樣，那傢伙實在厲害。

華美聯合情報中心

那麼我就帶部長去見他吧！

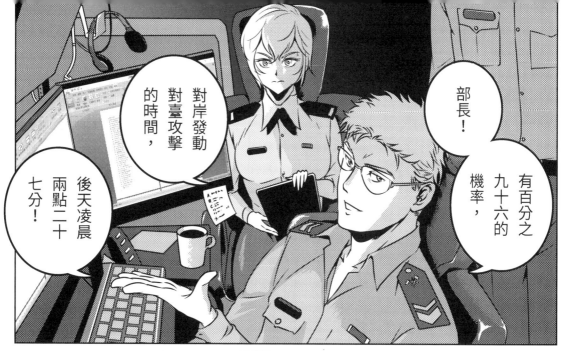

對岸發動對臺攻擊的時間，

後天凌晨兩點二十七分！

部長！有百分之九十六的機率，

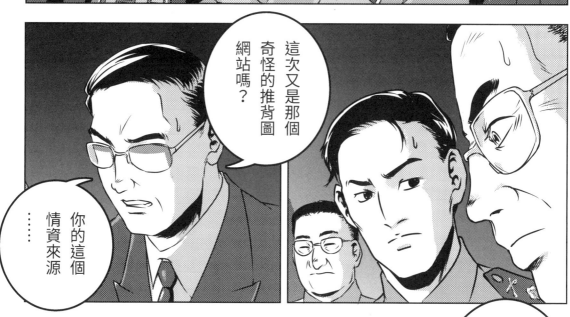

這次又是那個奇怪的推背圖網站嗎？

你的這個情資來源……

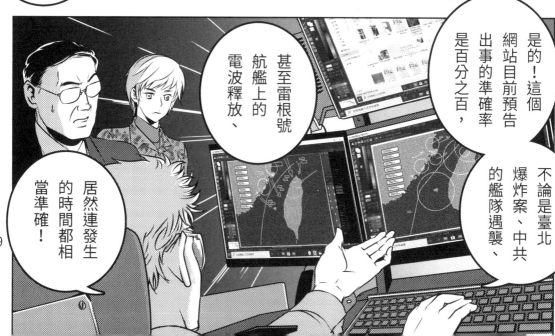

是的！這個網站目前預告出事的準確率是百分之百，

不論是臺北爆炸案、中共的艦隊遇襲、

甚至雷根號航艦上的電波釋放、

居然連發生的時間都相當準確！

019

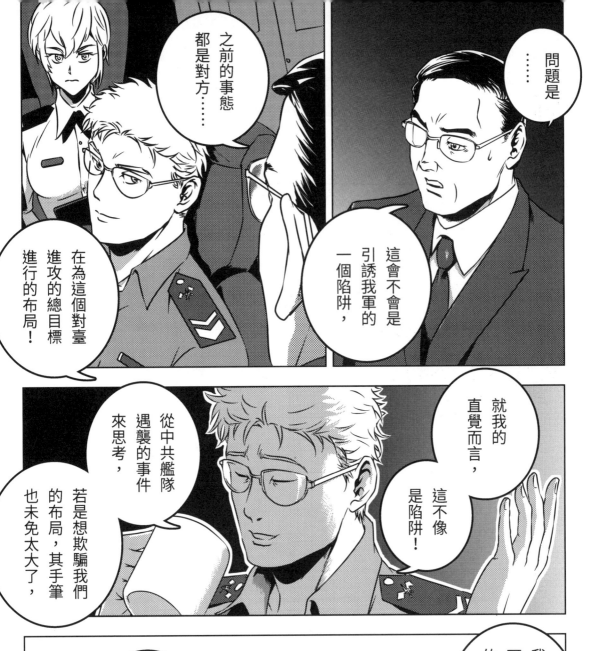

問題是……

之前的事態
都是對方……

這會不會是
引誘我軍的
一個陷阱，

在為這個對臺
進攻的總目標
進行的布局！

就我的
直覺而言，

這不像
是陷阱！

從中共艦隊
遇襲的事件
來思考，

若是想欺騙我們
的布局，其手筆
也未免太大了，

我們還有數百種
可分析情報來源
的單位與機構，

可以針對
情資進行
比對。

經過綜合
研判分析
後，

與這奇怪網站
的推背圖所說的
「預測」都相當
吻合！

還有一點，直到目前為止，我們都把此網站的情資，當作視而不見，

我方更沒有行動，所以對方理應無法對我們進行分析。

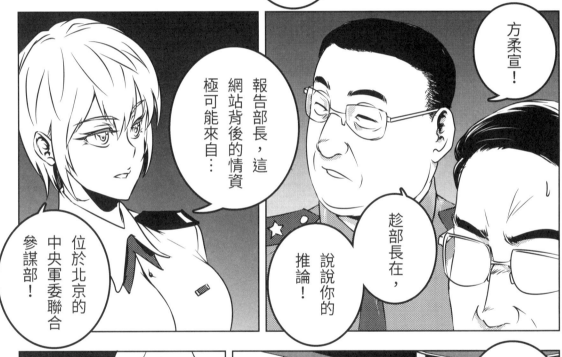

方柔宣！

趁部長在，說說你的推論！

報告部長，這網站背後的情資極可能來自…

位於北京的中央軍委聯合參謀部！

洩漏此情資者……應該跟中央軍委相當親近！

可能此人的層級還不低！

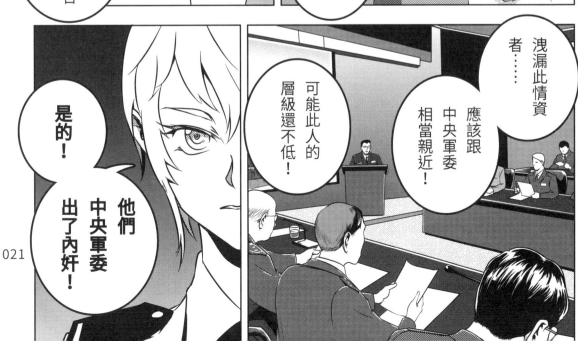

是的！他們中央軍委出了內奸！

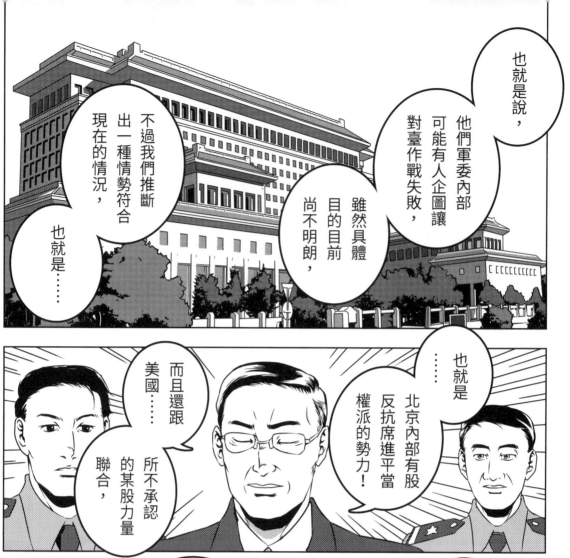

也就是說，

他們軍委內部可能有人企圖讓對臺作戰失敗，

雖然具體目的目前尚不明朗，

不過我們推斷出一種情勢符合現在的情況，

也就是……

……也就是北京內部有股反抗席進平當權派的勢力！

而且還跟美國……所不承認的某股力量聯合，

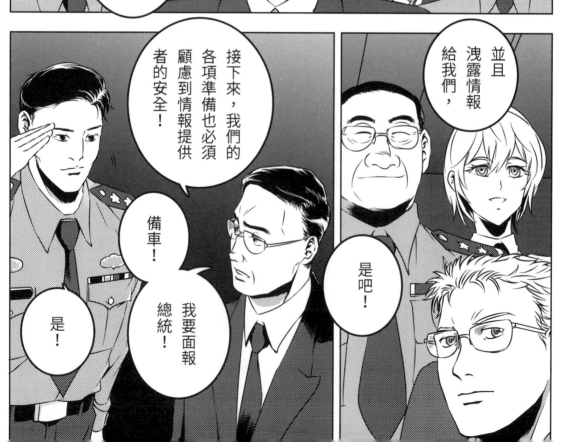

並且洩露情報給我們，

是吧！

接下來，我們的各項準備也必須顧慮到情報提供者的安全！

備車！

我要面報總統！

是！

是！

聯合戰情
中心的各位！

容我在此
感謝你們！

不論戰爭
結果如何
……

這段期間
你們都沒辜負
自己的職責！

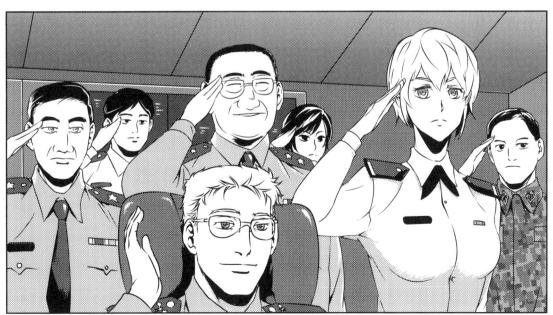

美國 華盛頓特區

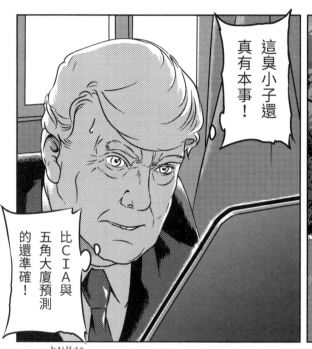

這臭小子還
真有本事！

比CIA與
五角大廈預測
的還準確！

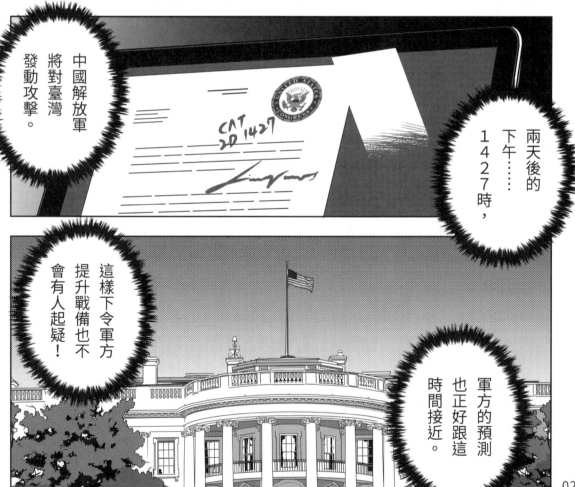

中國解放軍
將對臺灣
發動攻擊。

兩天後的
下午……
1427時，

這樣下令軍方
提升戰備也不
會有人起疑！

軍方的預測
也正好跟這
時間接近。

凌晨0157時

北京西山軍管地區
(天安門西北方20公里)

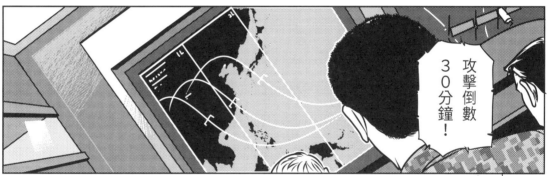

攻擊倒數
３０分鐘！

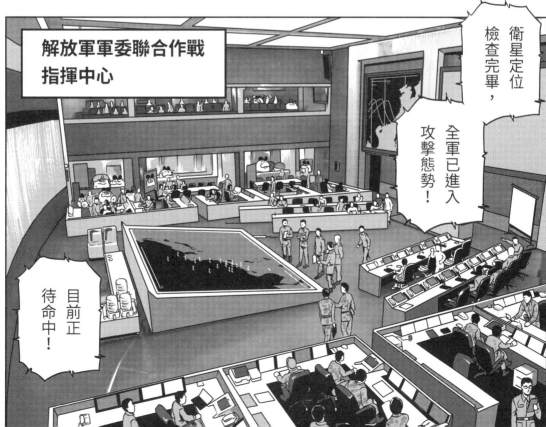

解放軍軍委聯合作戰
指揮中心

衛星定位
檢查完畢，

全軍已進入
攻擊態勢！

目前正
待命中！

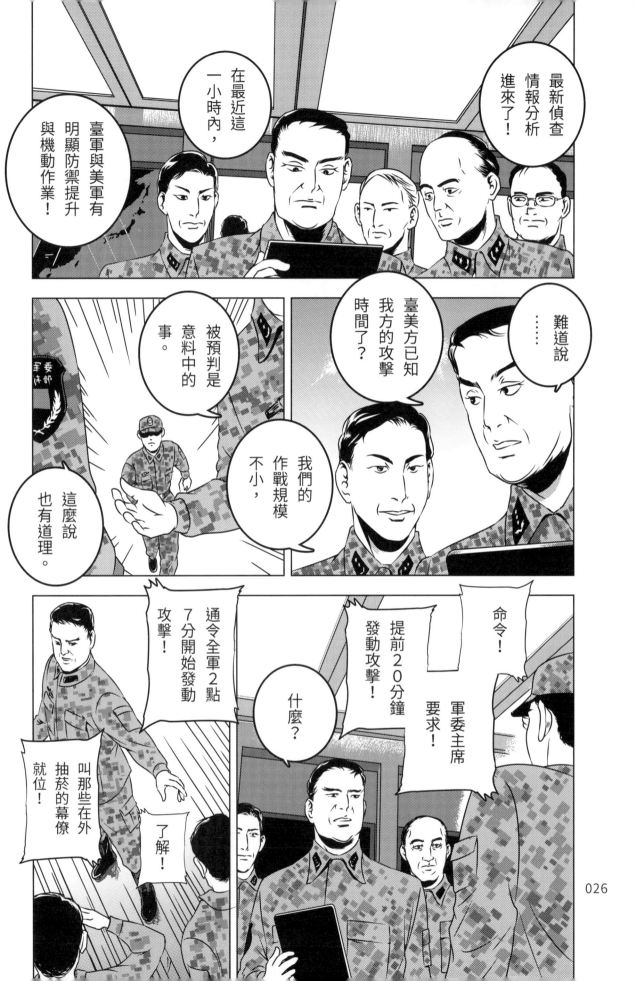

最新偵查情報分析進來了！

臺軍與美軍有明顯防禦提升與機動作業！

在最近這一小時內，

難道說……

臺美方已知我方的攻擊時間了？

我們的作戰規模不小，

被預判是意料中的事。

這麼說也有道理。

命令！

軍委主席要求！

提前20分鐘發動攻擊！

什麼？

通令全軍2點7分開始發動攻擊！

叫那些在外抽菸的幕僚就位！

了解！

主席好！

你們辛苦了！

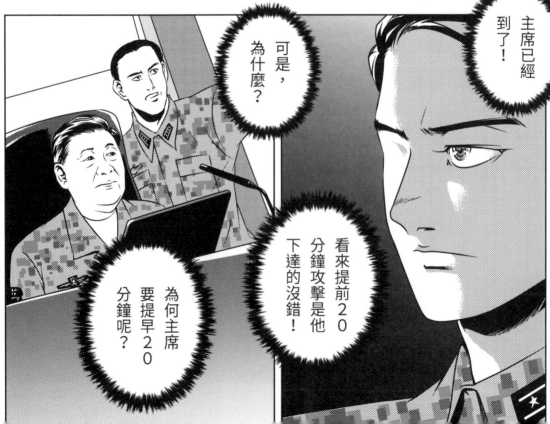

主席已經到了！

可是，為什麼？

看來提前20分鐘攻擊是他下達的沒錯！

為何主席要提早20分鐘呢？

如果是要抓內部那些圖謀不軌者⋯

我懂了！

之前大張旗鼓地，在國防部大樓開對臺作戰會議，

那些圖謀不軌的人，

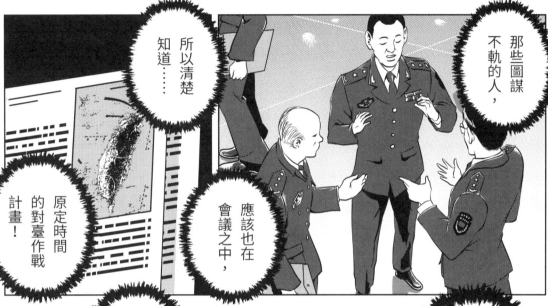

所以清楚知道⋯⋯

應該也在會議之中，

原定時間的對臺作戰計畫！

現在若非參謀本部及作戰直屬單位的人，也就是與作戰無關的單位，

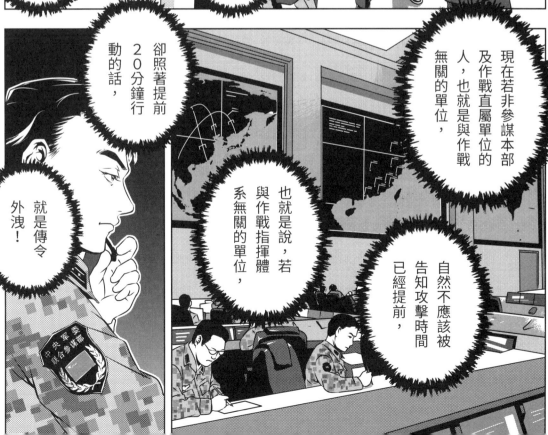

卻照著提前20分鐘行動的話，

就是傳令外洩！

也就是說，若與作戰指揮體系無關的單位，

自然不應該被告知攻擊時間已經提前，

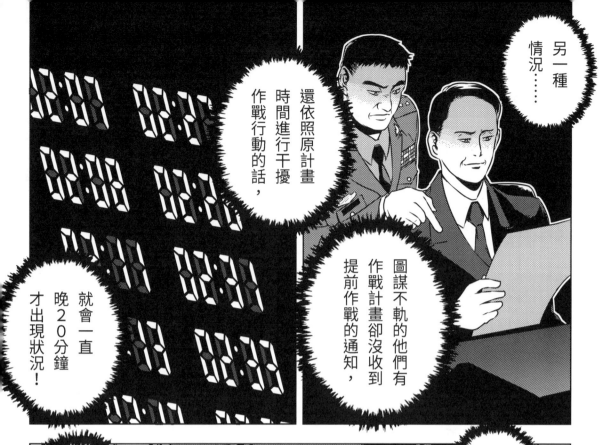

另一種……情況

還依照原計畫時間進行干擾作戰行動的話，

圖謀不軌的他們有作戰計畫卻沒收到提前作戰的通知，

就會一直晚20分鐘才出現狀況！

隨著對臺作戰進展，

這些密謀政變的軍政人員將會陸續現形，

只要順著這外洩情報的流向往上探索，

就可抓到源頭，

阻止政變陰謀也就得以成功！

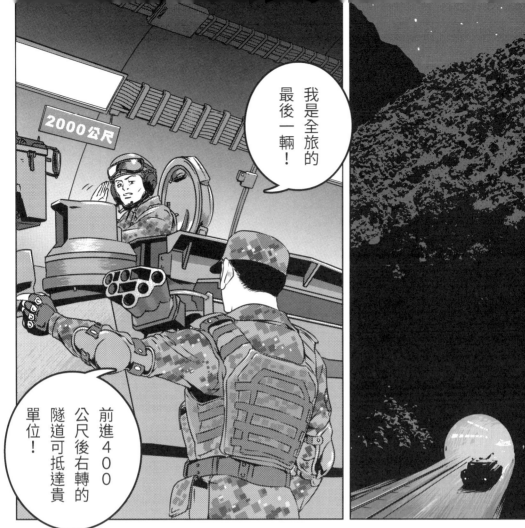

我是全旅的最後一輛！

前進400公尺後右轉的隧道可抵達貴單位！

2000公尺

臺灣東部山區
擎天基地

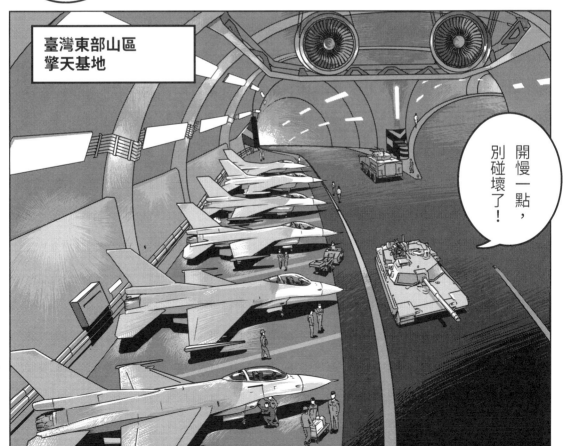

開慢一點，別碰壞了！

難道是對岸取消攻擊了？

華美聯合情報中心
擎天基地分駐點

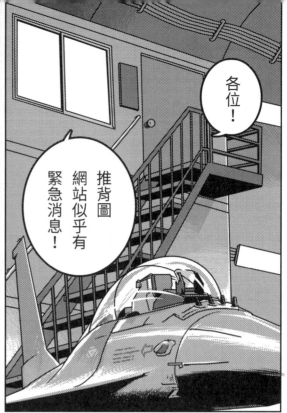

各位！

推背圖網站似乎有緊急消息！

推背圖（1）●

兄弟！我必須先離開！
可能已被發現！

推背圖（離線）

剛才軍委主席宣布提早
20分鐘發動攻擊，
您多保重！

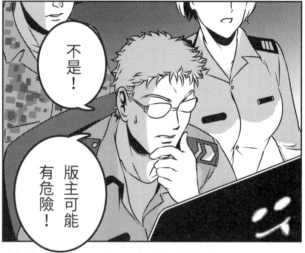

不是！

版主可能有危險！

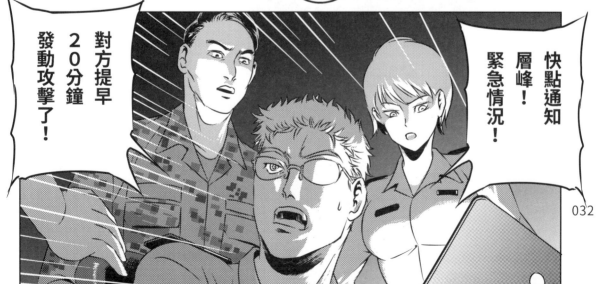

快點通知層峰！緊急情況！

對方提早20分鐘發動攻擊了！

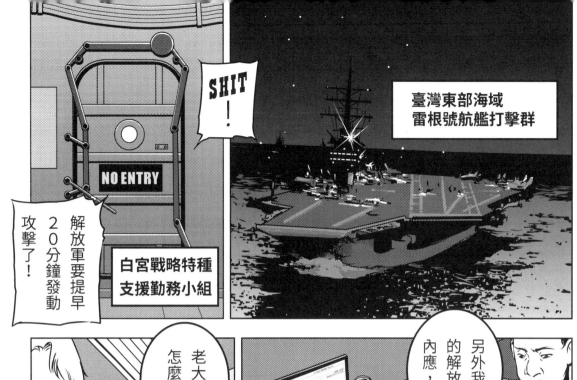

SHIT！

臺灣東部海域
雷根號航艦打擊群

NO ENTRY

白宮戰略特種
支援勤務小組

解放軍要提早
20分鐘發動
攻擊了！

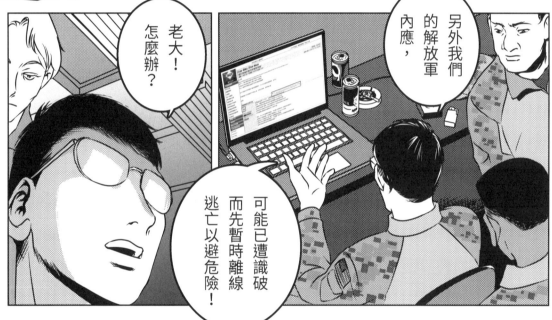

老大！
怎麼辦？

另外我們
的解放軍
內應，

可能已遭識破
而先暫時離線
逃亡以避危險！

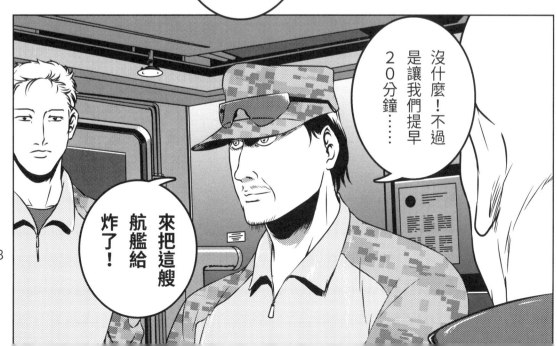

沒什麼！不過
是讓我們提早
20分鐘⋯⋯

來把這艘
航艦給
炸了！

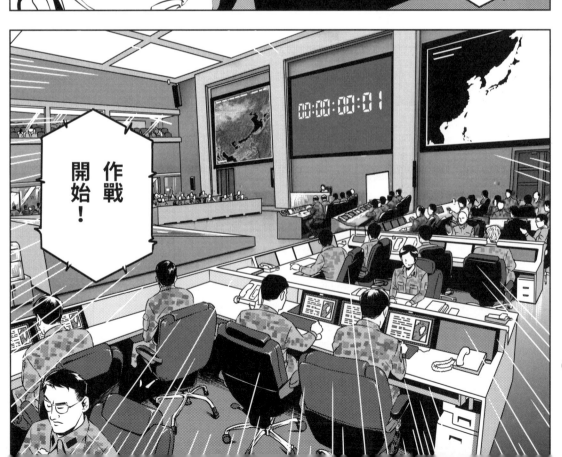

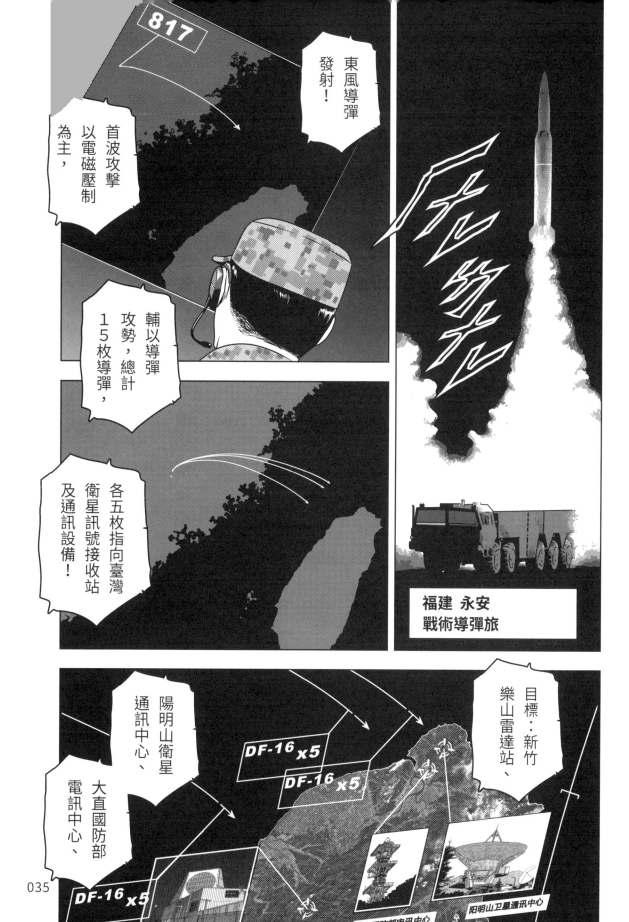

EA-03

目標獲得
部隊報告！

精確制導
無人機已經
抵達！

收到！

東風導彈
發射！

開始進行
精確制導
攻擊！

目標：
臺灣空軍
作戰中心、

臺灣本島聯合
作戰通訊站、
戰管雷達站；

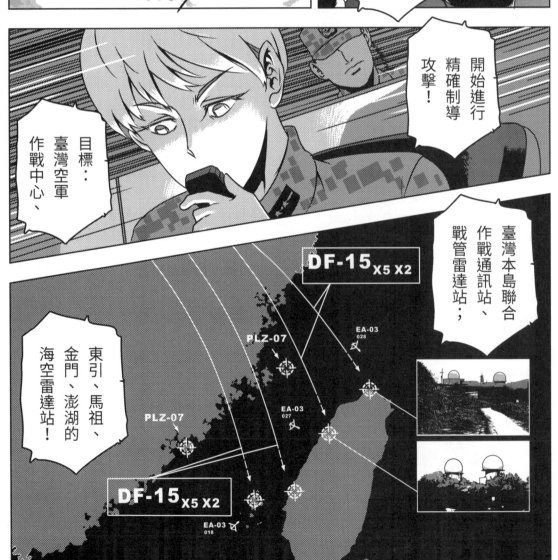

DF-15 X5 X2

PLZ-07

EA-03
028

東引、馬祖、
金門、澎湖的
海空雷達站！

PLZ-07

EA-03
027

DF-15 X5 X2

EA-03
018

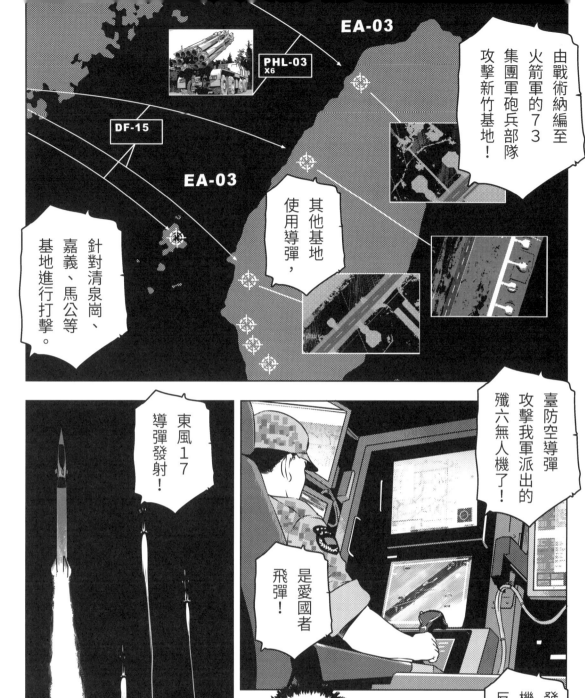

EA-03

PHL-03
X6

DF-15

EA-03

由戰術納編至火箭軍的73集團軍砲兵部隊攻擊新竹基地！

其他基地使用導彈，

針對清泉崗、嘉義、馬公等基地進行打擊。

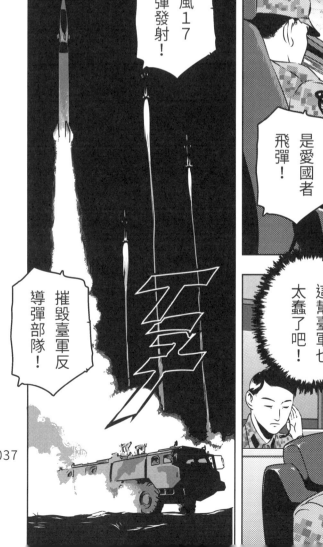

東風17導彈發射！

摧毀臺軍反導彈部隊！

臺防空導彈攻擊我軍派出的殲六無人機了！

是愛國者飛彈！

發現臺軍機動部署的反導彈部隊，

這幫臺軍也太蠢了吧！

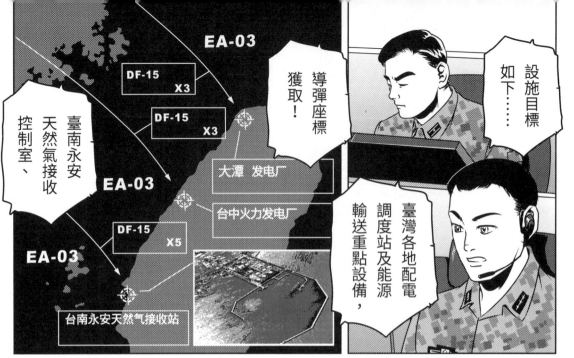

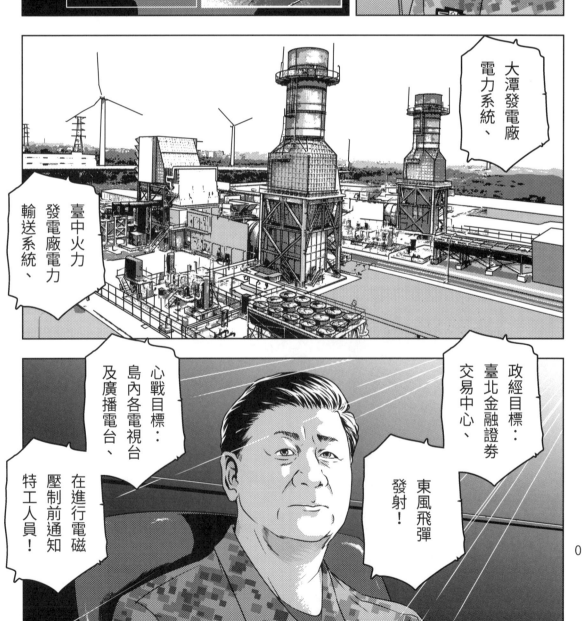

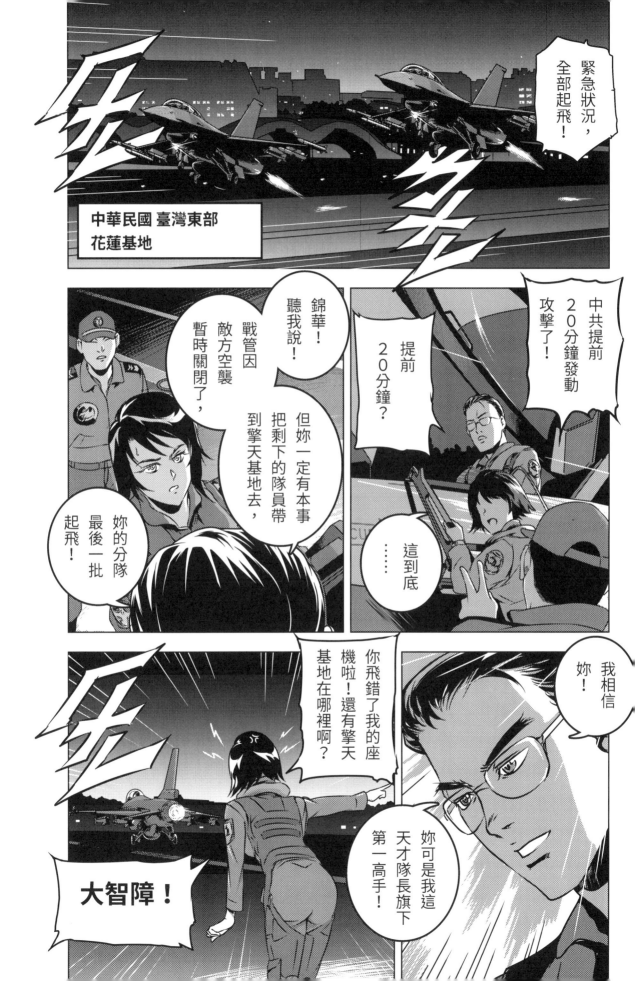

！

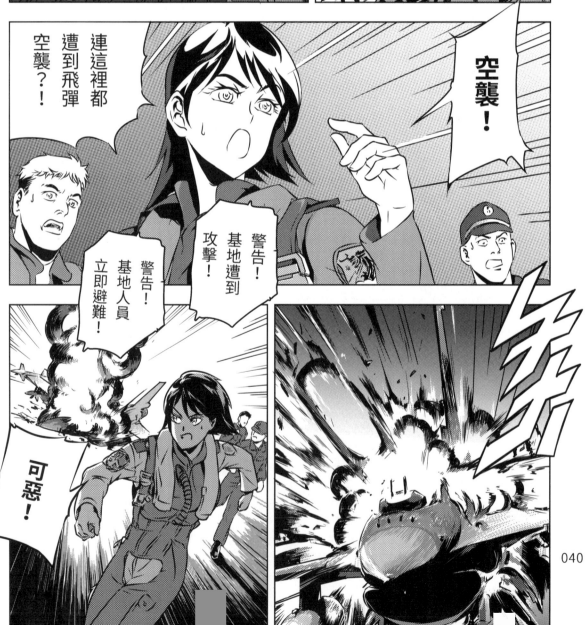

空襲！

連這裡都遭到飛彈空襲？！

警告！基地遭到攻擊！

警告！基地人員立即避難！

可惡！

040

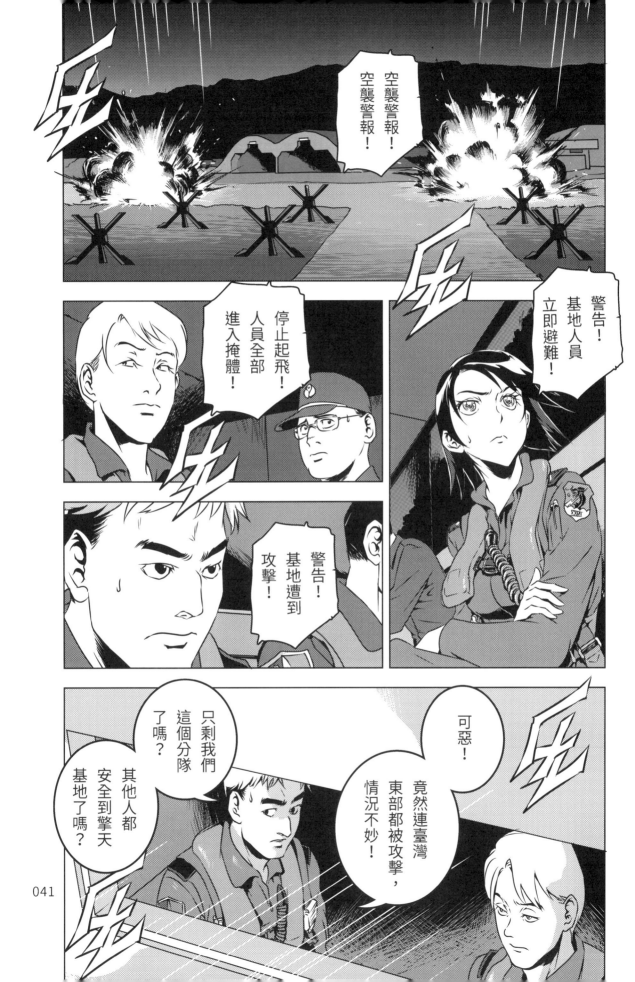

嗚……

別怕！

待在這裡
很安全不會
有事的！

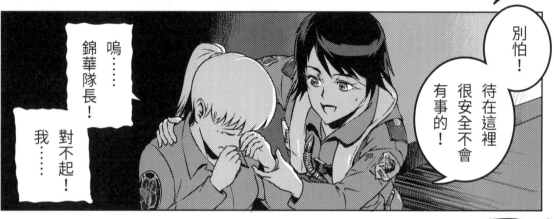

錦華隊長！

嗚……

對不起！

我……

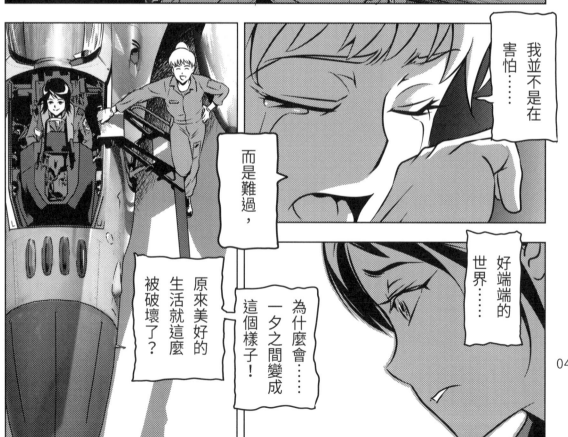

我並不是在
害怕……

好端端的
世界……

為什麼會……
一夕之間變成
這個樣子！

而是難過，

原來美好的
生活就這麼
被破壞了？

042

喜歡跟大家
一起生活！

我真的喜歡
這個地方！

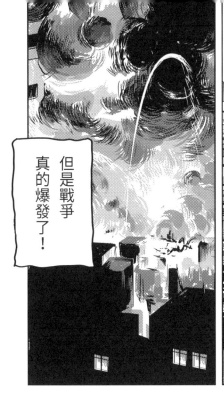

但是戰爭
真的爆發了！

活下去！

是想辦法
活下去！

我們現在
最重要的，

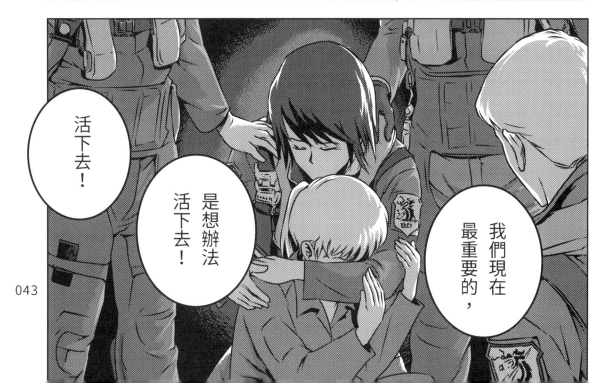

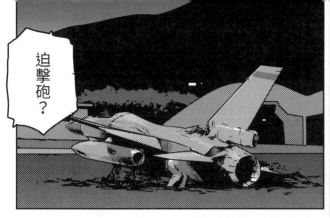

迫擊砲？

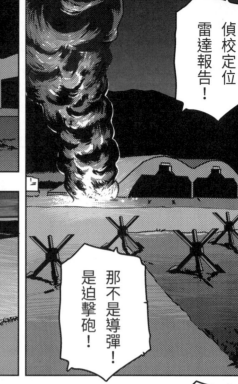

偵校定位
雷達報告！

那不是導彈！
是迫擊砲！

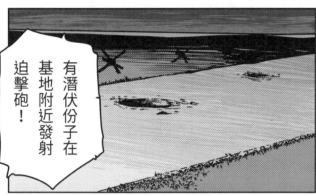

有潛伏份子在
基地附近發射
迫擊砲！

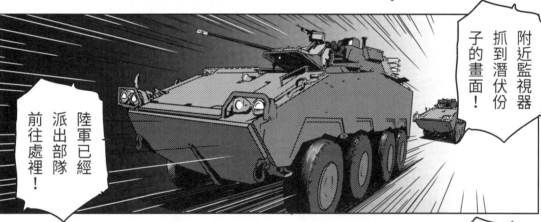

附近監視器
抓到潛伏份
子的畫面！

陸軍已經
派出部隊
前往處裡！

聯隊長指示！
等到襲擊威脅
解除，

機場跑道
修整完後，
隊繼續進行
轉場作業！

剩下的作戰
隊繼續進行
轉場作業！

知道了！
可惡！

報告主席！

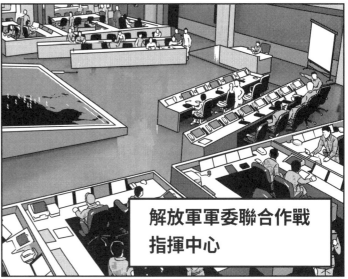

解放軍軍委聯合作戰指揮中心

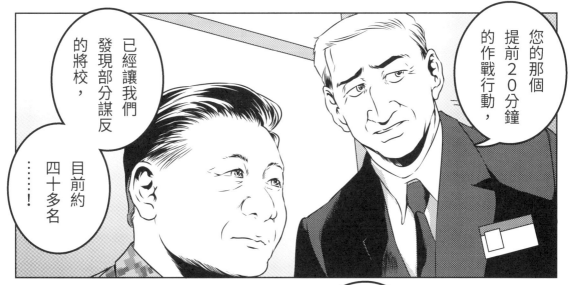

您的那個提前20分鐘的作戰行動，

已經讓我們發現部分謀反的將校，目前約四十多名……！

現在先別打草驚蛇，我要反過來利用他們！

明白！

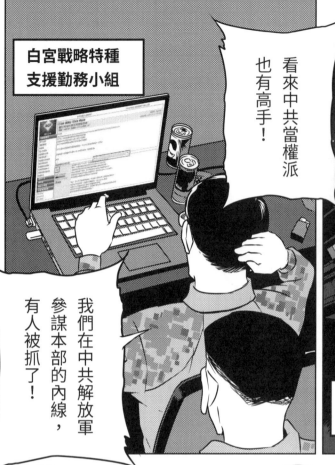
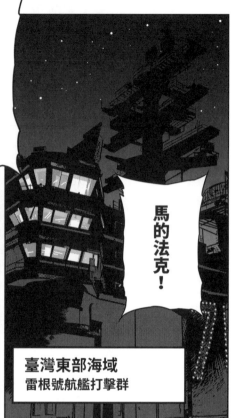
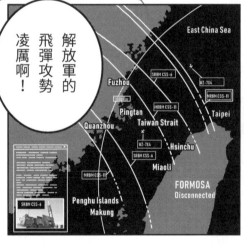

索契、
拉丹夫！

你們找機會
離開航艦。

……
好吧！
是時候了

達斯克小組
負責爆破甲板
上的戰鬥機，

要記得放置
索契及拉丹夫
的替身！

帕洛森的小組
繼續監聽艦隊
戰情通訊，

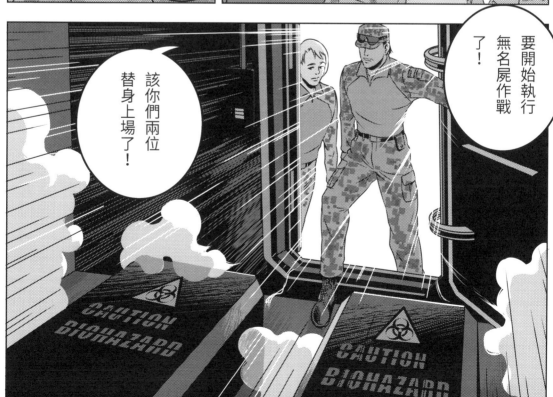

要開始執行
無名屍作戰
了！

該你們兩位
替身上場了！

CAUTION BIOHAZARD

CAUTION BIOHAZARD

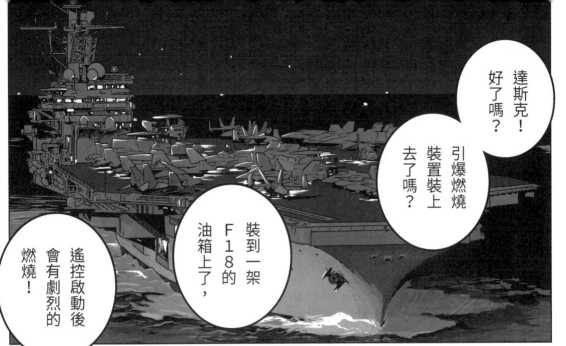

達斯克！好了嗎？

引爆燃燒裝置裝上去了嗎？

裝到一架F18的油箱上了，

遙控啟動後會有劇烈的燃燒！

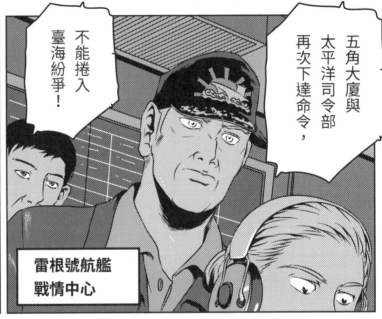

不能捲入臺海紛爭！

五角大廈與太平洋司令部再次下達命令，

雷根號航艦
戰情中心

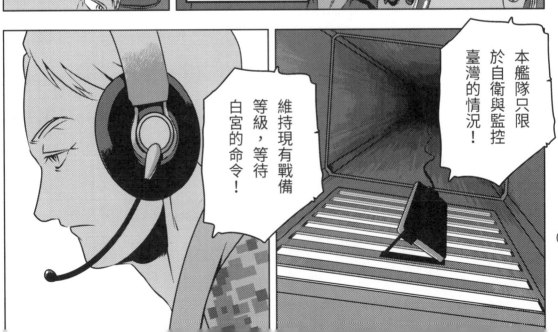

本艦隊只限於自衛與監控臺灣的情況！

維持現有戰備等級，等待白宮的命令！

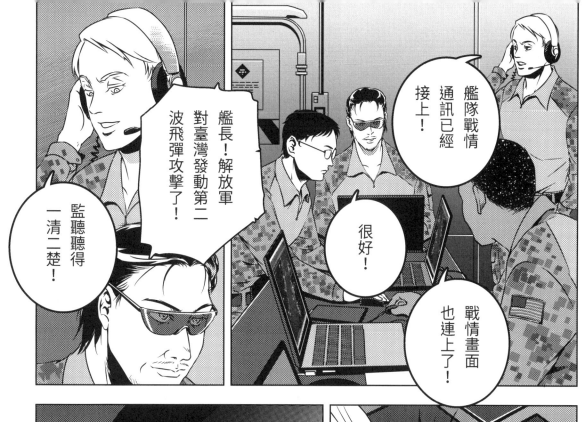

艦隊戰情通訊已經接上！

艦長！解放軍對臺灣發動第二波飛彈攻擊了！

很好！

戰情畫面也連上了！

監聽聽得一清二楚！

好戲上場！

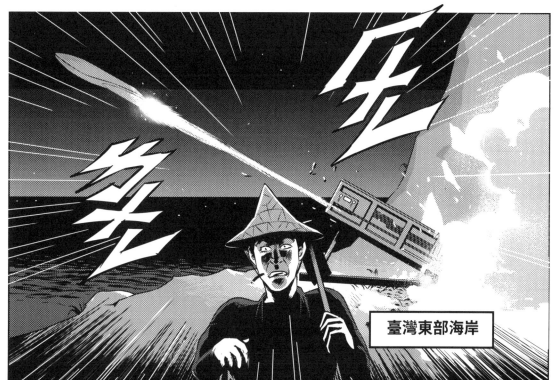

臺灣東部海岸

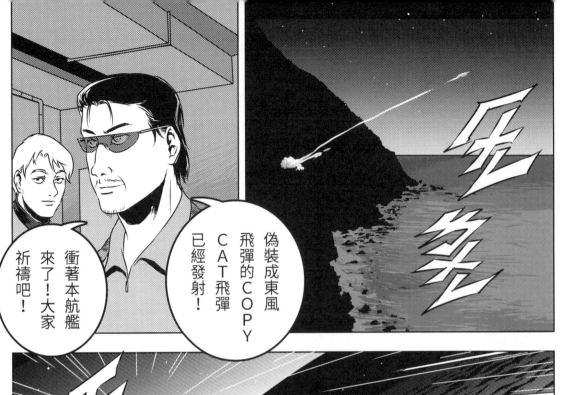

偽裝成東風飛彈的COPY CAT飛彈已經發射!

衝著本航艦來了!大家祈禱吧!

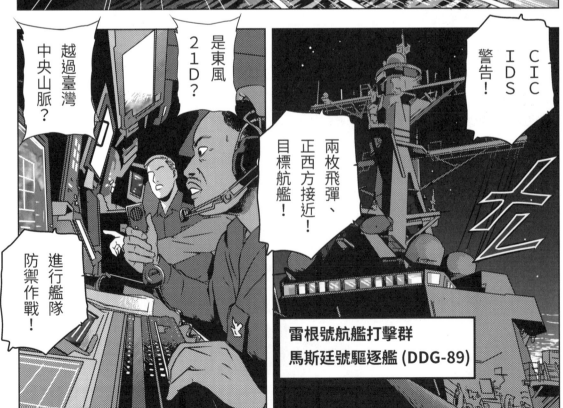

越過臺灣中央山脈?

是東風21D?

進行艦隊防禦作戰!

兩枚飛彈、正西方接近!目標航艦!

CIC IDS 警告!

雷根號航艦打擊群
馬斯廷號驅逐艦 (DDG-89)

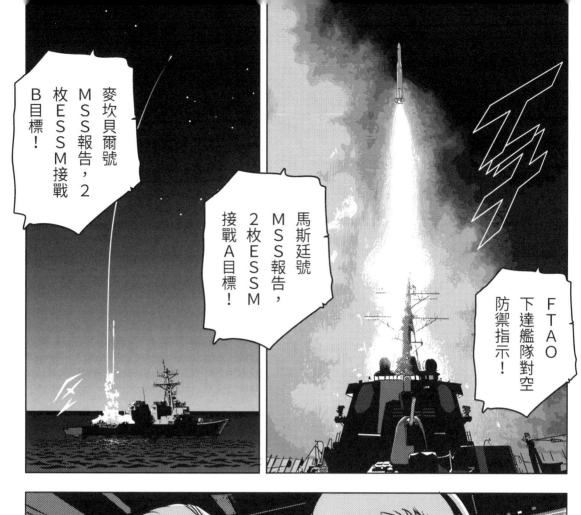

麥坎貝爾號MSS報告，2枚ESSM接戰B目標！

馬斯廷號MSS報告，2枚ESSM接戰A目標！

FTAO下達艦隊對空防禦指示！

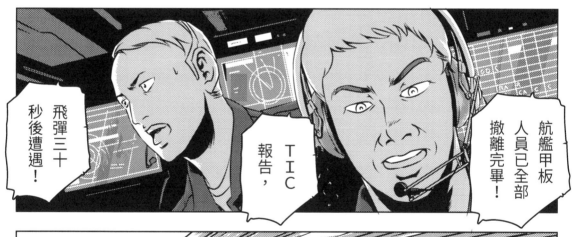

飛彈三十秒後遭遇！

TIC報告，

航艦甲板人員已全部撤離完畢！

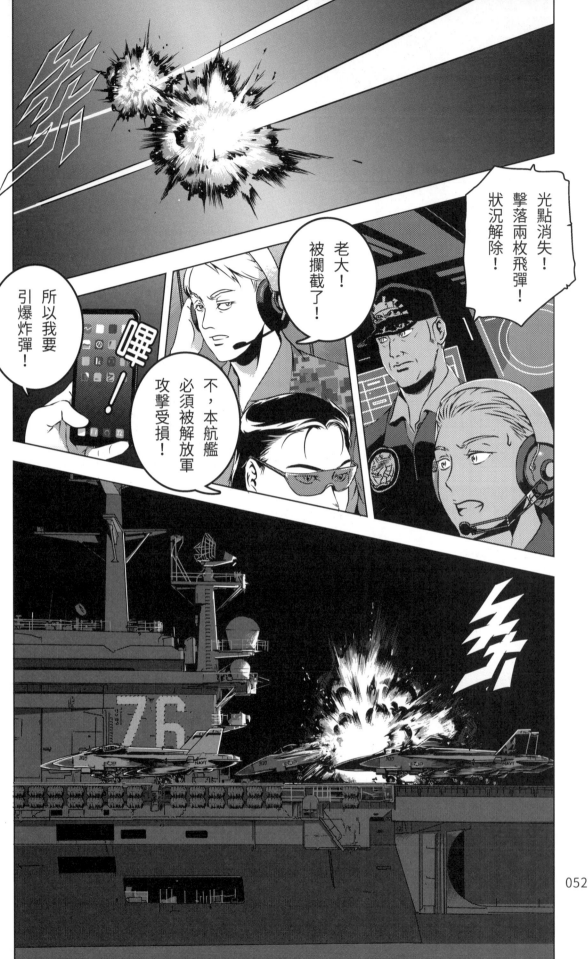

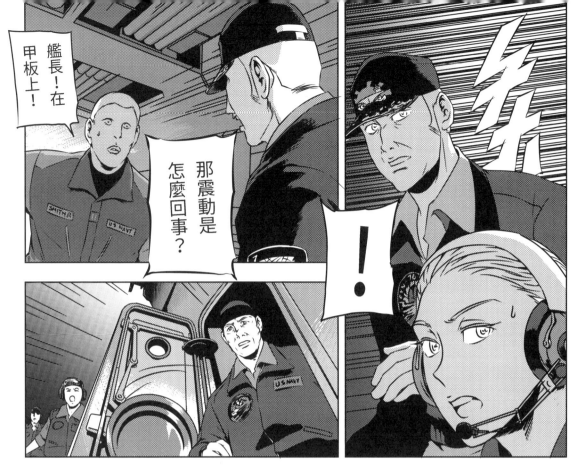

艦長！在甲板上！

那震動是怎麼回事？

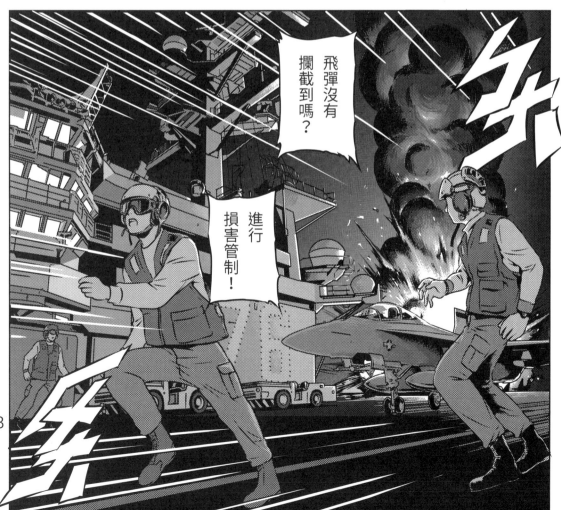

飛彈沒有攔截到嗎？

進行損害管制！

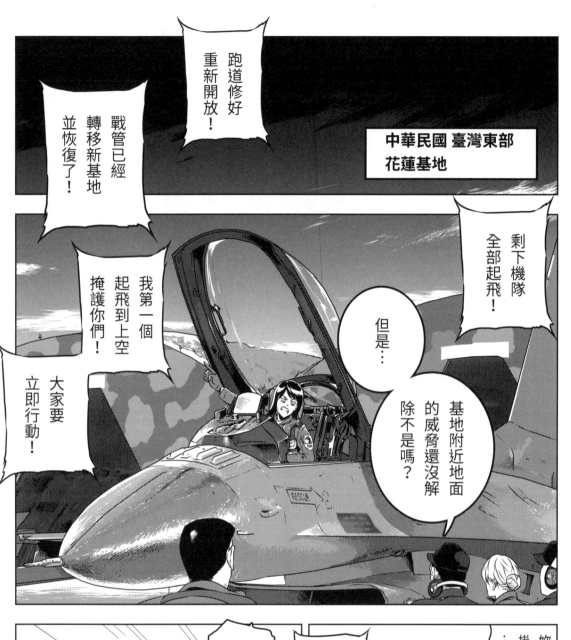

中華民國 臺灣東部
花蓮基地

跑道修好
重新開放！

戰管已經
轉移新基地
並恢復了！

剩下機隊
全部起飛！

我第一個
起飛到上空
掩護你們！

但是…

大家要
立即行動！

基地附近地面
的威脅還沒解
除不是嗎？

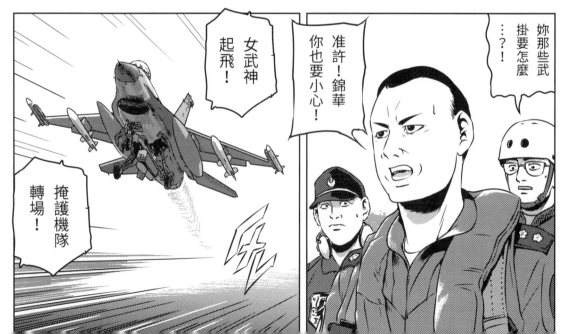

掩護機隊
轉場！

女武神
起飛！

准許！錦華
你也要小心！

妳那些武
掛要怎麼
…？！

054

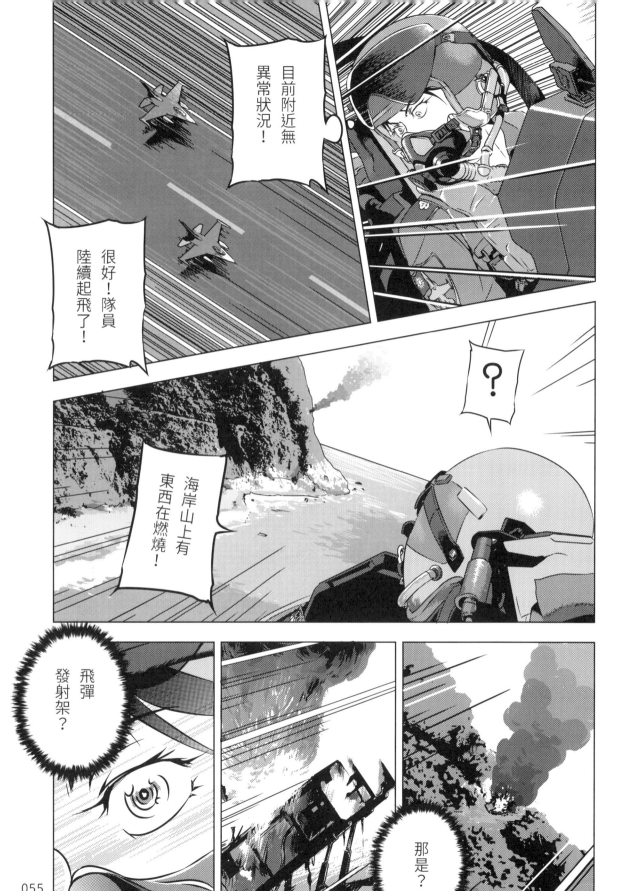

目前附近無異常狀況！

很好！隊員陸續起飛了！

？

海岸山上有東西在燃燒！

飛彈發射架？

那是？

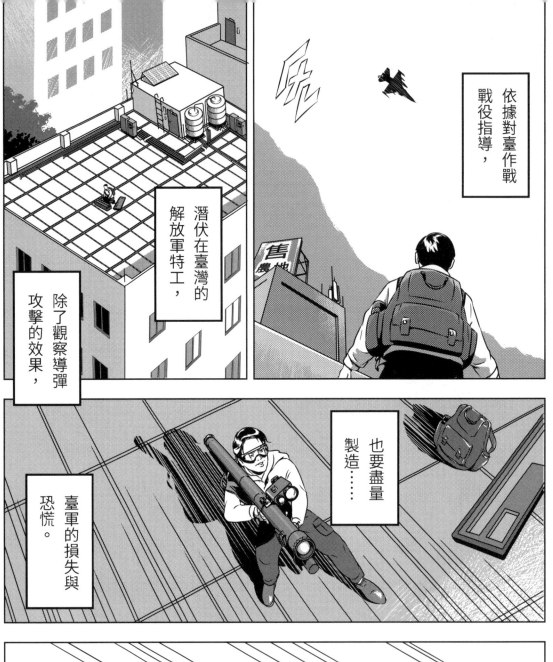

依據對臺作戰戰役指導，

潛伏在臺灣的解放軍特工，

除了觀察導彈攻擊的效果，

也要盡量製造……

臺軍的損失與恐慌。

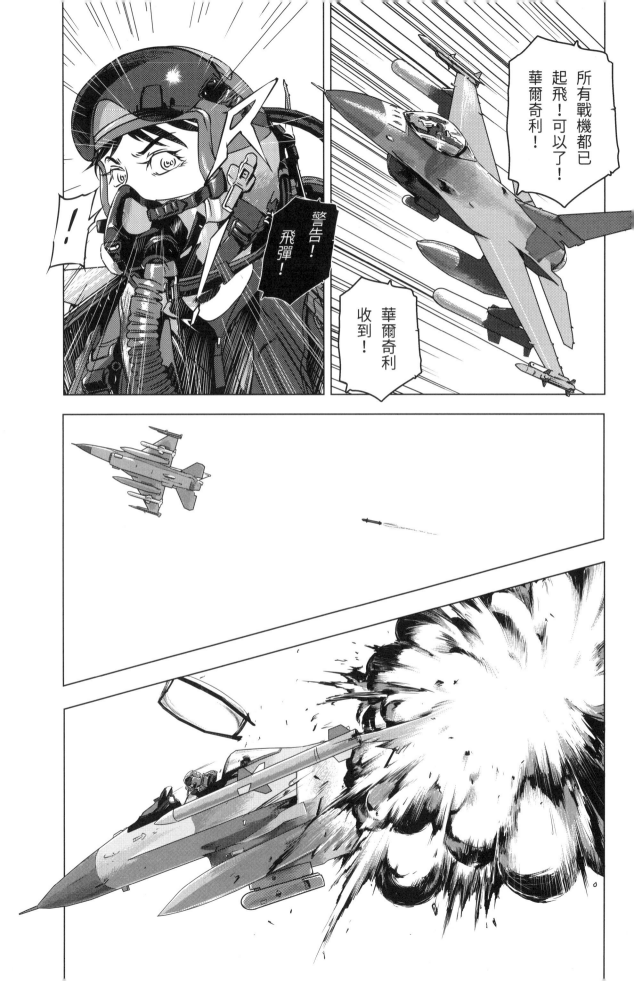

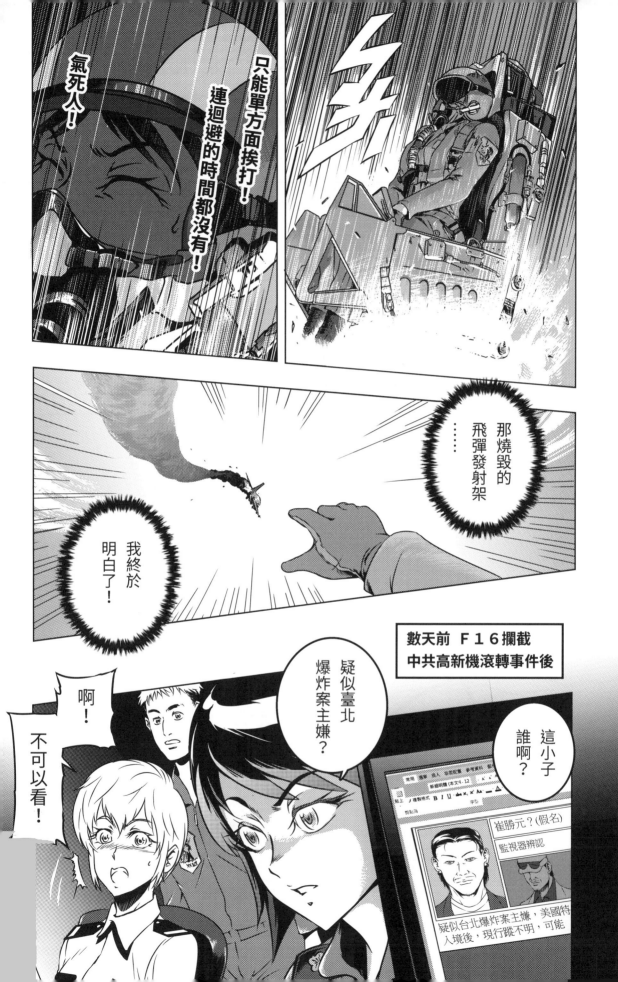

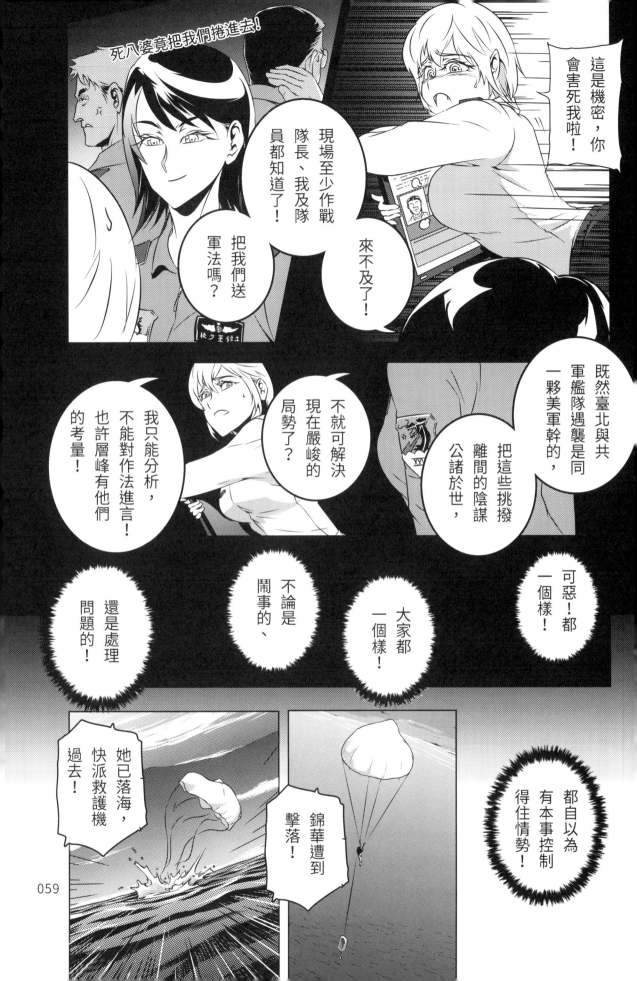

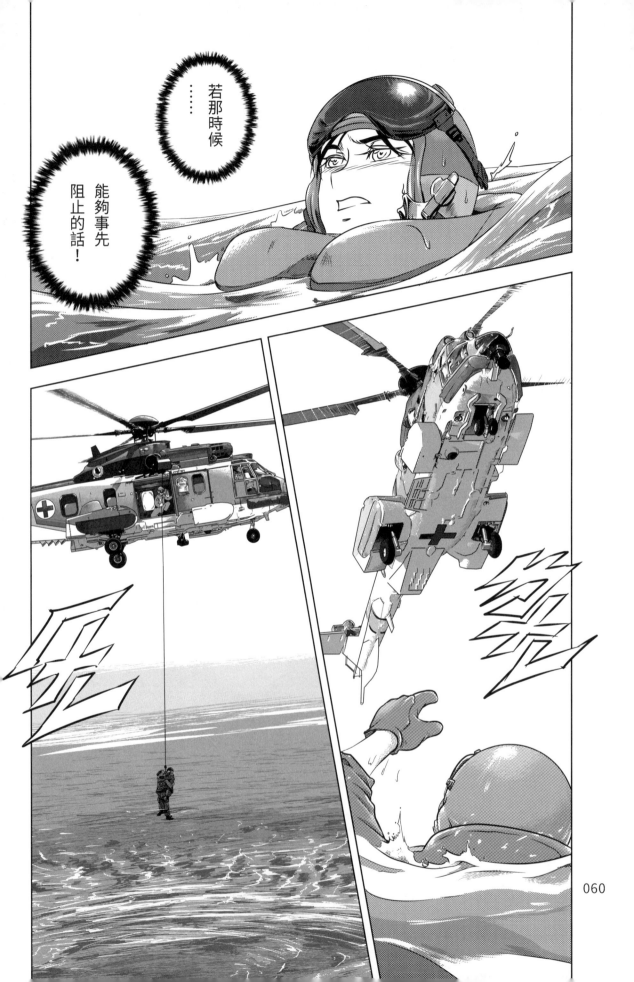

……若那時候

能夠事先阻止的話！

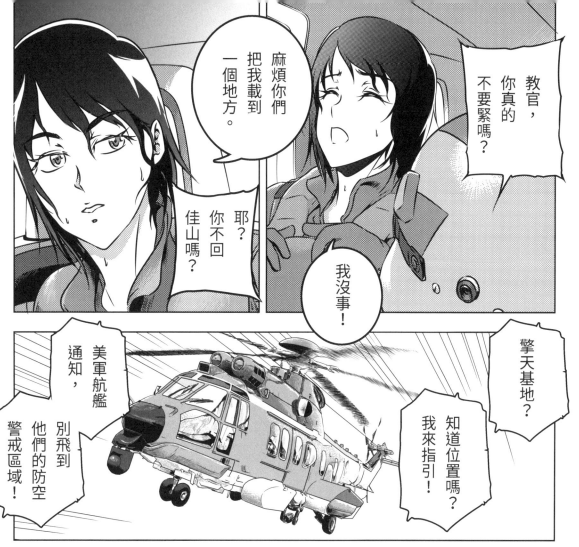

教官，你真的不要緊嗎？

麻煩你們把我載到一個地方。

耶？你不回佳山嗎？

我沒事！

擎天基地？

知道位置嗎？我來指引！

美軍航艦通知，別飛到他們的防空警戒區域！

果然！又是他們的這種手法！

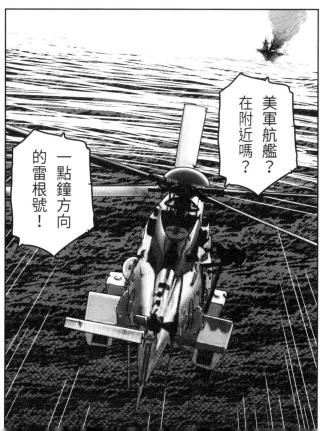

美軍航艦？在附近嗎？

一點鐘方向的雷根號！

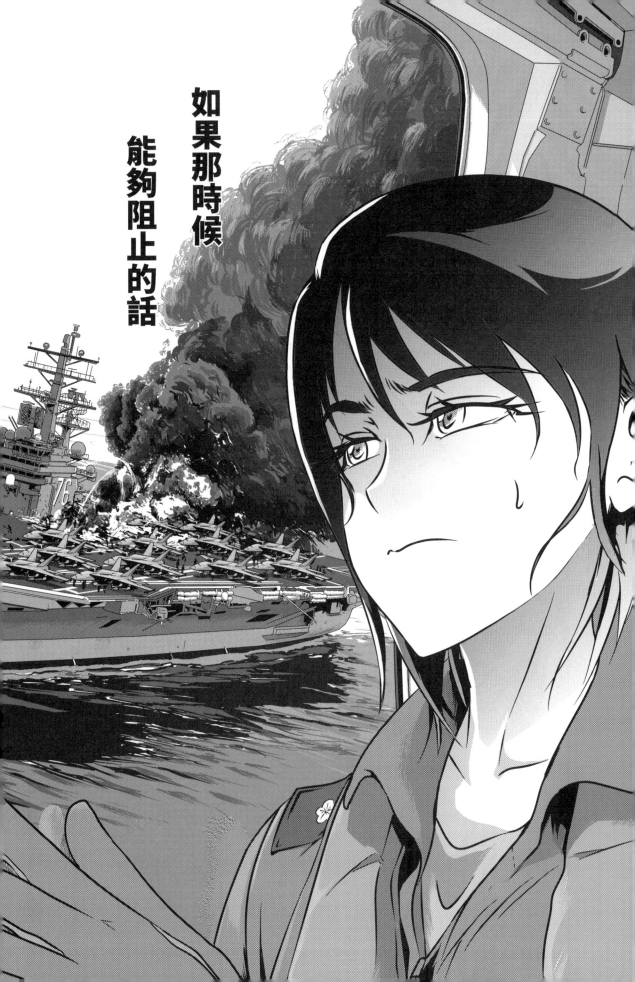

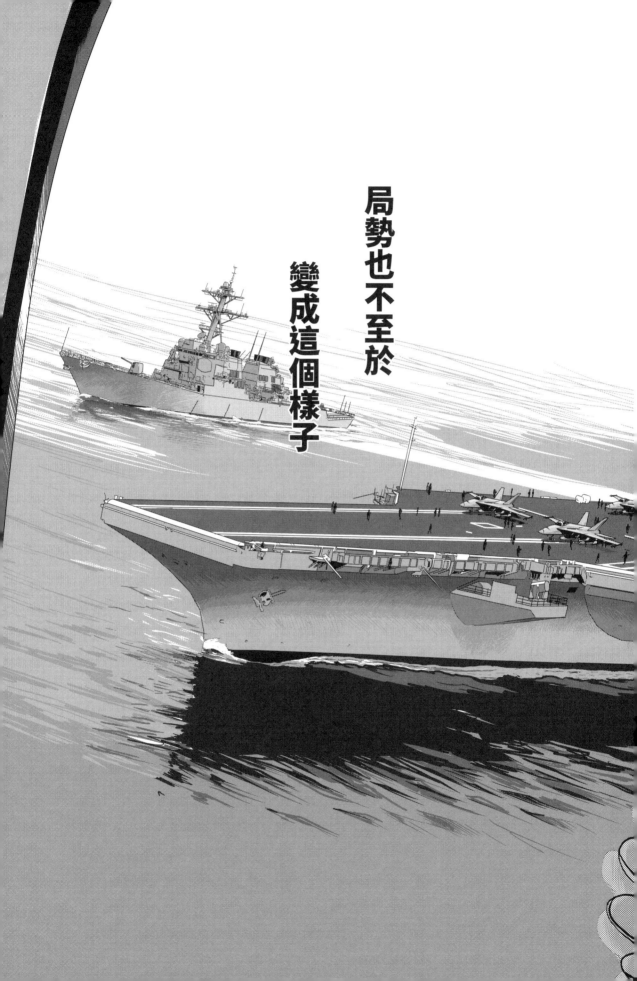

局勢也不至於
變成這個樣子

Act-7
失控的開始

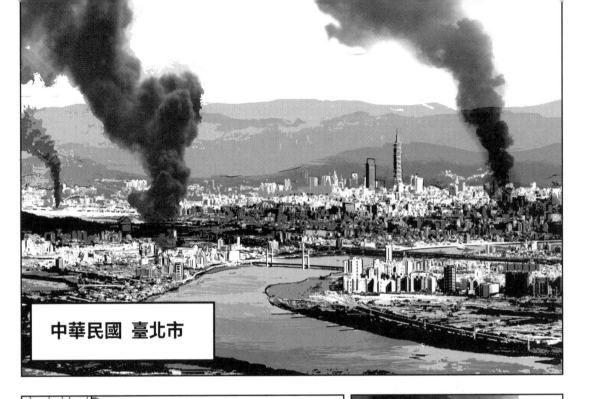

中華民國 臺北市

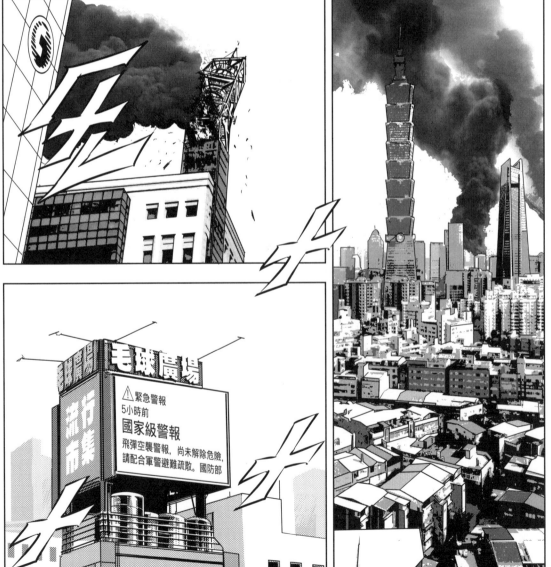

⚠ 緊急警報
5小時前
國家級警報
飛彈空襲警報,尚未解除危險,
請配合軍警避難疏散。國防部

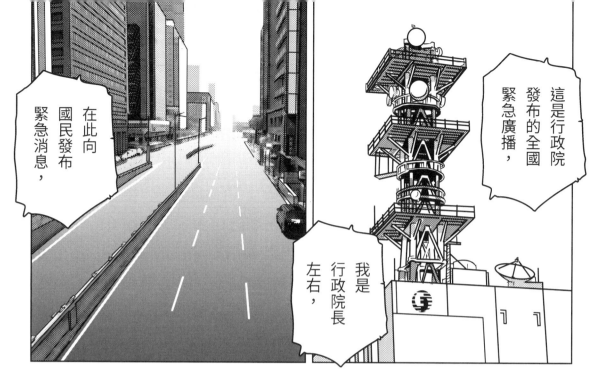

這是行政院發布的全國緊急廣播，

我是行政院長左右，

在此向國民發布緊急消息，

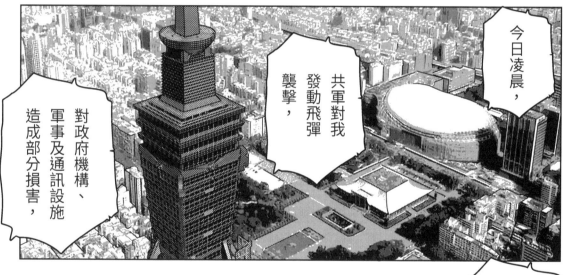

今日凌晨，

共軍對我發動飛彈襲擊，

對政府機構、軍事及通訊設施造成部分損害，

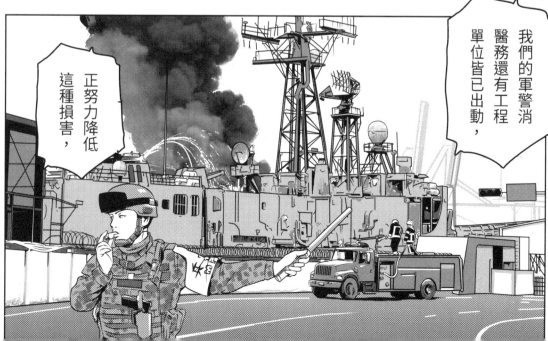

我們的軍警消醫務還有工程單位皆已出動，

正努力降低這種損害，

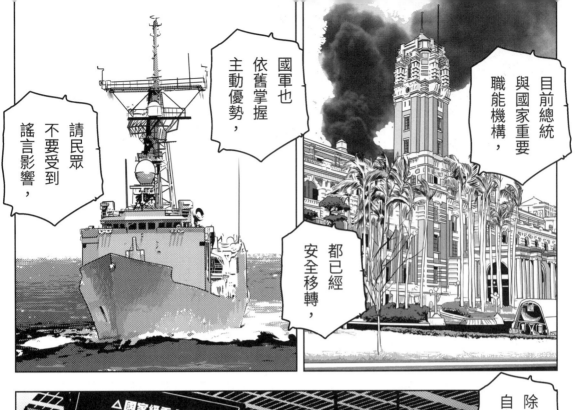

請民眾不要受到謠言影響，

國軍也依舊掌握主動優勢，

目前總統與國家重要職能機構，

都已經安全移轉，

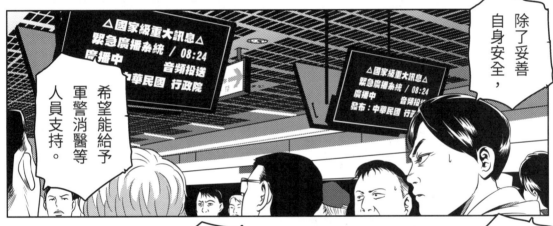

希望能給予軍警消醫等人員支持。

除了妥善自身安全，

重要訊息的發布，除了廣播，

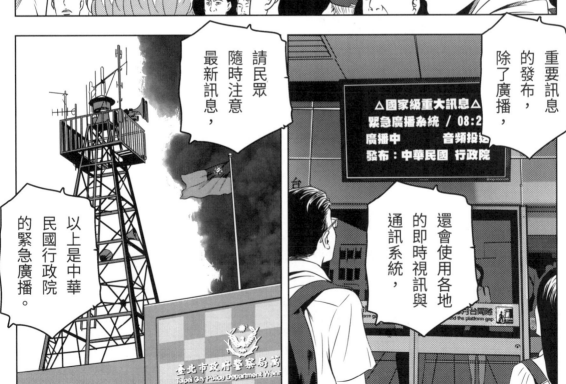

請民眾隨時注意最新訊息，

以上是中華民國行政院的緊急廣播。

還會使用各地的即時視訊與通訊系統，

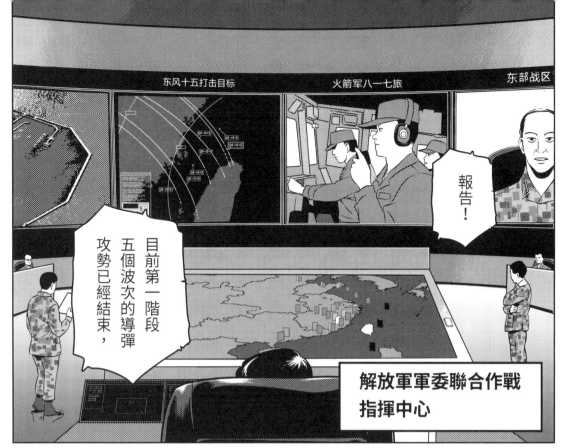

东风十五打击目标　　　　　火箭军八一七旅　　　　东部战区

報告！

目前第一階段五個波次的導彈攻勢已經結束，

解放軍軍委聯合作戰指揮中心

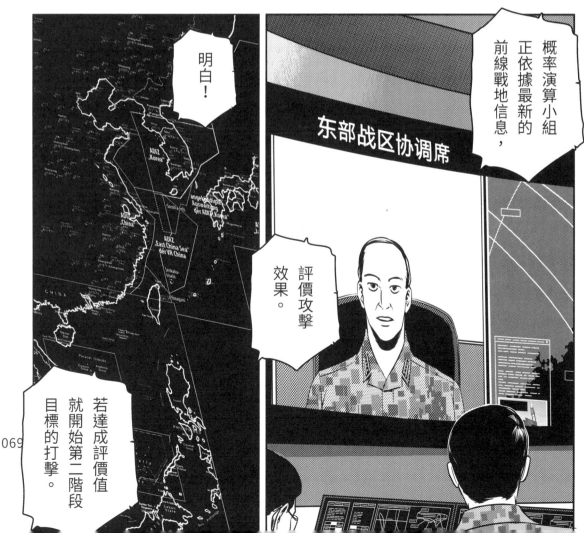

概率演算小組正依據最新的前線戰地信息，

东部战区协调席

明白！

評價攻擊效果。

若達成評價值就開始第二階段目標的打擊。

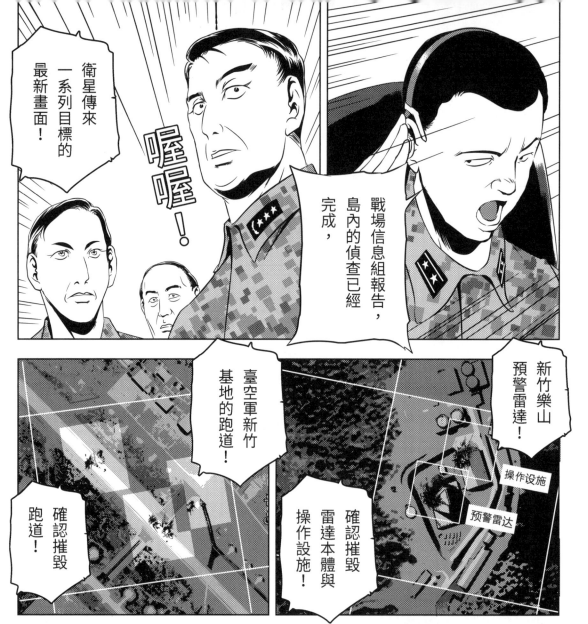

衛星傳來一系列目標的最新畫面！

喔喔！

戰場信息組報告，島內的偵查已經完成，

新竹樂山預警雷達！

操作设施

预警雷达

確認摧毀雷達本體與操作設施！

臺空軍新竹基地的跑道！

確認摧毀跑道！

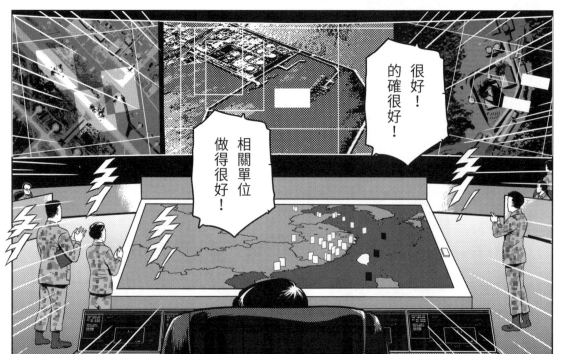

很好！的確很好！

相關單位做得很好！

這…！

該摧毀的目標幾乎全部摧毀。

二砲與東部戰區火箭砲部隊牛逼啊！

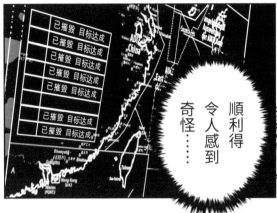

已摧毀 目標达成
已摧毀 目標达成
已摧毀 目標达成
已摧毀 目標达成
已摧毀 目標达成
已摧毀 目標达成
已摧毀 目標达成

順利得令人感到奇怪……

廣志同志在哪裡？

廣志中校，請上前！

廣志！

主席喊你呢！

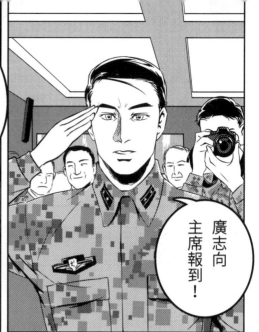

廣志向主席報到！

許多將軍都說是你居功厥偉，這陣子可辛苦你了，

這是你應得的！

未來任重而道遠，希望你繼續做解放軍的表率！

謝謝主席，這其實都是大家的功勞！

在你打開晉銜錦盒的時候，確保周遭沒人……

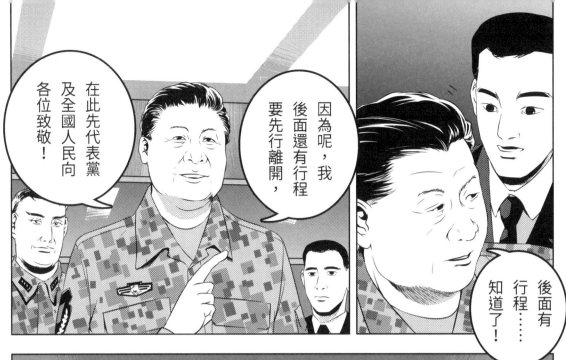

因為呢，我後面還有行程要先行離開，

在此先代表黨及全國人民向各位致敬！

後面有行程……知道了！

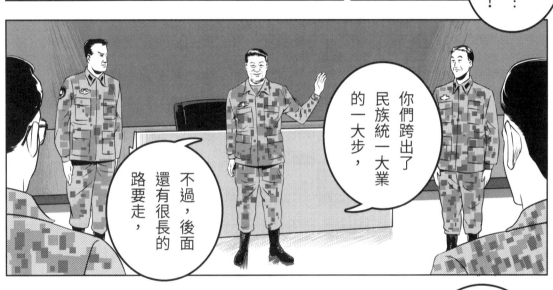

你們跨出了民族統一大業的一大步，

不過，後面還有很長的路要走，

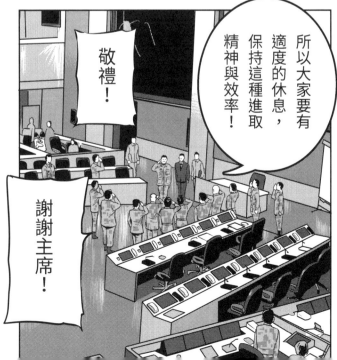

所以大家要有適度的休息，保持這種進取精神與效率！

敬禮！

謝謝主席！

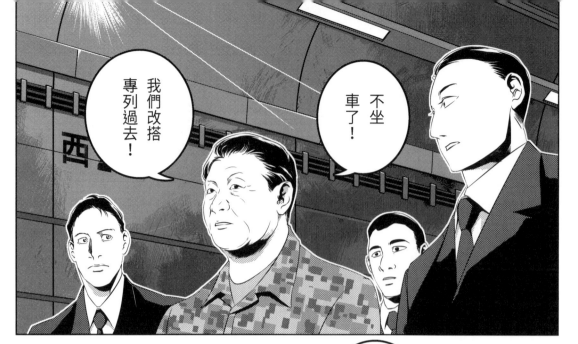

不坐車了！

我們改搭專列過去！

是的！主席指示改搭專列！

通知辦公室主任及所有人快點準備！

另外車隊與專機都是照常派出？

是的，為安全起見！

我們知道中國目前所遇到的麻煩，

經濟成長趨緩引發的社會問題，

美利堅合眾國
華盛頓特區　白宮

使其領導人聲望趨減至可能下台的程度，

……

加上與國外的矛盾，

民眾不滿情緒爆發，

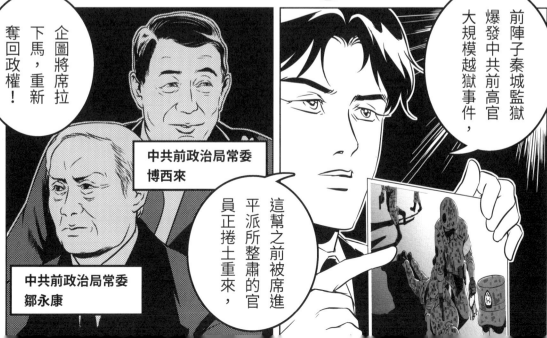

企圖將席拉下馬，重新奪回政權！

中共前政治局常委
博西來

中共前政治局常委
鄒永康

前陣子秦城監獄爆發中共前高官大規模越獄事件，

這幫之前被席進平派所整肅的官員正捲土重來，

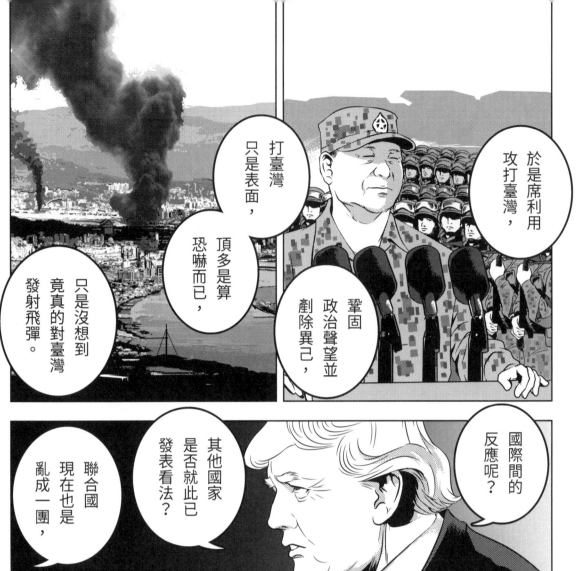

於是席利用
攻打臺灣，

鞏固
政治聲望並
剷除異己，

打臺灣
只是表面，

頂多是算
恐嚇而已，

只是沒想到
竟真的對臺灣
發射飛彈。

國際間的
反應呢？

其他國家
是否就此已
發表看法？

聯合國
現在也是
亂成一團，

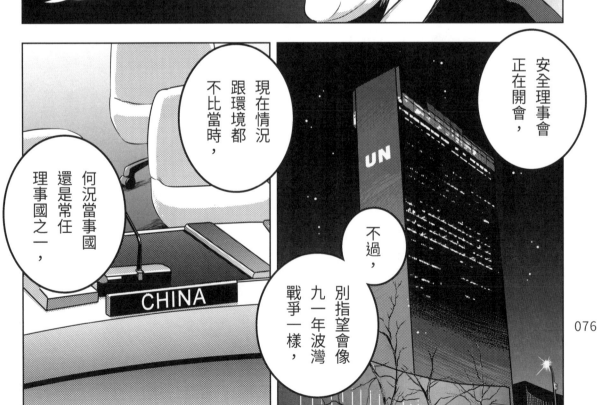

安全理事會
正在開會，

現在情況
跟環境都
不比當時，

何況當事國
還是常任
理事國之一，

不過，
別指望會像
九一年波灣
戰爭一樣，

CHINA

UN

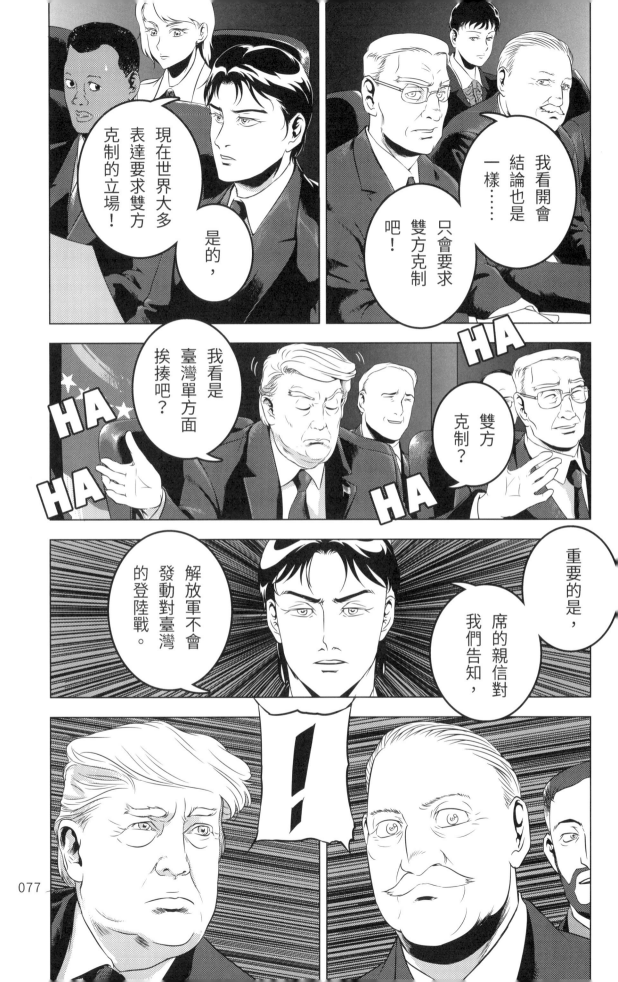

解放軍軍委聯合作戰
指揮中心

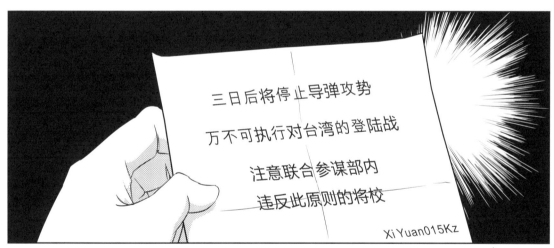

三日后将停止导弹攻势

万不可执行对台湾的登陆战

注意联合参谋部内
违反此原则的将校

Xi Yuan015Kz

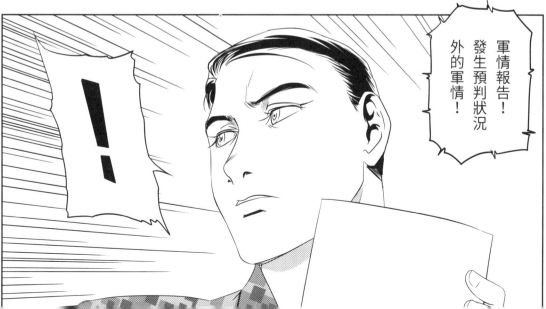

軍情報告！
發生預判狀況
外的軍情！

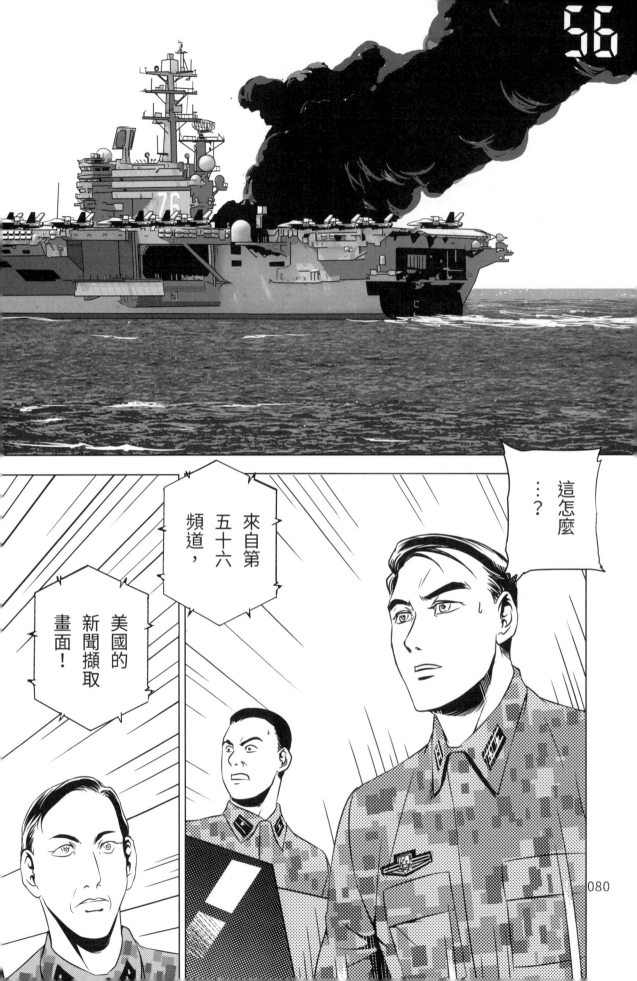

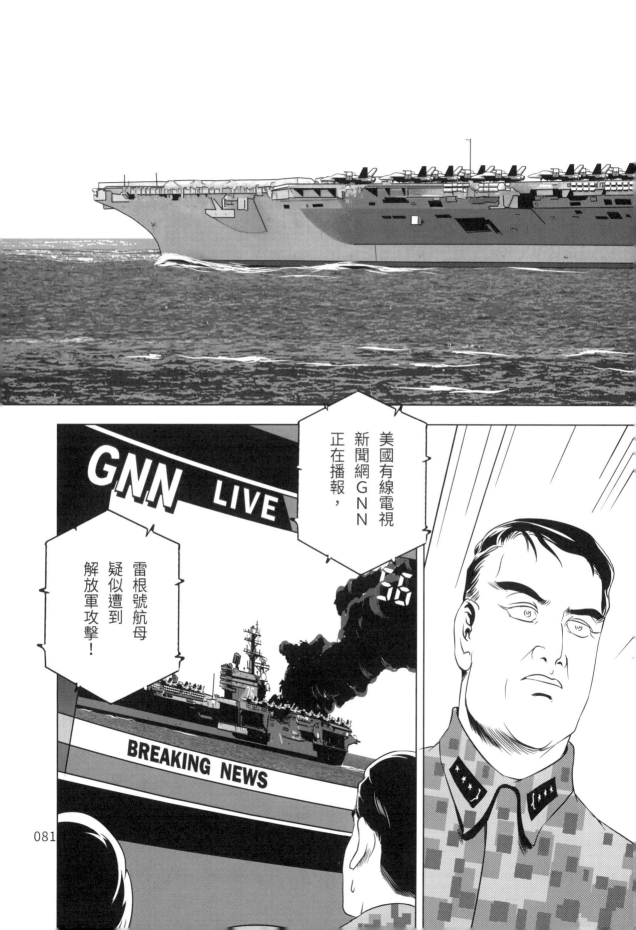

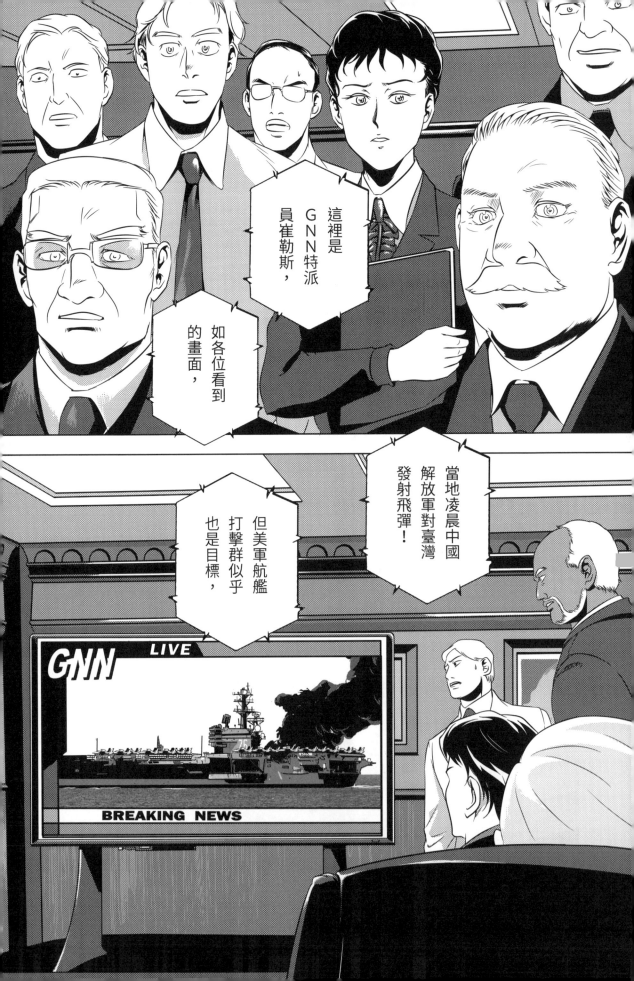

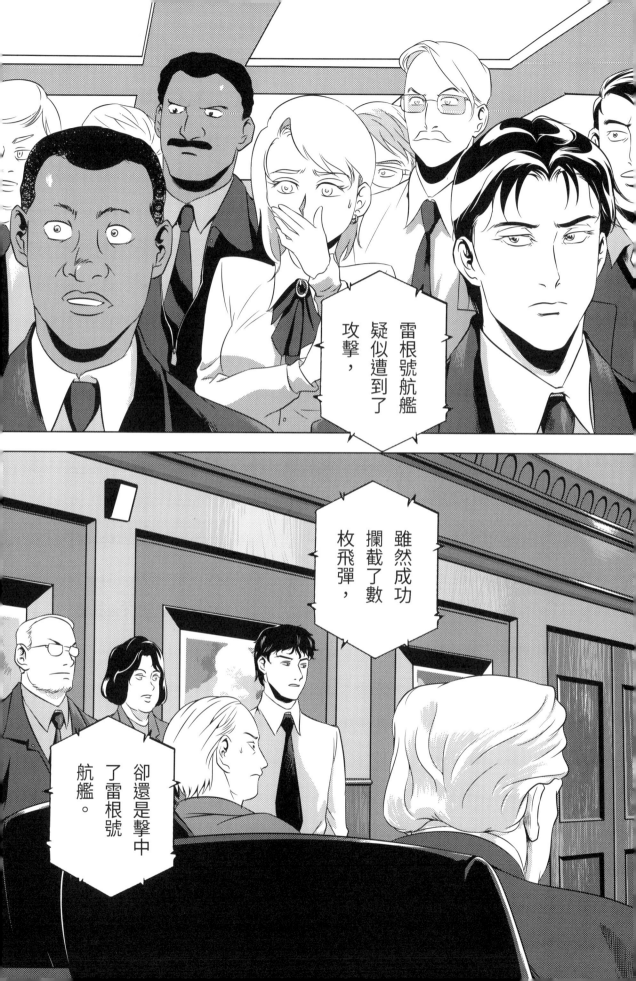

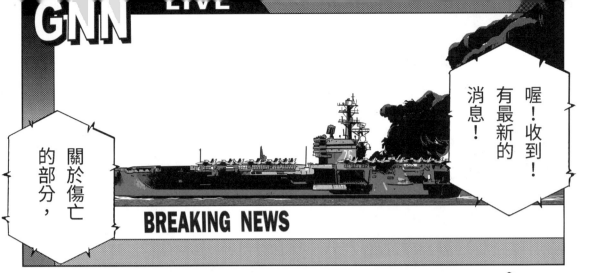

GNN LIVE

喔！收到！有最新的消息！

關於傷亡的部分，

BREAKING NEWS

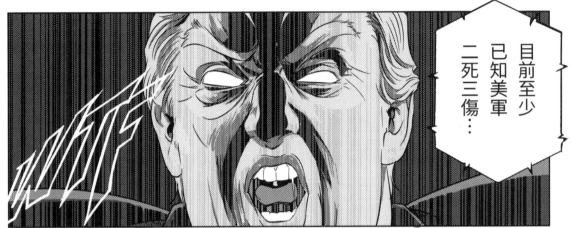

目前至少已知美軍二死三傷…

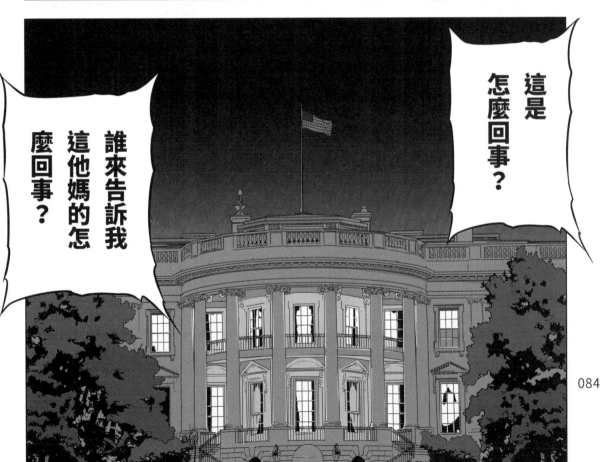

這是怎麼回事？

誰來告訴我這他媽的怎麼回事？

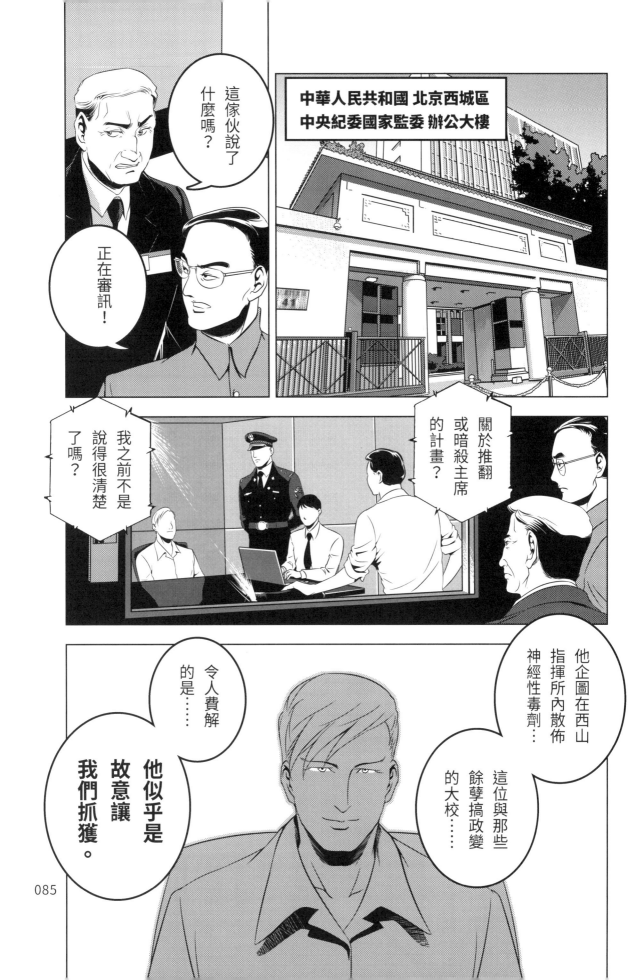

這傢伙說了什麼嗎?

正在審訊!

中華人民共和國 北京西城區
中央紀委國家監委 辦公大樓

關於推翻或暗殺主席的計畫?

我之前不是說得很清楚了嗎?

他企圖在西山指揮所內散佈神經性毒劑⋯

這位與那些餘孽搞政變的大校⋯⋯

令人費解的是⋯⋯

他似乎是故意讓我們抓獲。

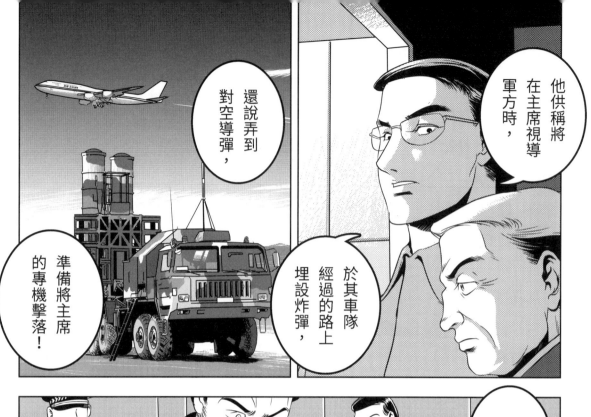

他供稱將軍方時，在主席視導

還說弄到對空導彈，

於其車隊經過的路上埋設炸彈，

準備將主席的專機擊落！

經我們了解，

應該都是胡說八道！

你到底哪句是真的？

但為求慎重，我們還是請主席停止搭乘汽車與專機，

喔…

很好！

改搭專用列車視導前線…

086

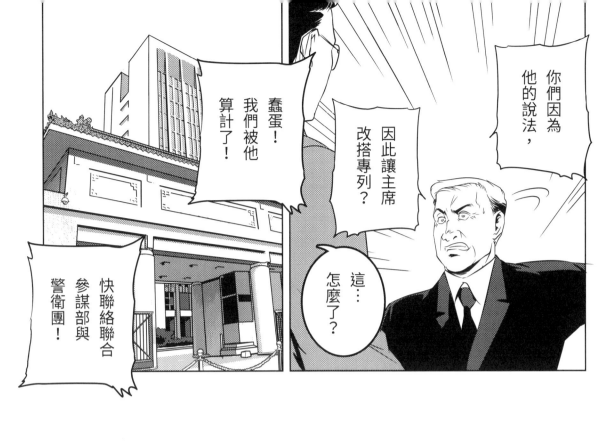

你們因為他的說法，因此讓主席改搭專列？

蠢蛋！我們被他算計了！

快聯絡聯合參謀部與警衛團！

這…怎麼了？

中央軍委主席軍用專列
兼指揮作戰機動辦公室

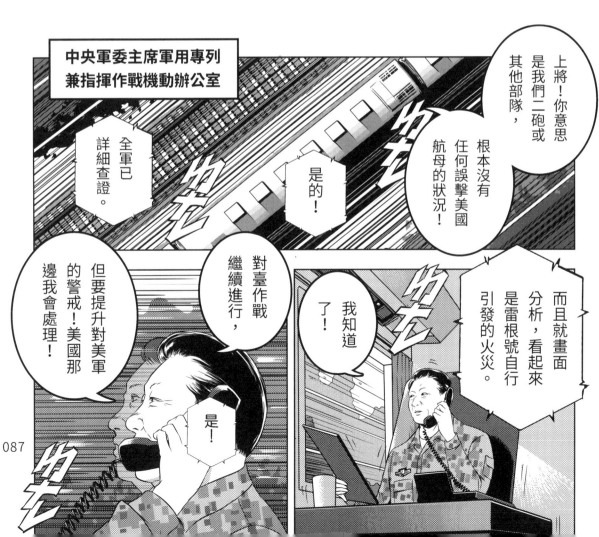

上將！你意思是我們二砲或其他部隊，根本沒有任何誤擊美國航母的狀況！

而且就畫面分析，看起來是雷根號自行引發的火災。

全軍已詳細查證。

是的！

我知道了！

對臺作戰繼續進行，

但要提升對美軍的警戒！美國那邊我會處理！

是！

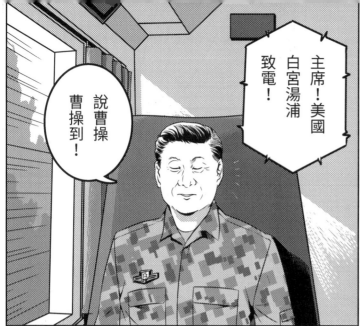

主席！美國
白宮湯浦
致電！

說曹操到
曹操！

親愛的
席先生！

您親信告知
解放軍不會
登陸臺灣，

我們感謝
您的明智，

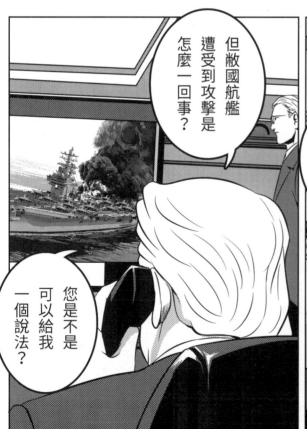

但敝國航艦
遭受到攻擊是
怎麼一回事？

您是不是
可以給我
一個說法？

088

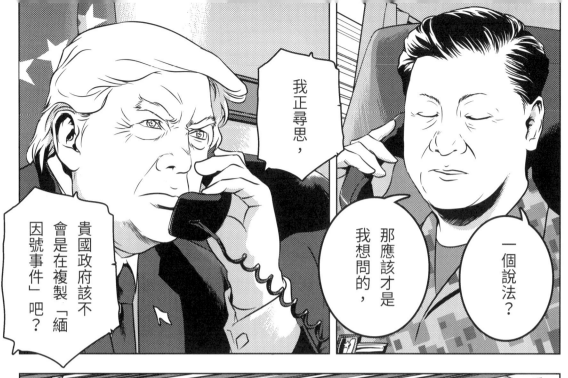

我正尋思，

那應該才是我想問的，

一個說法？

貴國政府該不會是在複製「緬因號事件」吧？

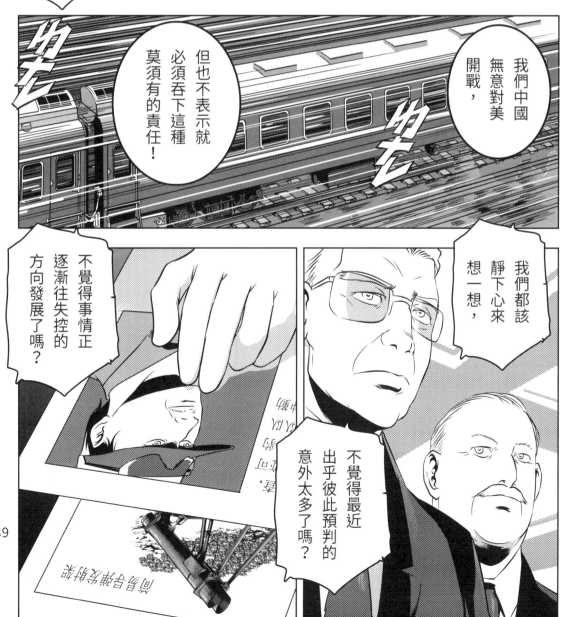

我們中國無意對美開戰，

但也不表示就必須吞下這種莫須有的責任！

我們都該靜下心來想一想，

不覺得最近出乎彼此預判的意外太多了嗎？

不覺得事情正逐漸往失控的方向發展了嗎？

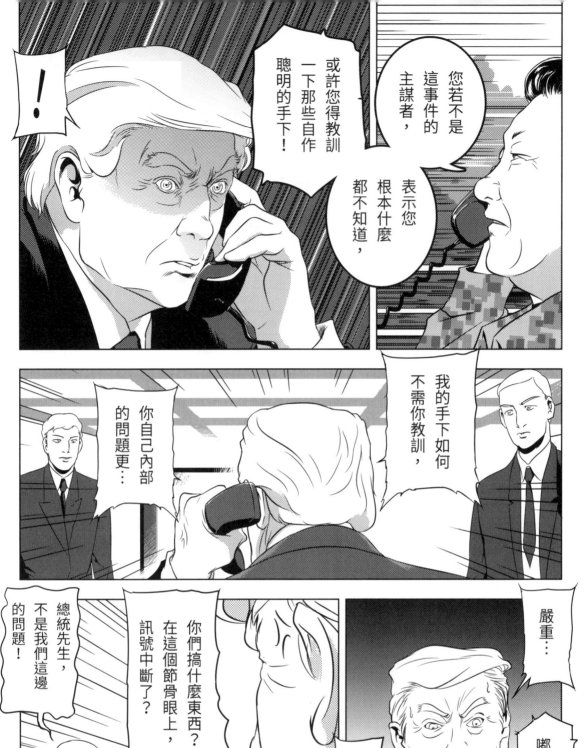

您若不是這事件的主謀者，表示您根本什麼都不知道，或許您得教訓一下那些自作聰明的手下！

！

我的手下不需你教訓如何

你自己內部的問題更…

總統先生，不是我們這邊的問題！

你們搞什麼東西？在這個節骨眼上，訊號中斷了？

嚴重…

哈嘍？

嘟…嘟！

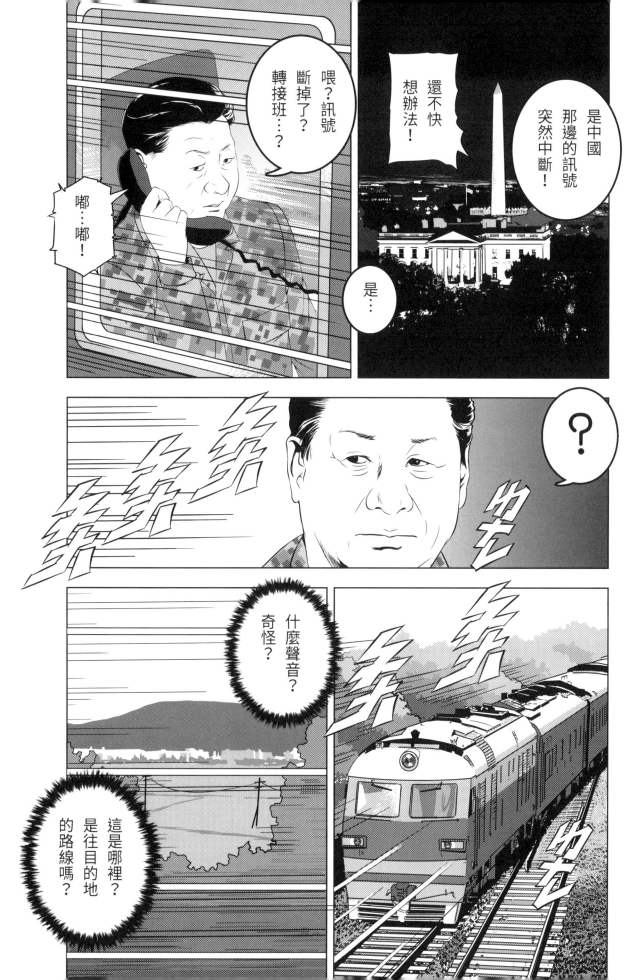

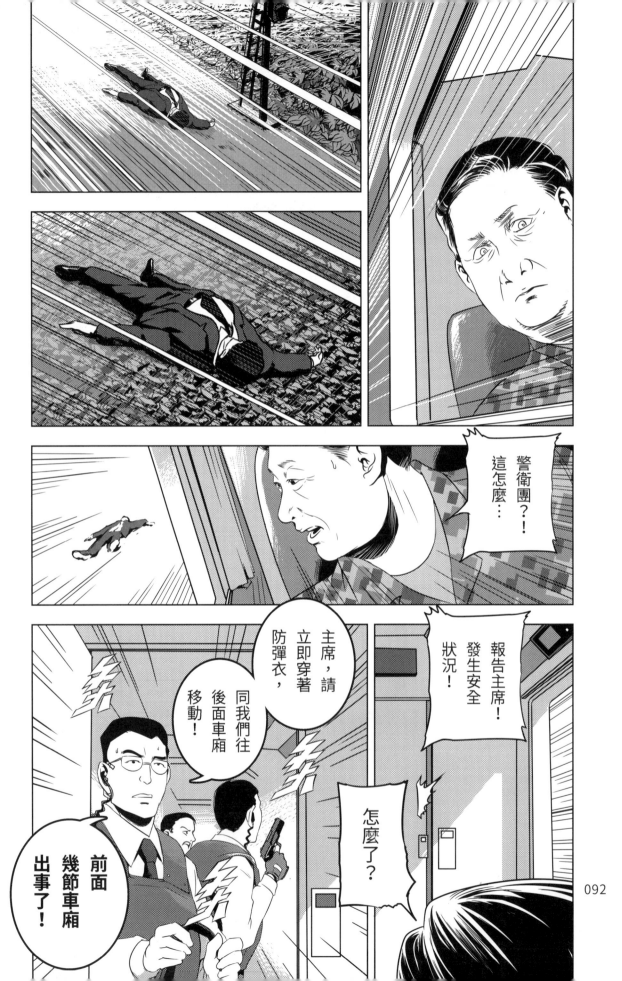

警衛團?!
這怎麼…

報告主席!
發生安全
狀況!

主席,請
立即穿著
防彈衣,
同我們往
後面車廂
移動!

怎麼了?

前面
幾節車廂
出事了!

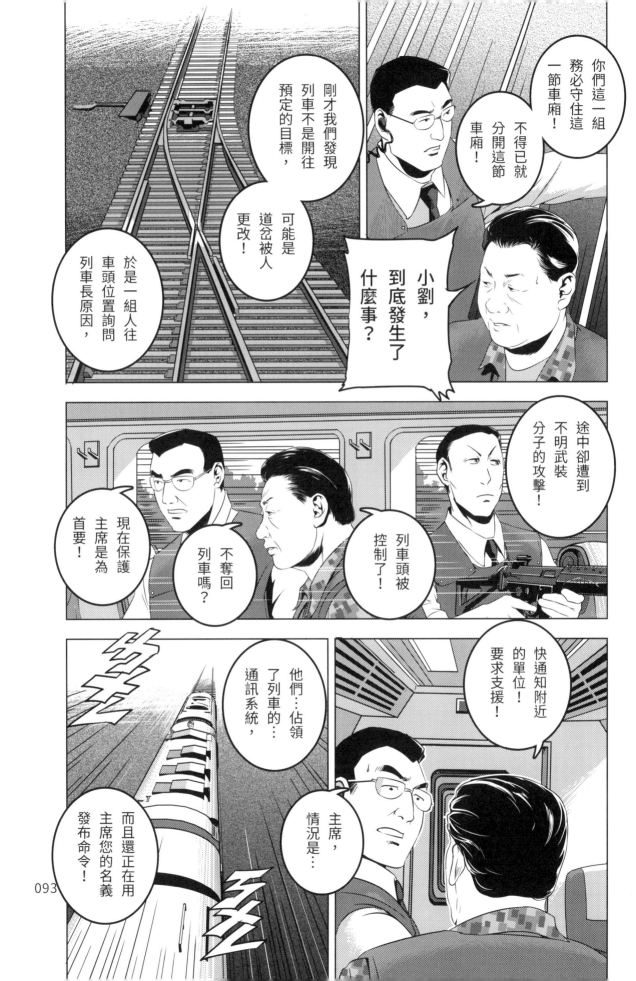

你們這一組務必守住這一節車廂！

不得已就分開這節車廂！

剛才我們發現列車不是開往預定的目標，

可能是道岔被人更改！

於是一組人往車頭位置詢問列車長原因，

小劉，到底發生了什麼事？

途中卻遭到不明武裝分子的攻擊！

列車頭被控制了！

不奪回列車嗎？

現在保護主席是為首要！

快通知附近的單位！要求支援！

主席，情況是⋯

他們⋯佔領了列車的⋯通訊系統，

而且還正在用主席您的名義發布命令！

参谋休息室

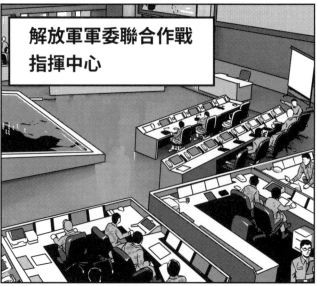

解放軍軍委聯合作戰指揮中心

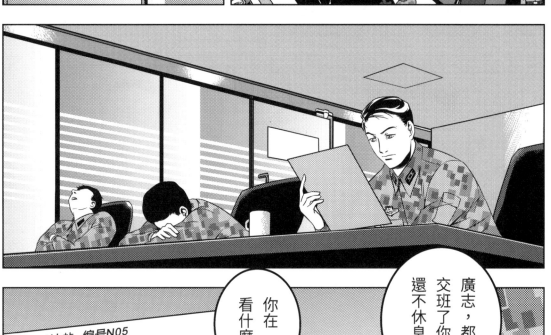

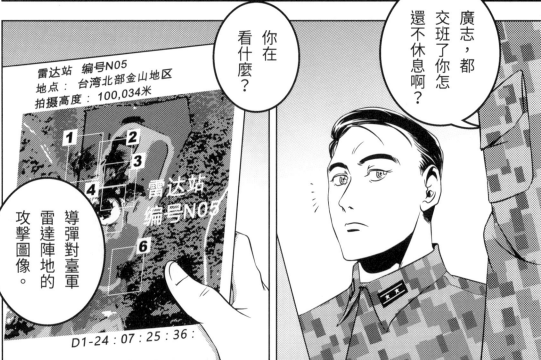

廣志，都交班了你怎還不休息啊？

你在看什麼？

雷达站 编号N05
地点：台湾北部金山地区
拍摄高度：100,034米

1
2
3
4
6

雷達站
编号N05

導彈對臺軍雷達陣地的攻擊圖像。

D1-24：07：25：36：

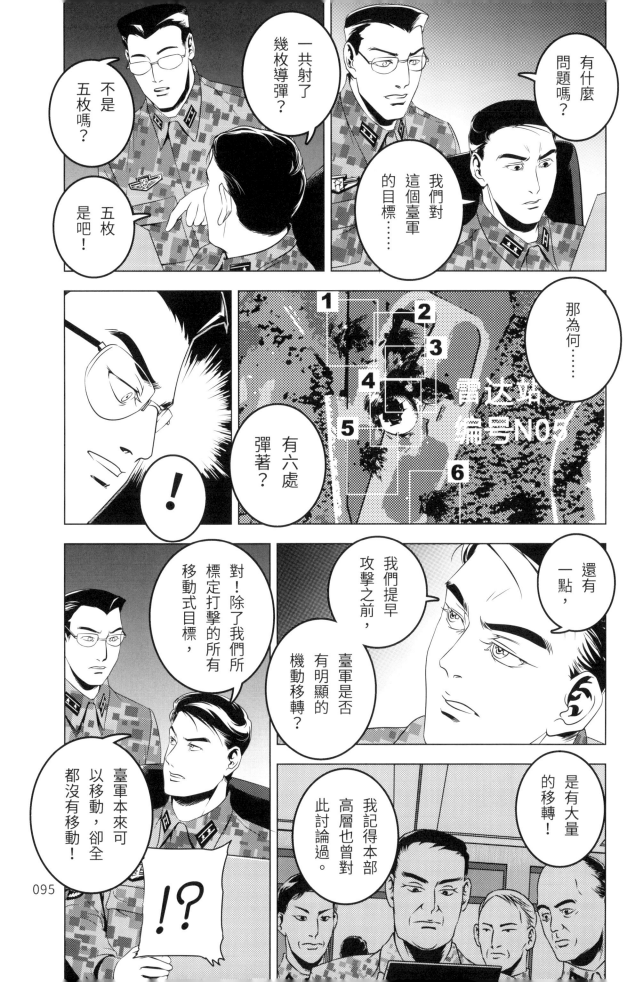

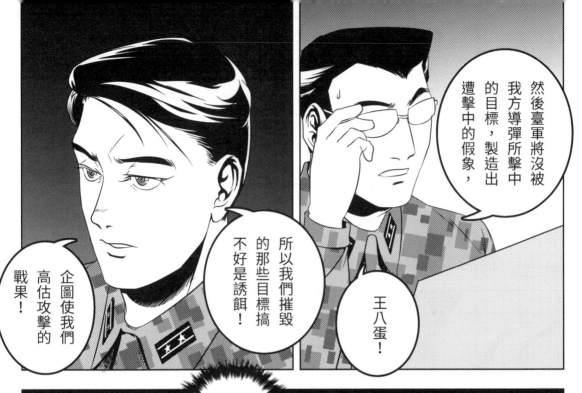

然後臺軍將沒被我方導彈所擊中的目標，製造出遭擊中的假象，

王八蛋！

所以我們的那些目標搞不好是誘餌！

企圖高估攻擊使我們的戰果！

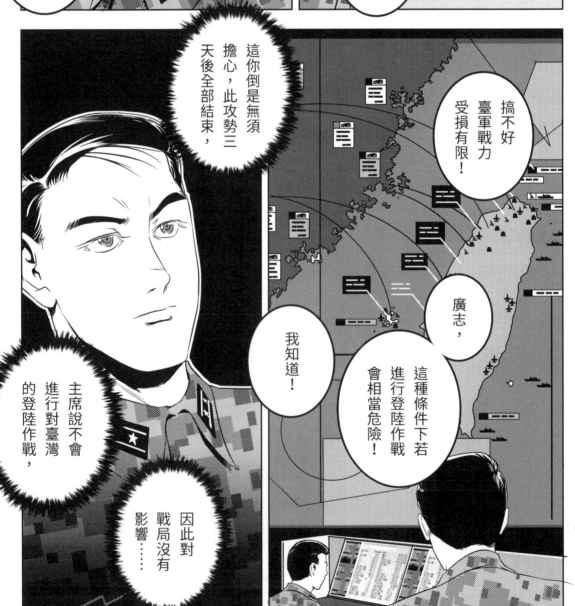

這你倒是無須擔心，此攻勢三天後全部結束，

搞不好臺軍戰力受損有限！

廣志，

這種條件下若進行登陸作戰會相當危險！

我知道！

主席說不會進行對臺灣的登陸作戰，

因此對戰局沒有影響……

剛才說列車的視頻會議系統故障，

什麼？

主席不是說要南下慰勉東部戰區與那邊的二砲指揮部？

他的專列還沒抵達嗎？

軍委联合作战指挥

目前說暫時改電話與文字信息傳達，

什麼？列車故障？暫時修理中？

有了！主席辦公室的劉主任傳文字信息過來了，

Li Liu 0047

列車故障暫時修理中

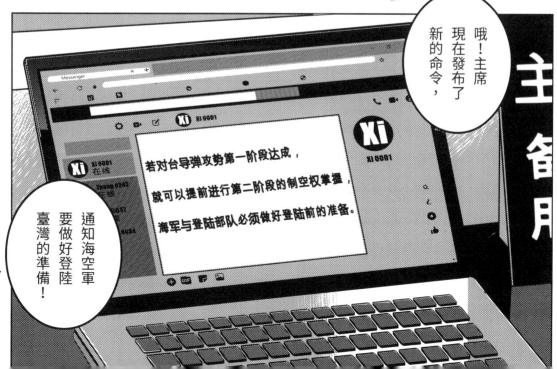

哦！主席現在發布了新的命令，

通知海空軍要做好登陸臺灣的準備！

主

備月

Xi Xi 0001

若对台导弹攻势第一阶段达成，就可以提前进行第二阶段的制空权掌握，海军与登陆部队必须做好登陆前的准备。

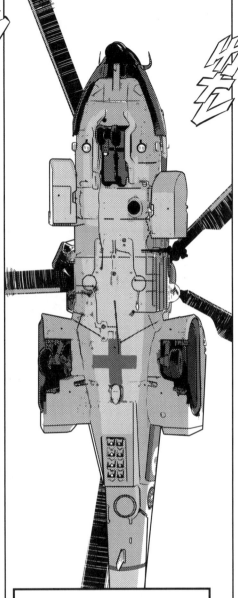

臺灣東部山區
擎天基地 南七號停機坪

S-7

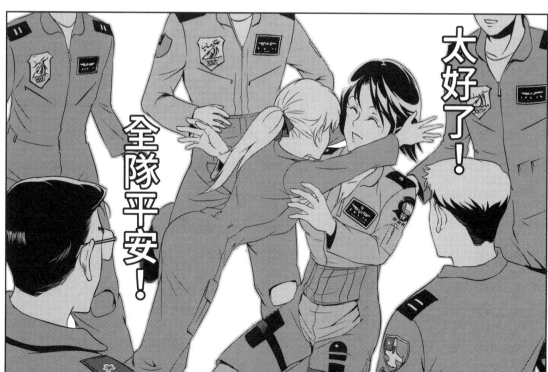

太好了！

全隊平安！

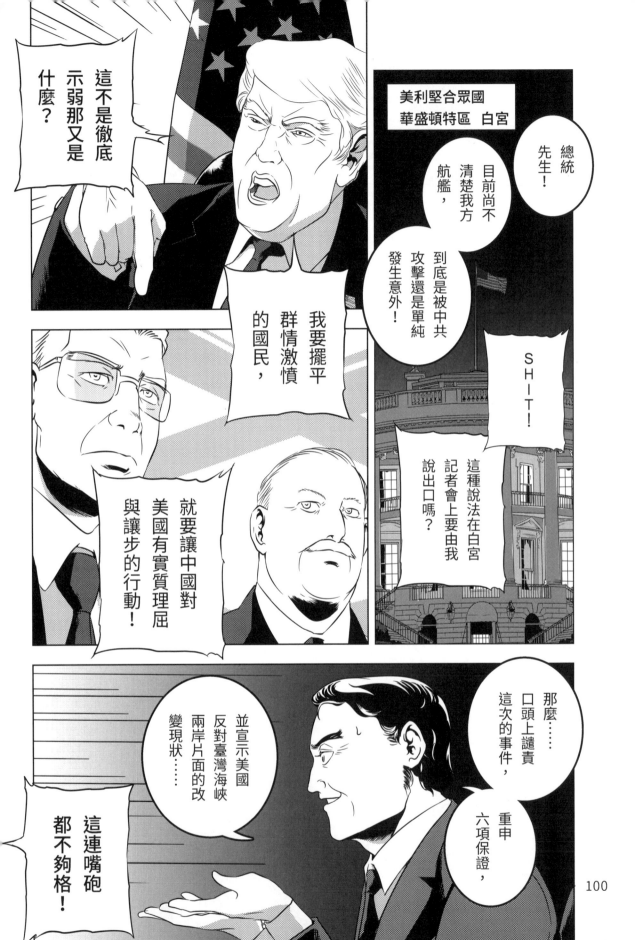

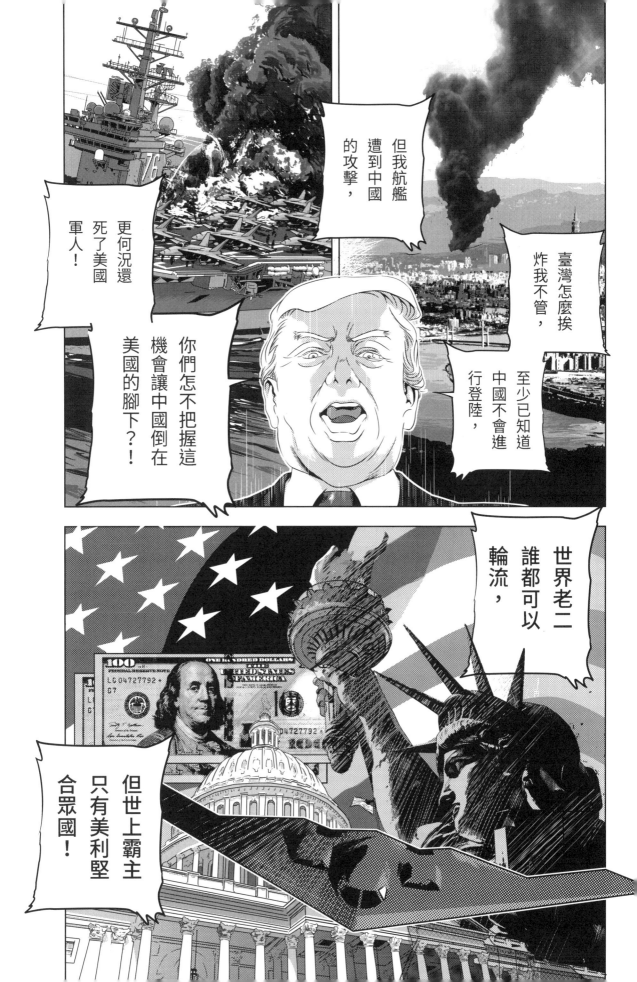

天啊！完全是意氣用事！

總統已經……

考慮過後果了嗎？

總統先生，

剛才最新全國性民調出來了，

有30%同意制裁中國，85%履行自衛，

換句話說，這給了我們動用軍隊的一個原則與依據，

修伊斯！外交與國防的依據怎麼可以用帶有情緒性的民調？

修伊斯，你繼續說！

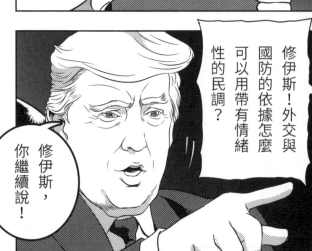

102

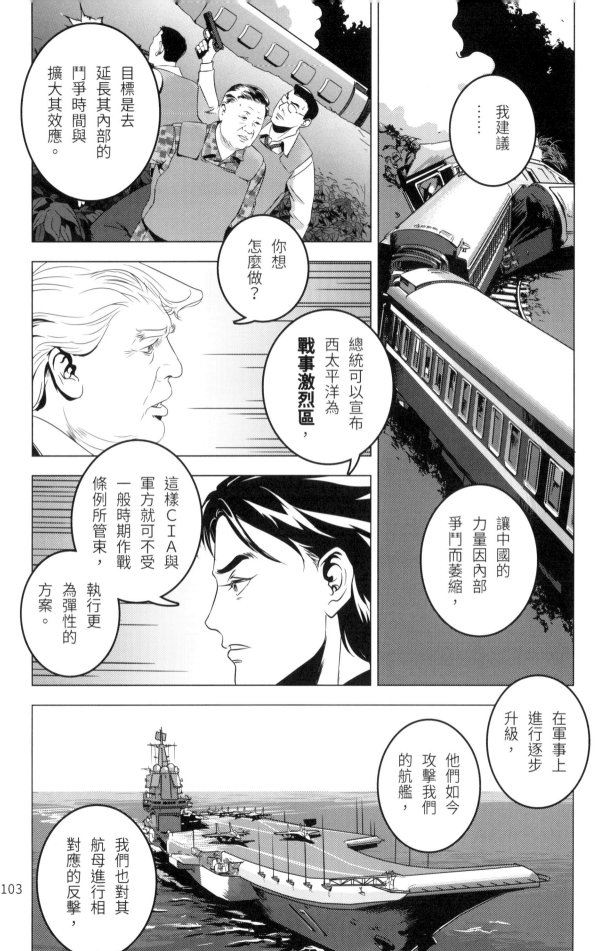

目標是去延長其內部的鬥爭時間與擴大其效應。

……我建議

你想怎麼做？

總統可以宣布西太平洋為**戰事激烈區，**

讓中國的力量因內部爭鬥而萎縮，

這樣CIA與軍方就可不受一般時期作戰條例所管束，執行更為彈性的方案。

在軍事上進行逐步升級，

他們如今攻擊我們的航艦，

我們也對其航母進行相對應的反擊，

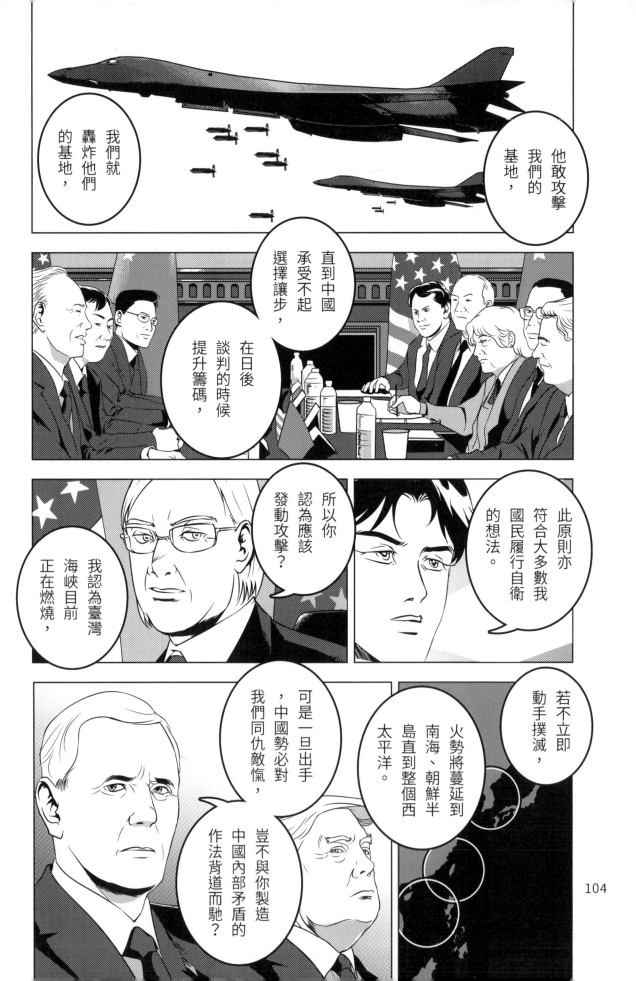

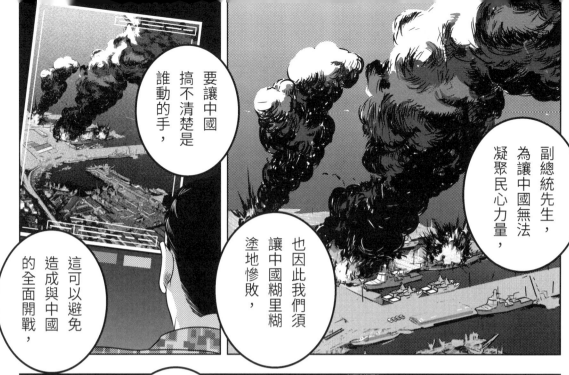

要讓中國搞不清楚是誰動的手，

副總統先生，為讓中國無法凝聚民心力量，

也因此我們須讓中國糊里糊塗地慘敗，

這可以避免造成與中國的全面開戰，

總統與國會以及在座的各位，

也儘可能省去向國民交代與負責的麻煩，

更不容易影響到全世界，

原則上就是戰而不宣，

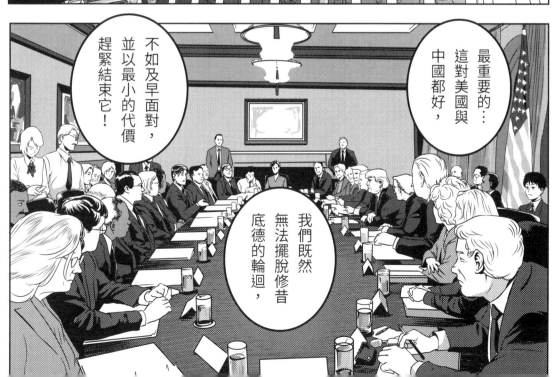

不如及早面對，並以最小的代價趕緊結束它！

最重要的…這對美國與中國都好，

我們既然無法擺脫修昔底德的輪迴，

修伊斯……這家伙

本來大家還在討論是該動手還是克制，幾句話就把大家導向到作戰方式的討論了？

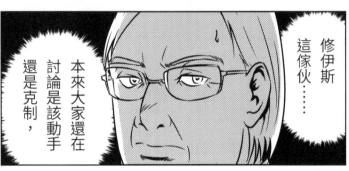

國防部長，若我軍發動攻擊又要讓中國搞不清楚怎麼回事，

這在技術上行得通嗎？

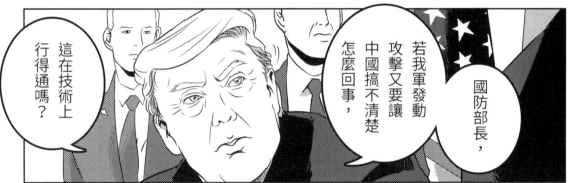

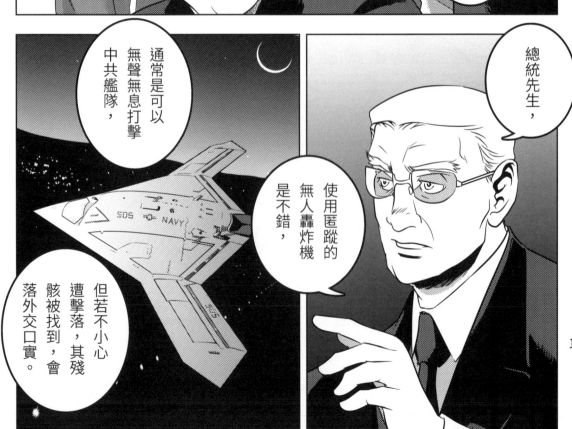

總統先生，

通常是可以無聲無息打擊中共艦隊，使用匿蹤的無人轟炸機是不錯，

但若不小心遭擊落，其殘骸被找到，會落外交口實。

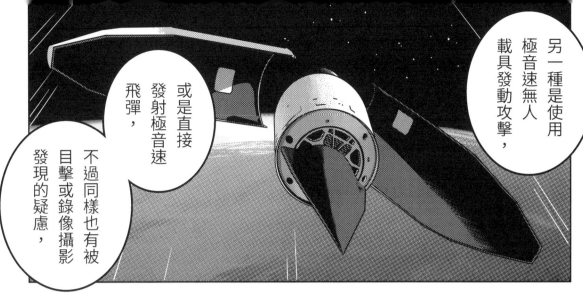

另一種是使用極音速無人載具發動攻擊，

或是直接發射極音速飛彈，

不過同樣也有被目擊或錄像攝影發現的疑慮，

嗯……

這些都可能引發嚴重的外交問題。

總統先生、國防部長，我剛才想到，

好像太空軍某個低軌道衛星攻擊系統已經完成戰術測評了？

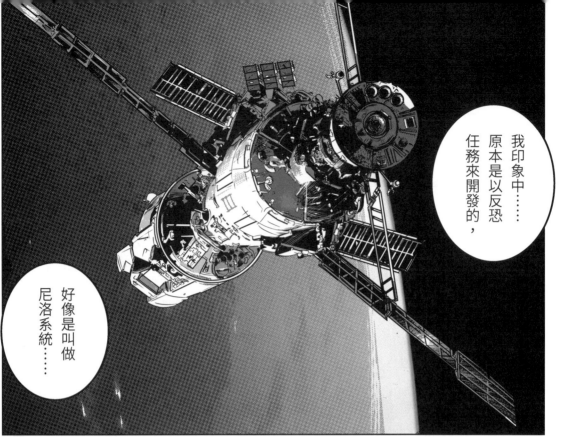

我印象中……原本是以反恐任務來開發的，

好像是叫做尼洛系統……

…寧祿系統！修伊斯是怎麼知道這東西的？

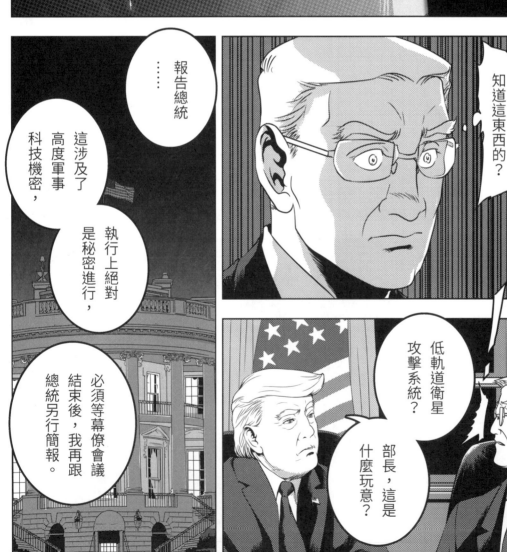

……報告總統

這涉及了高度軍事科技機密，

執行上絕對是秘密進行，

必須等幕僚會議結束後，我再跟總統另行簡報。

低軌道衛星攻擊系統？

部長，這是什麼玩意？

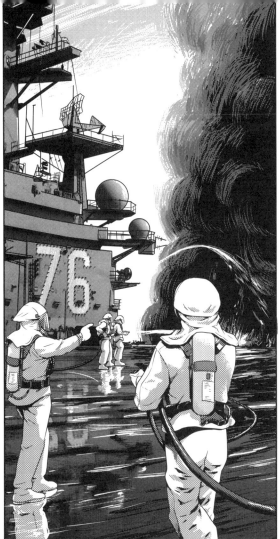

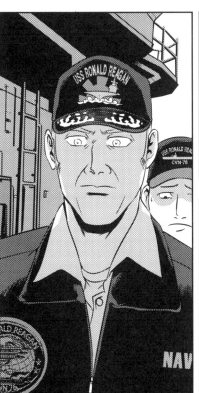
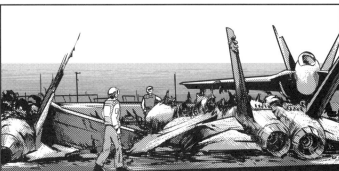
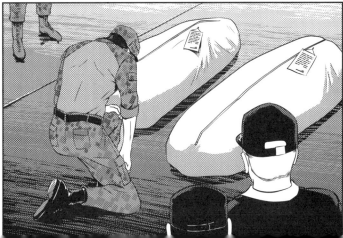

他們兩位曾跟我一起在伊朗的上空，

……遭遇過九死一生的情況

很遺憾，我能提供什麼幫助嗎？

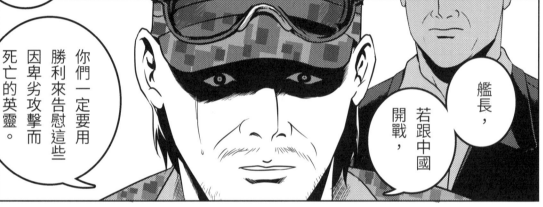

你們一定要用勝利來告慰這些因卑劣攻擊而死亡的英靈。

艦長，若跟中國開戰，

我了解。

老大呢？

在甲板上演戲，

陣亡兩個同伴沒什麼表現實在說不過去。

哈哈！

NO ENTRY

110

新聞直播看來大火似乎已撲滅了,

雷根號的損管很厲害啊!

喔!老大你回來了!

各位,現在情況如何了!

那是因為我刻意手下留情啦!

全球都衝上發燒討論話題。

現在全世界幾乎都認為是中國動的手!

總之,成功了,

喔喔!我們在中國的「友軍」來了個更精彩的作戰。

catch the big fish

他們抓到了中國領導人席進平!

111

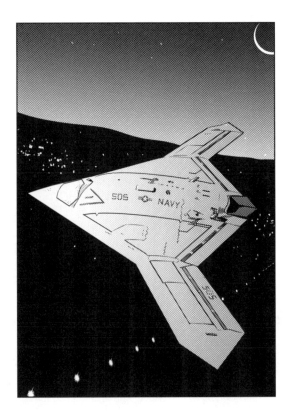

Act-8
憤怒的女武神

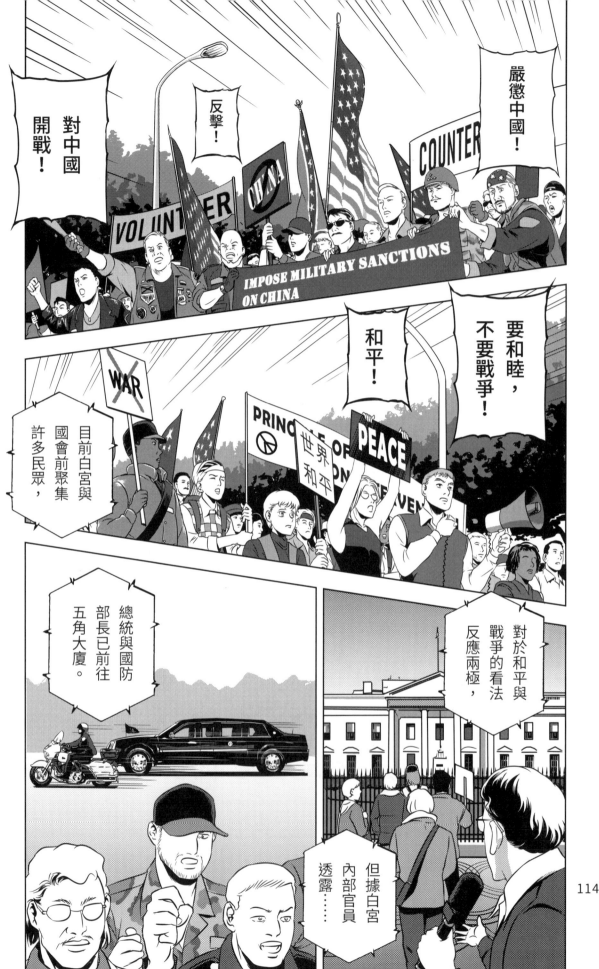

114

總統已出發，通知五角大廈了嗎？

是的！他們已經著手準備！

將軍，你說什麼？

那些核彈與元件失竊還不是最嚴重的？

部長！是可能失竊，主要是寧祿攻擊系統的控制元件。

寧祿攻擊系統？

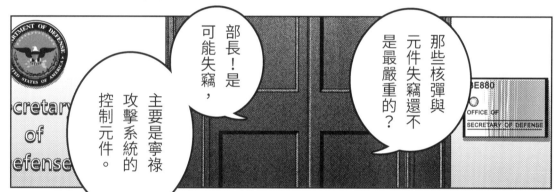

這是什麼東西？

美國國防部 五角大廈

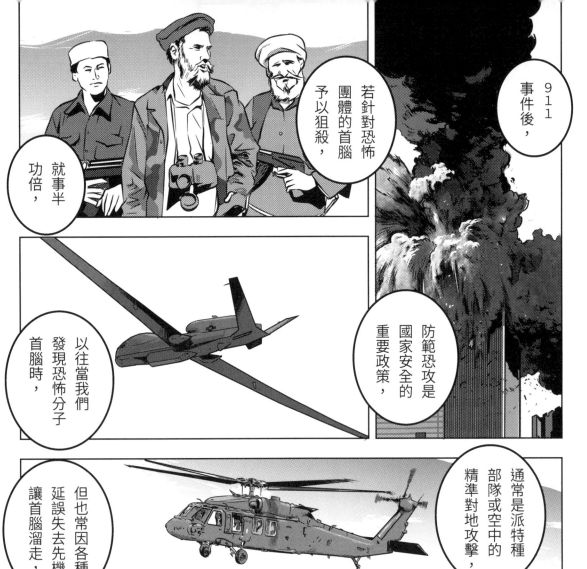

911事件後，

防範恐攻是國家安全的重要政策，

若針對恐怖團體的首腦予以狙殺，

就事半功倍，

以往當我們發現恐怖分子首腦時，

但也常因各種延誤失去先機讓首腦溜走，

通常是派特種部隊或空中的精準對地攻擊，

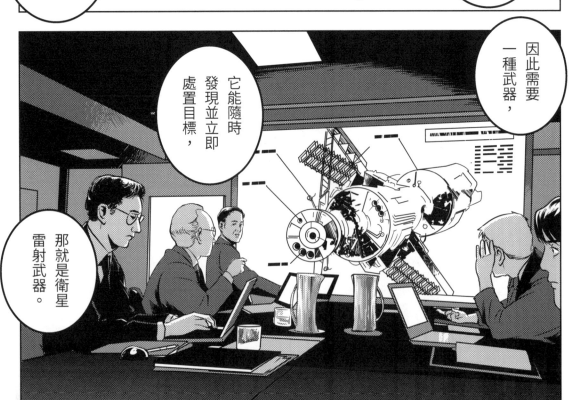

因此需要一種武器，

它能隨時發現並立即處置目標，

那就是衛星雷射武器。

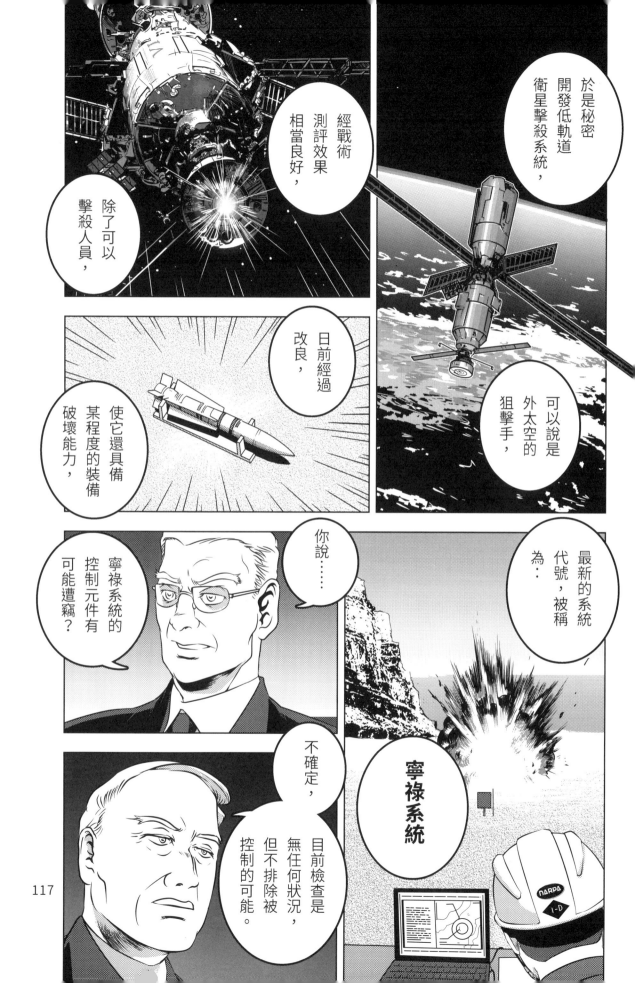

不過我們已對發動指令進行修改。

而如今這東西讓總統知道了，

以他的個性……

我知道了！

這整件事必須秘密調查，直到偵破前都不可以公布……

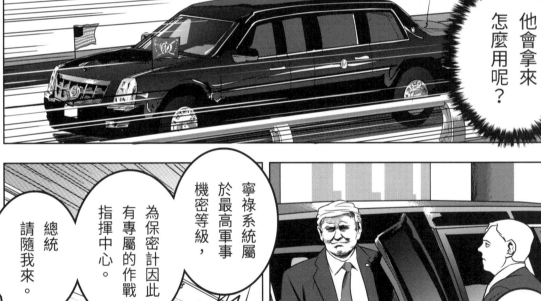

他會拿來怎麼用呢？

寧祿系統屬於最高軍事機密等級，

為保密計因此有專屬的作戰指揮中心。

總統請隨我來。

總統好！

將士們最近辛苦了！

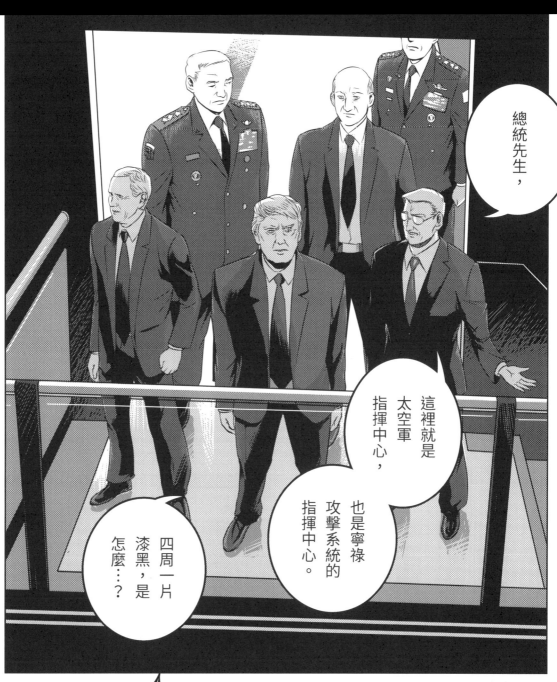

總統先生，

這裡就是太空軍指揮中心，

也是寧祿攻擊系統的指揮中心。

四周一片漆黑，是怎麼…？

戰情官，請解除視導區的遮蔽牆！

喔喔！

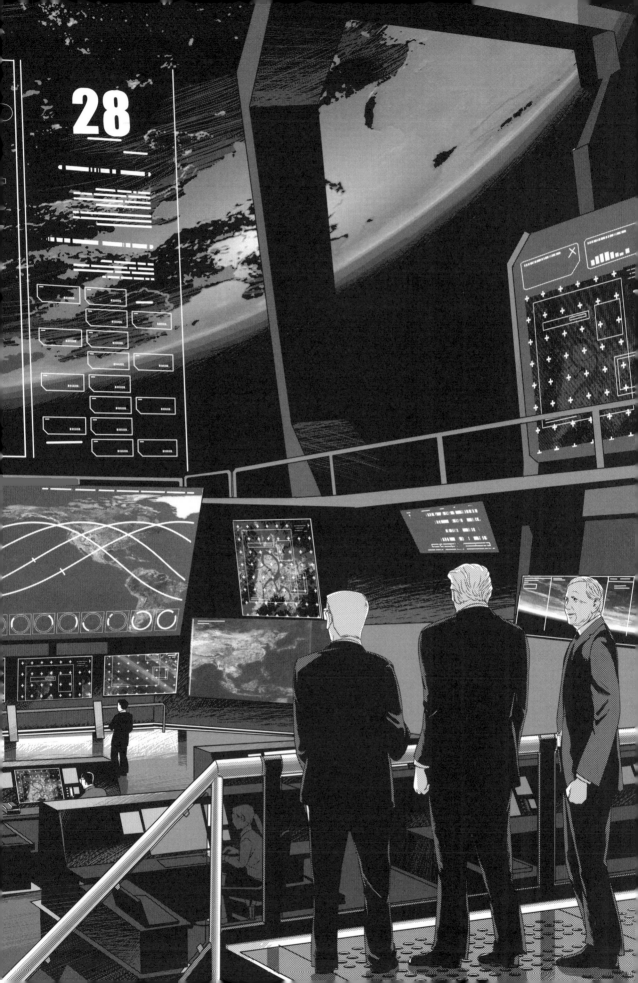

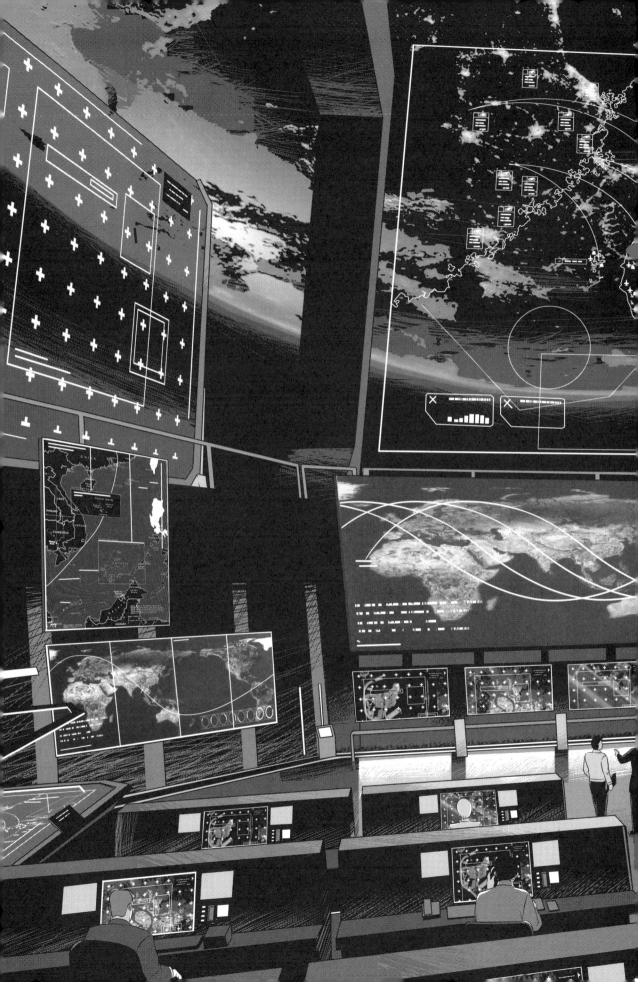

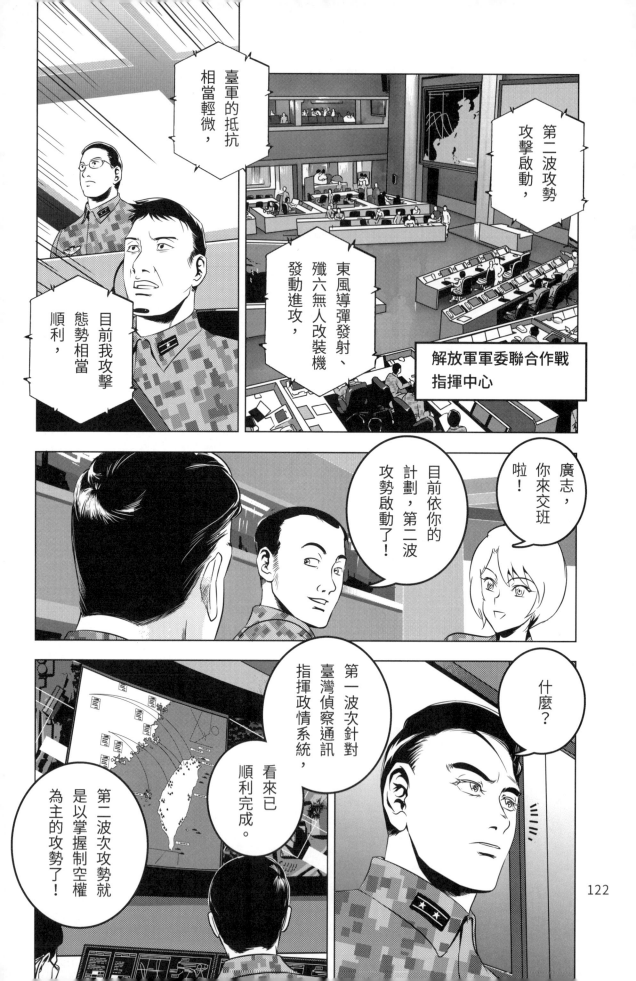

臺軍的抵抗相當輕微，

第二波攻勢啟動，

東風導彈發射、殲六無人改裝機發動進攻，

目前我攻擊態勢相當順利，

解放軍軍委聯合作戰指揮中心

廣志，你來交班啦！

目前依你的計劃，第二波攻勢啟動了！

什麼？

第一波次針對臺灣偵察通訊指揮政情系統，看來已順利完成。

第二波次攻勢就是以掌握制空權為主的攻勢了！

122

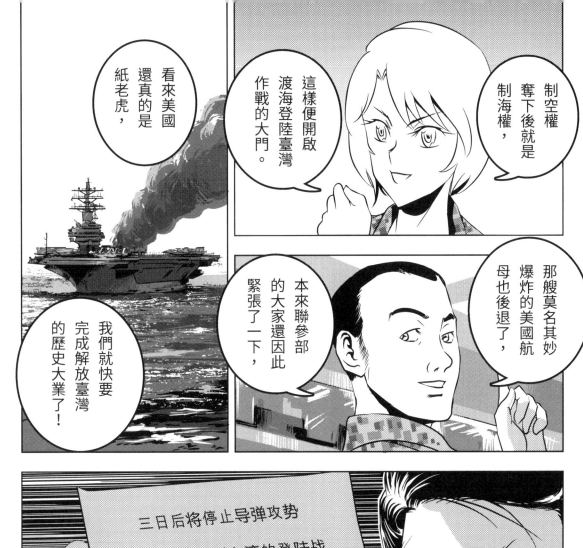

制空權奪下後就是制海權，

這樣便開啟渡海登陸臺灣作戰的大門。

看來美國還真的是紙老虎，

那艘莫名其妙爆炸的美國航母也後退了，

本來聯參部的大家還因此緊張了一下，

我們就快要完成解放臺灣的歷史大業了！

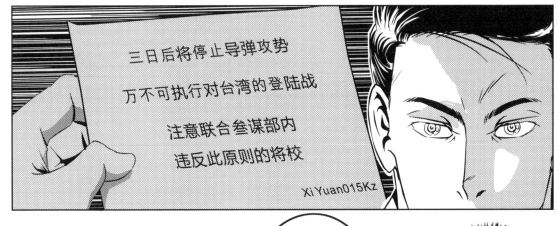

三日后將停止导弹攻势

万不可执行对台湾的登陆战

注意联合叁谋部内

违反此原则的将校

Xi Yuan015Kz

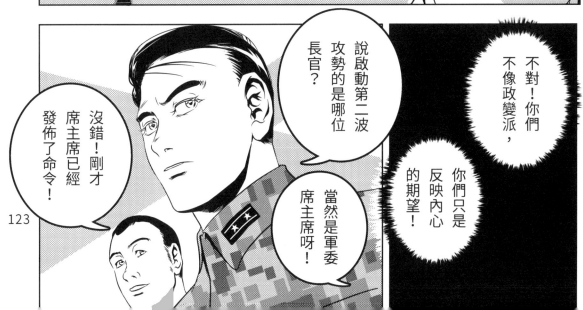

不對！你們不像政變派，

你們只是反映內心的期望！

說啟動第二波攻勢的是哪位長官？

當然是軍委席主席呀！

沒錯！剛才席主席已經發佈了命令！

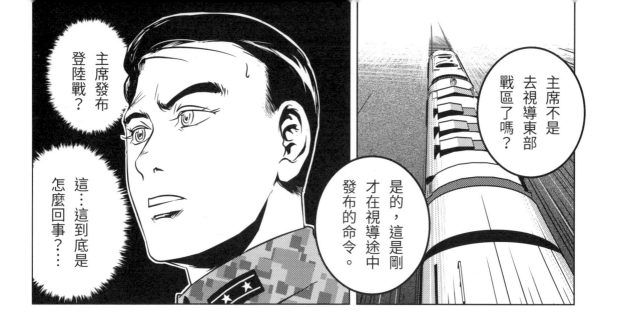

主席不是去視導東部戰區了嗎?

是的,這是剛才在視導途中發布的命令。

主席發布登陸戰?

這…這到底是怎麼回事?…

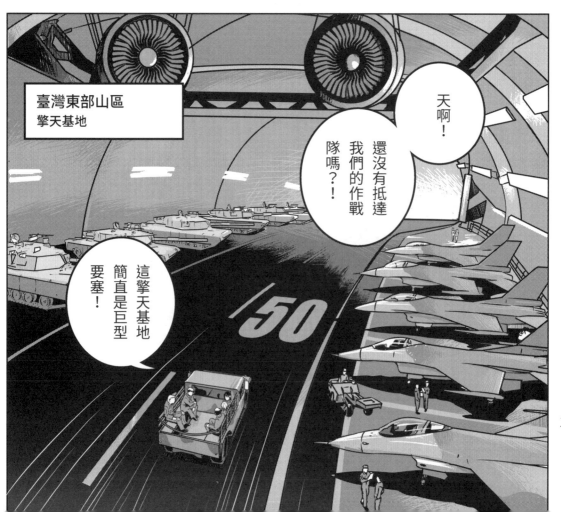

臺灣東部山區
擎天基地

天啊!

還沒有抵達我們的作戰隊嗎?!

這擎天基地簡直是巨型要塞!

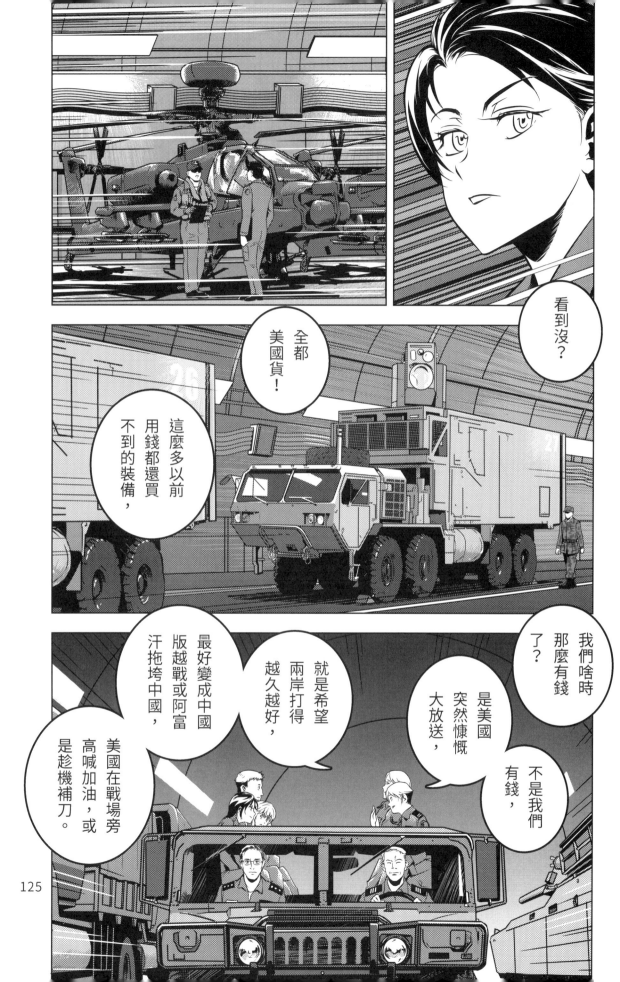

看到沒？

全都美國貨！

這麼多以前用錢都還買不到的裝備，

我們啥時那麼有錢了？

不是我們有錢，

是美國突然慷慨大放送，

就是希望兩岸打得越久越好，

最好變成中國版越戰或阿富汗拖垮中國，

美國在戰場旁高喊加油，或是趁機補刀。

現在外面是什麼情況？

目前老共發動第二波攻勢，

有多處設施遭到擊毀，

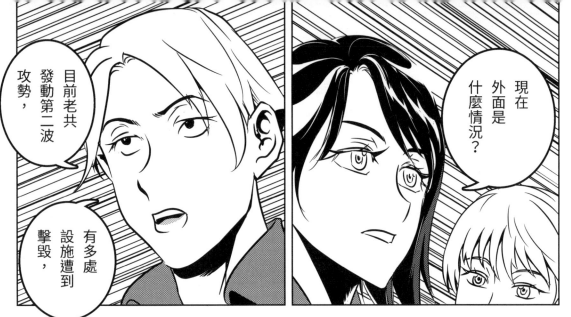

參謀本部只准許防空部隊進行最小限度的反應，

因為發現很多改裝的自殺式無人機企圖引誘並消耗我軍防空戰力。

最新消息是，連東部外海的美國航艦都被攻擊了，

老共他們發瘋了不成？

美國航艦…，那恐怕不是中共的攻擊。

咦？

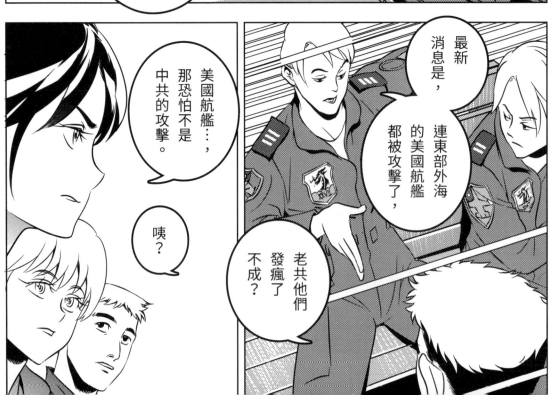

126

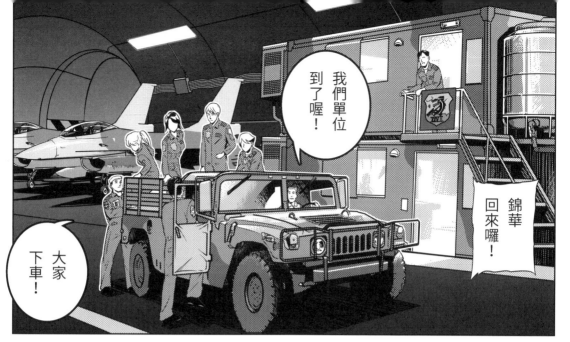

我們單位到了喔!

錦華回來囉!

大家下車!

走囉!學姊!

錦華?

錦華

這是國防部的參謀本部情報作戰中心?

沒錯,剛好在我們單位對面。

參謀本部情報作戰中心
岑天基地分駐點

上次去問話找我們的單位?

沒錯!情報研析的人員都在裡面工作。

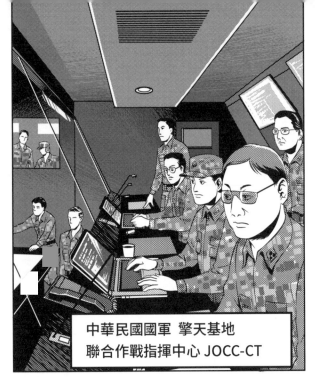

中華民國國軍 擎天基地
聯合作戰指揮中心 JOCC-CT

這麼說軍方的最高指揮中心也應該在這邊囉？

咦？

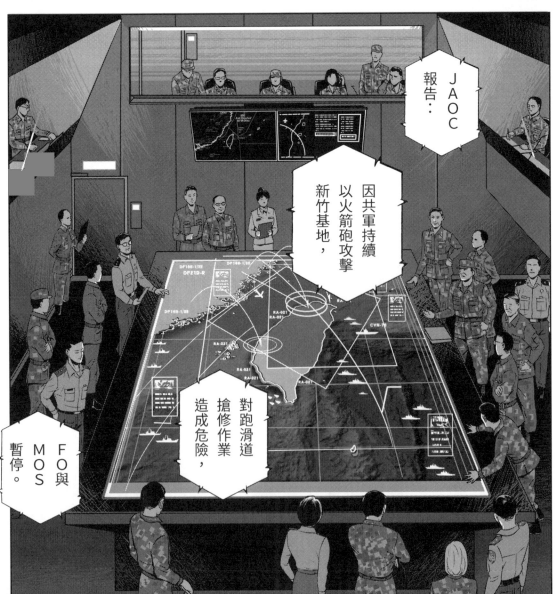

報告：JAOC

因共軍持續以火箭砲攻擊新竹基地，

對跑滑道搶修作業造成危險，

FO與MOS暫停。

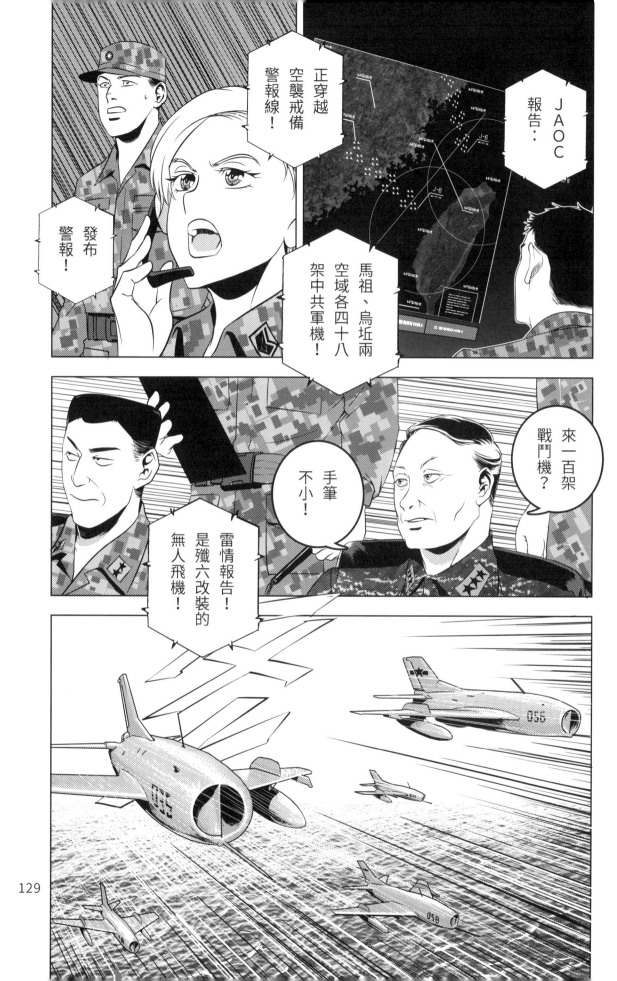

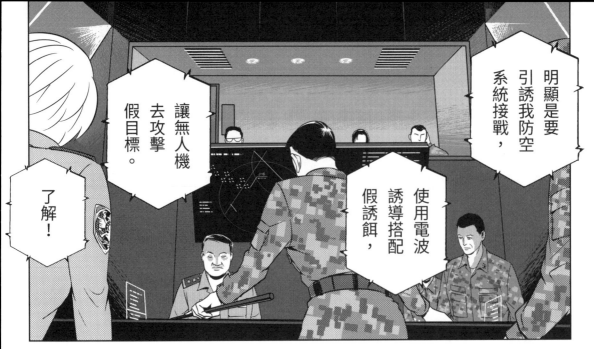

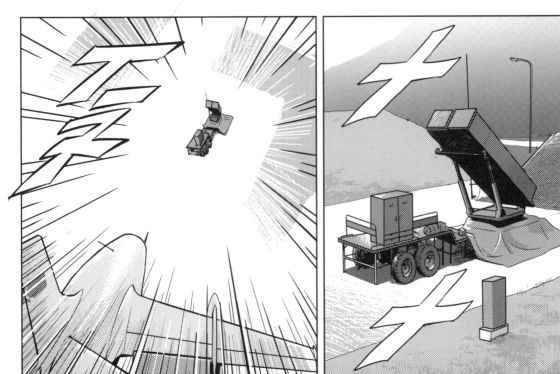

130

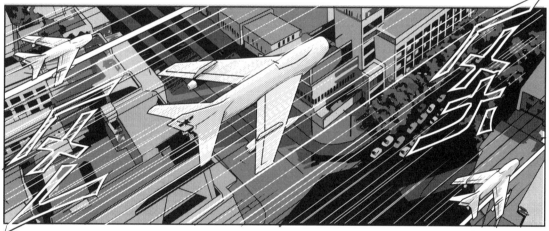
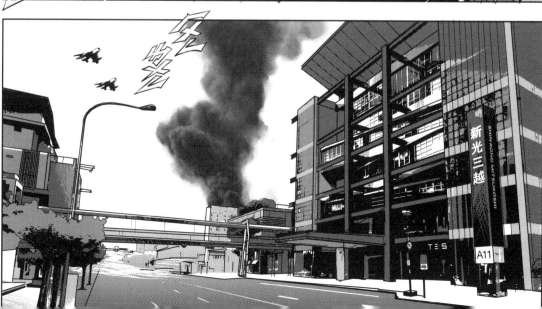

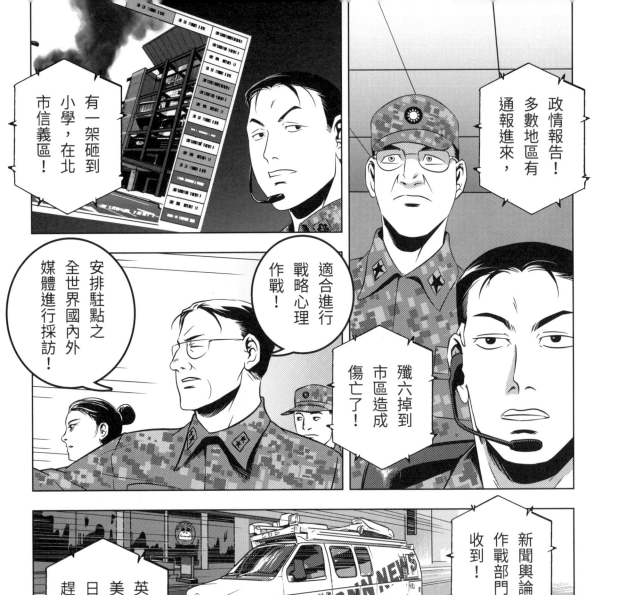

有一架砸到小學，在北市信義區！

政情報告！多數地區有通報進來，

安排駐點之全世界國內外媒體進行採訪！

適合進行戰略心理作戰！

殲六掉到市區造成傷亡了！

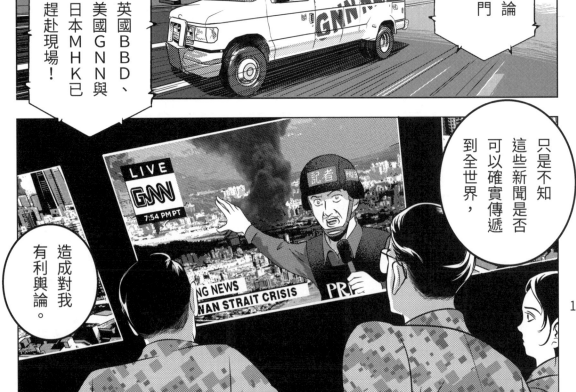

新聞輿論作戰部門收到！

英國BBD、美國GNN與日本MHK已趕赴現場！

只是不知這些新聞是否可以確實傳遞到全世界，

造成對我有利輿論。

132

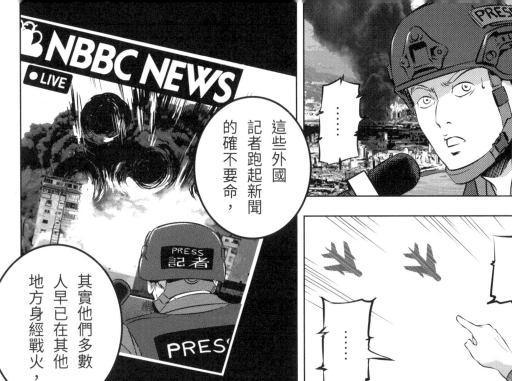

NBBC NEWS ●LIVE

這些外國記者跑起新聞的確不要命，

其實他們多數人早已在其他地方身經戰火，

……

……

……

……

這些畫面展現給全世界看，各大國就會幫我們嗎？

出兵幫忙？你想多啦！

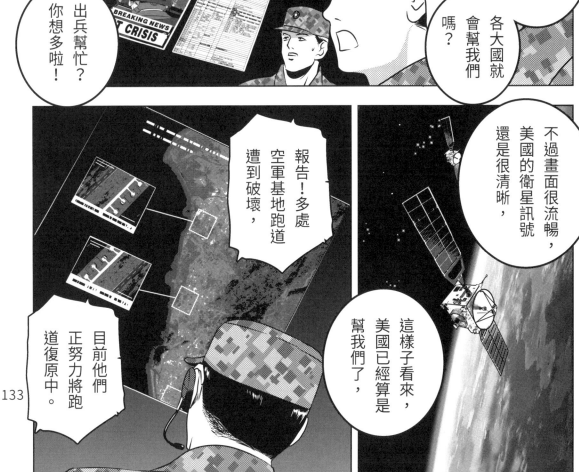

不過畫面很流暢，美國的衛星訊號還是很清晰，

這樣子看來，美國已經算是幫我們了，

報告！多處空軍基地跑道遭到破壞，

目前他們正努力將跑道復原中。

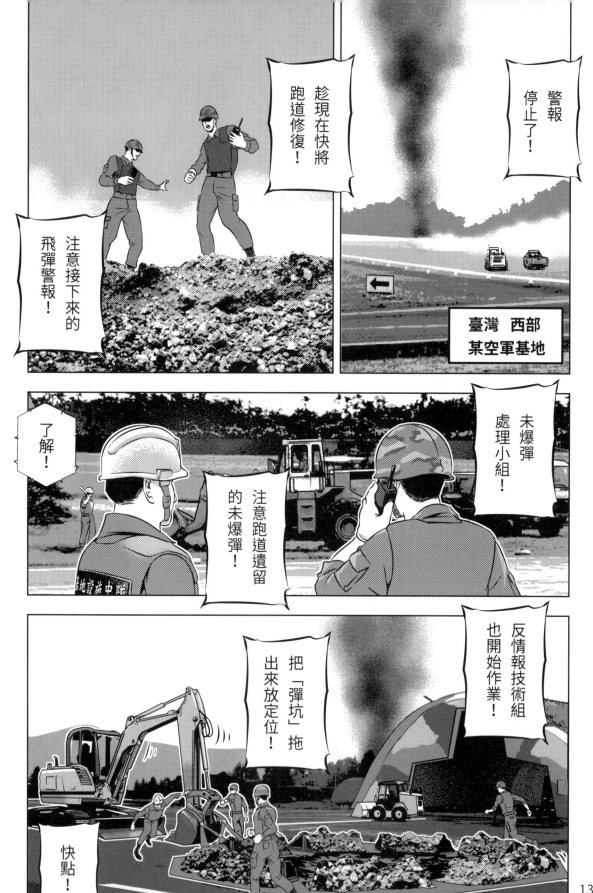

134

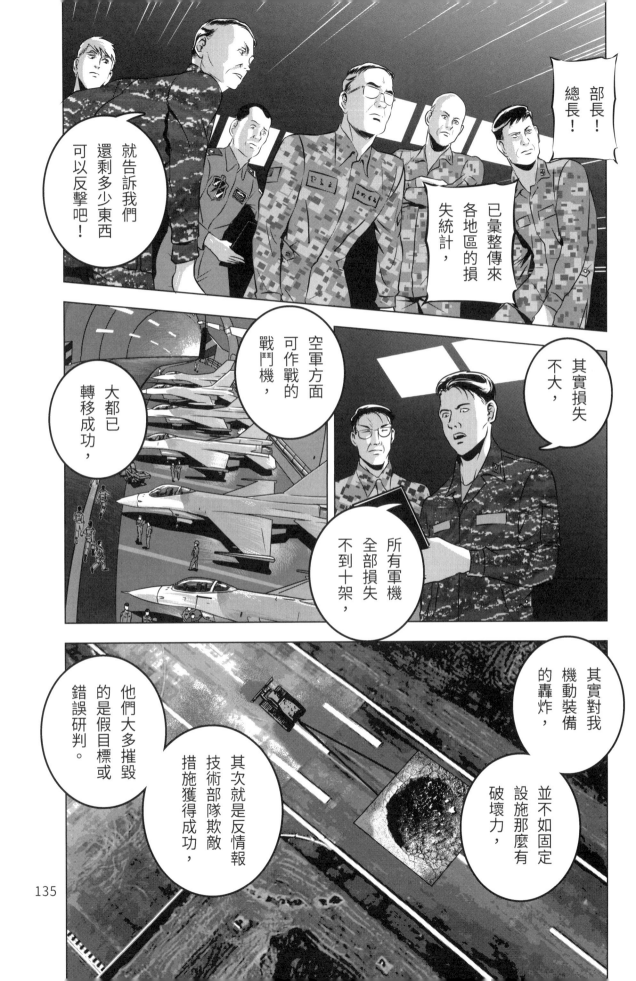

由於整體戰力保存事先準備得宜，

美方的軍事情報衛星正將對岸的動態不斷更新，

其實我軍損失輕微。

我們與美軍的情報連線也沒有問題，

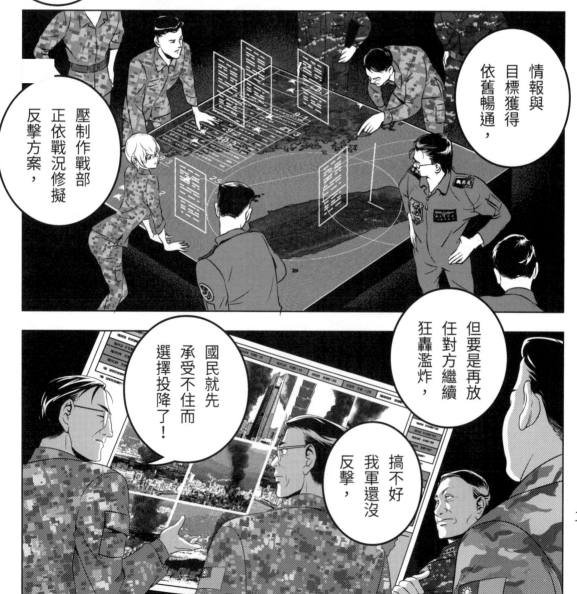

情報與目標獲得依舊暢通，

壓制作戰部正依戰況修擬反擊方案，

但要是再放任對方繼續狂轟濫炸，

搞不好我軍還沒反擊，

國民就先承受不住而選擇投降了！

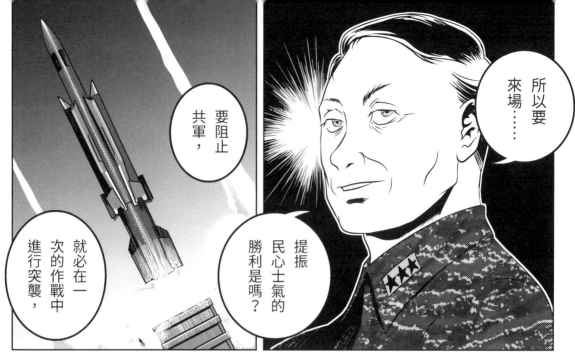

所以要
來場……

要阻止
共軍，

就必在一
次的作戰中
進行突襲，

提振
民心士氣的
勝利是嗎？

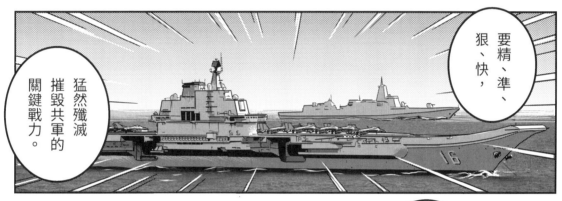

要精、準、
狠、快，

猛然殲滅
摧毀共軍的
關鍵戰力。

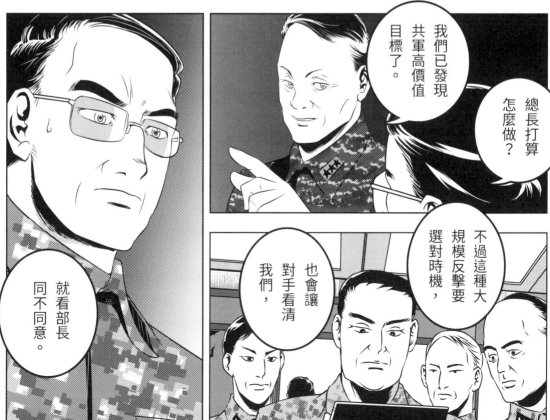

我們已發現
共軍高價值
目標了。

總長打算
怎麼做？

不過這種大
規模反擊要
選對時機，

也會讓
對手看清
我們，

就看部長
同不同意。

你要找部長？

現在不是時候吧！

這裡可是高度管制的作戰中心啊！錦華學姊！

方柔萱，部長在裡面對不對？

學姊？

喂，老大，你最好來一下！

閉嘴！

對，部長是在裡面，但他現在很忙，

因為已經打仗了，妳到底想幹嘛？

我遭擊落前發現重要情資！

可能是整場戰爭的導火線！

擎天基地作戰中心

CHB234

華美聯合戰情作業室

資通電訊情報中心

我被擊落前看得一清二楚！

錦華？

在東部海岸懸崖上，

……這衝突是誰在後面煽風點火？

那對著美國航艦的飛彈發射箱是怎麼回事？

?

有能力阻止戰爭爆發卻不阻止，

等同於發動戰爭的人，

兩者同樣有罪！

是的，請看這些照片，

你說什麼？空襲損傷評估有誤？

解放軍軍委聯合作戰指揮中心

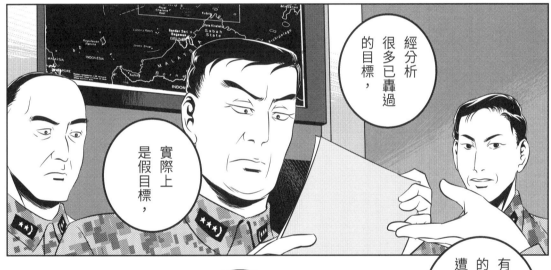

經分析很多已轟過的目標，

實際上是假目標，

有刻意拿廢棄的飛機去偽裝成遭受擊毀飛機，

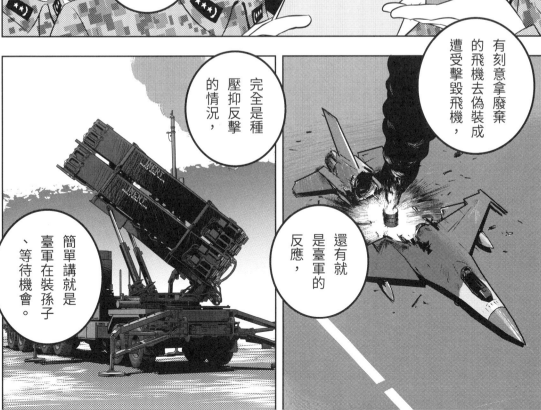

還有就是臺軍的反應，

完全是種壓抑反擊的情況，

簡單講就是臺軍在裝孫子、等待機會。

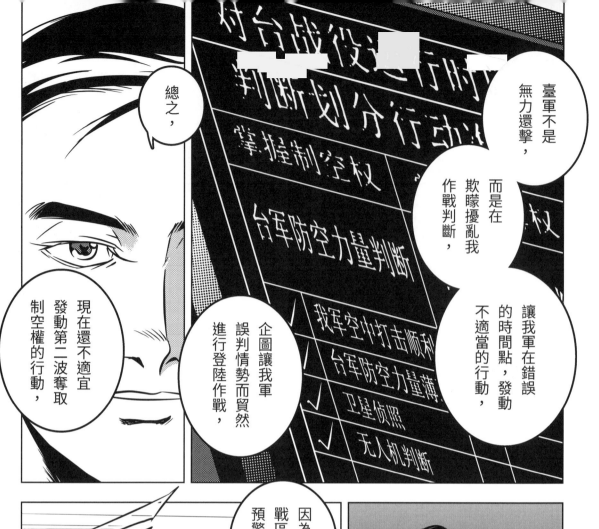

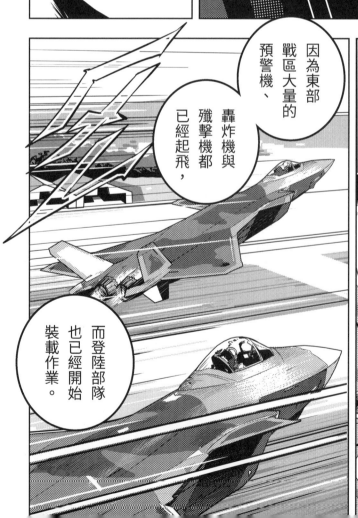

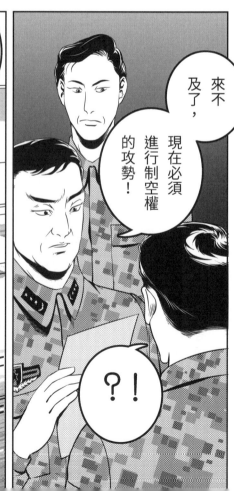

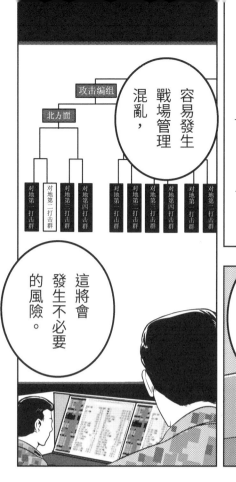

容易發生戰場管理混亂，

這將會發生不必要的風險。

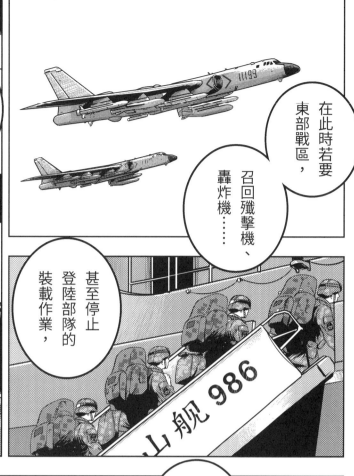

在此時若要東部戰區，

召回殲擊機、轟炸機……

甚至停止登陸部隊的裝載作業，

尤其是主席已經下達決心，

若要對其進行意見具深……

我們這裡最好先把臺灣的情況再核實一遍。

主席的決心？

……明白！

這到底怎麼搞的？！

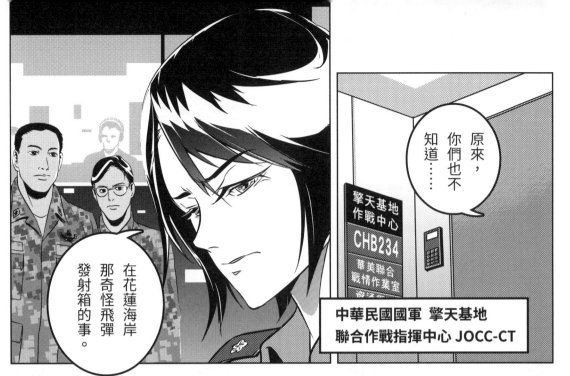

原來，你們也不知道……

擎天基地作戰中心 CHB234 華美聯合戰情作業室

在花蓮海岸那奇怪飛彈發射箱的事。

中華民國國軍 擎天基地
聯合作戰指揮中心 JOCC-CT

為師出有名……因此攻擊了自己的航艦……

美國竟然敢做到這種程度，

看來白宮幕僚中也有陰狠的人啊！

很感謝妳的發現與補充，讓我們對事件全貌有更清晰的掌握。

中共內部的狀況我們是有掌握，但花蓮放飛彈的事情我們還真的不知道。

報告部長，重要情資！

對岸各港區反導彈系統開啟了！

連向全世界揭發實情的時間都沒有，

中共開始在東南沿海港區，進行登陸部隊的裝載作業了。

我們能做的，就是減少生命財產損失，

別為這混帳局勢多添亡魂，失陪了！

我一不留神，就給我胡鬧！

隊長，沒事了！

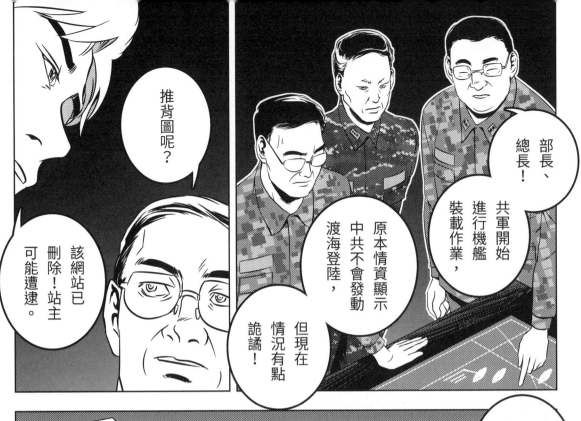

推背圖呢？

該網站已刪除！站主可能遭逮。

部長、總長！共軍開始進行機艦裝載作業，

原本情資顯示中共不會發動渡海登陸，

但現在情況有點詭譎！

中共起飛大量戰鬥機與轟炸機，

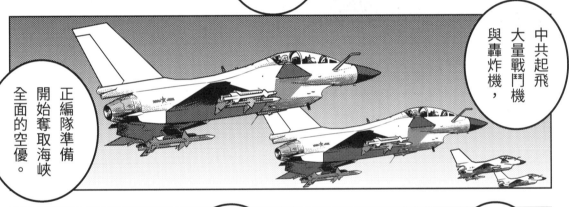

正編隊準備開始奪取海峽全面的空優。

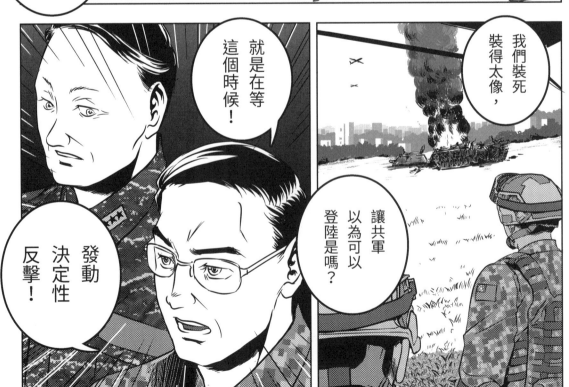

我們裝死裝得太像，

讓共軍以為可以登陸是嗎？

就是在等這個時候！

發動決定性反擊！

146

部長不打算對全世界公布整個情況嗎?

那並非他的職責!

……學姊

李錦華!

你他媽鬧夠沒有?

隊長!

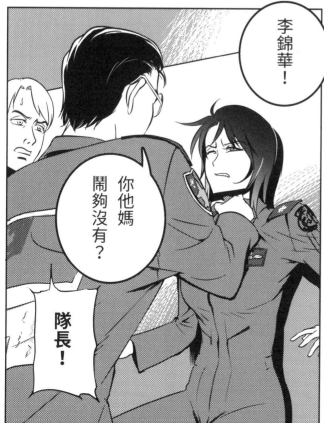

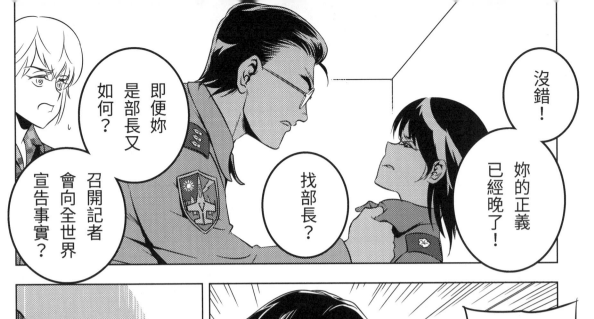

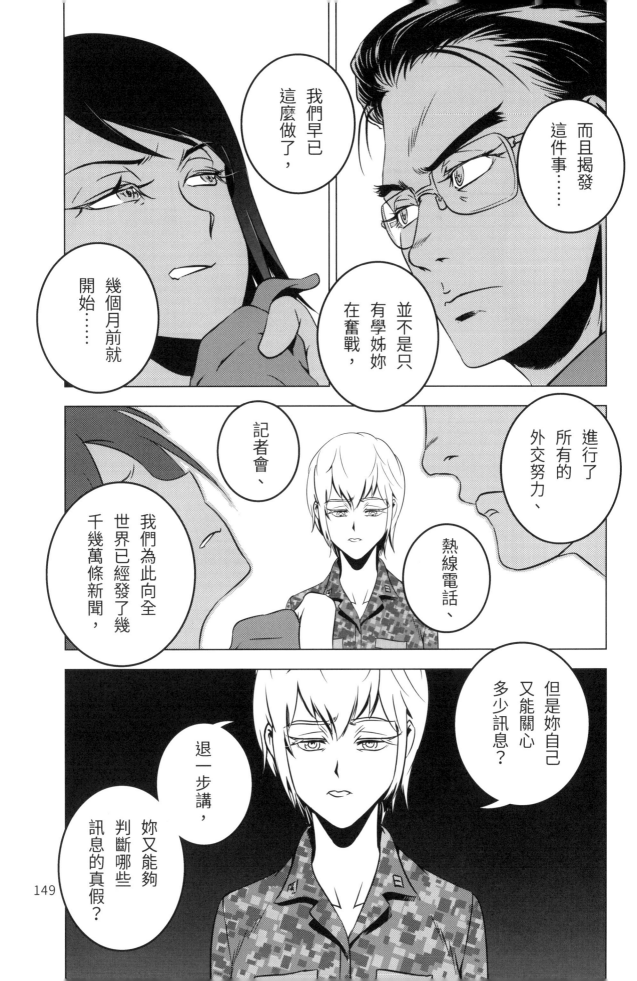

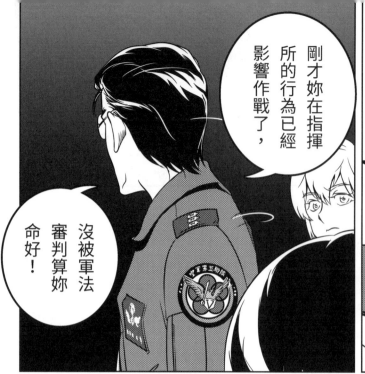

剛才妳在指揮所的行為已經影響作戰了，

沒被軍法審判算妳命好！

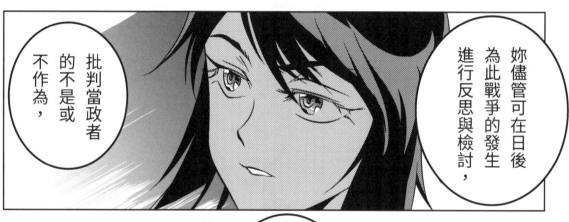

妳儘管可在日後為此戰爭的發生進行反思與檢討，

批判當政者的不是或不作為，

那也得眼下先活著！

身為領隊的妳更該讓部下在戰場上活著！

事情輕重與先後是會變化的！

150

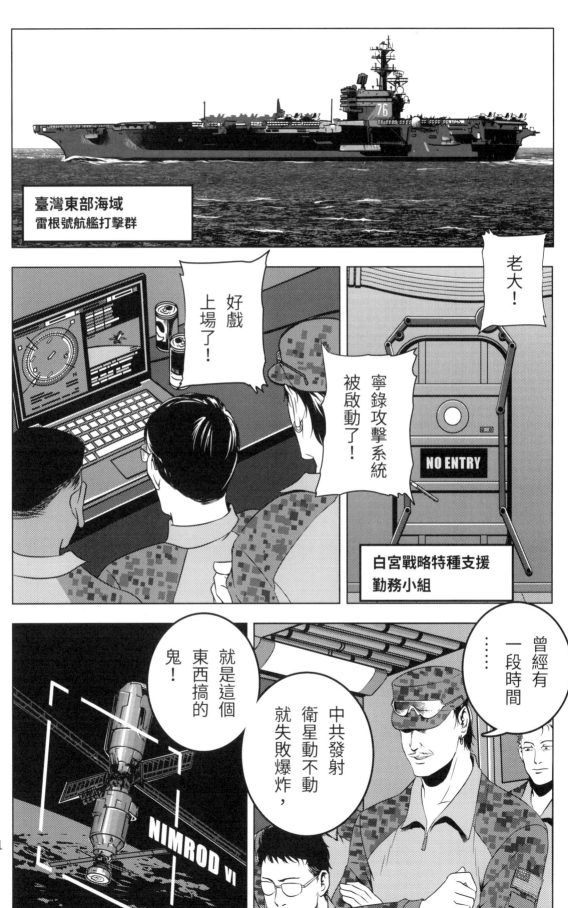

臺灣東部海域
雷根號航艦打擊群

好戲上場了！

老大！

寧錄攻擊系統被啟動了！

白宮戰略特種支援
勤務小組

就是這個東西搞的鬼！

中共發射衛星動不動就失敗爆炸，

曾經有一段時間……

NIMROD VI

151

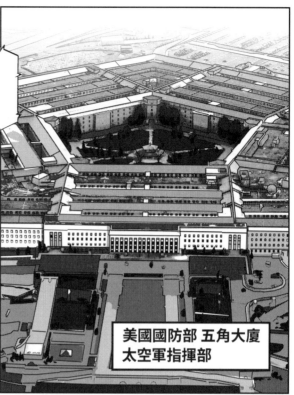

指揮官！

寧祿六號
已經抵達
攻擊位置！

美國國防部 五角大廈
太空軍指揮部

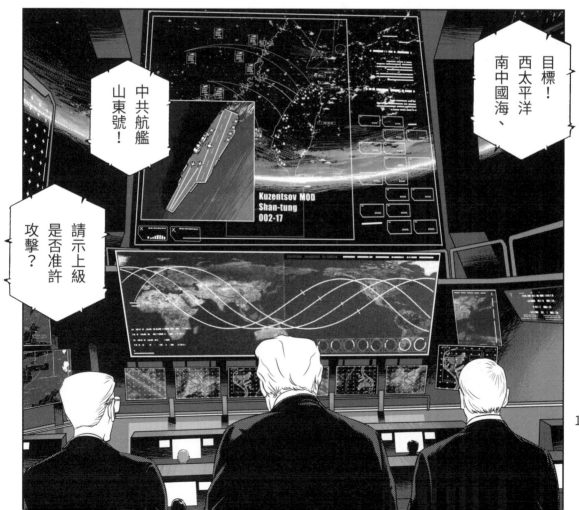

目標！
西太平洋
南中國海、

中共航艦
山東號！

Kuzentsov MOD
Shan-tung
002-17

請示上級
是否准許
攻擊？

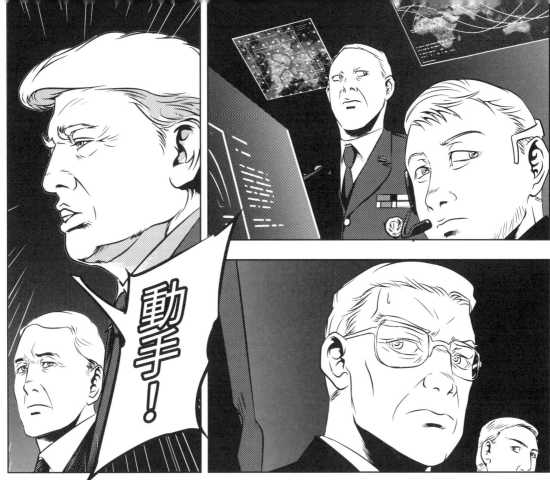

動手！

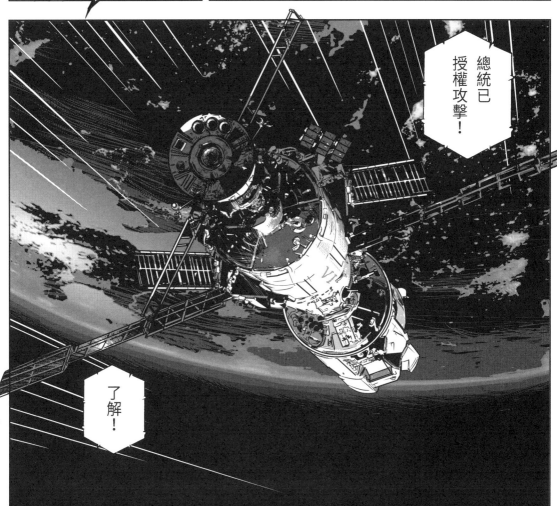

總統已授權攻擊！

了解！

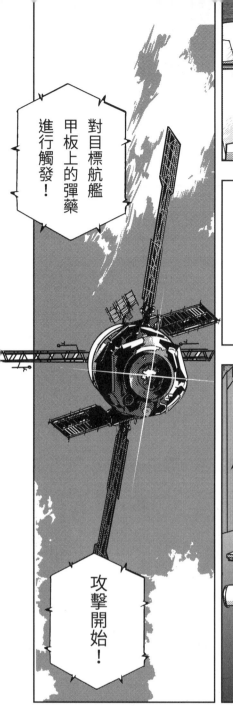

對目標航艦甲板上的彈藥進行觸發！

攻擊開始！

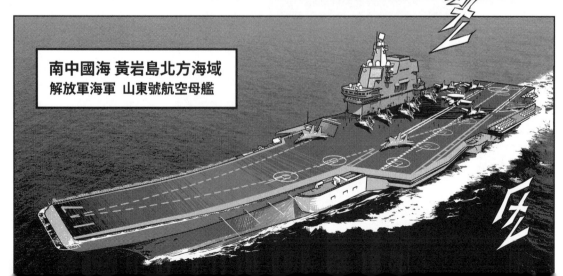

南中國海 黃岩島北方海域
解放軍海軍 山東號航空母艦

154

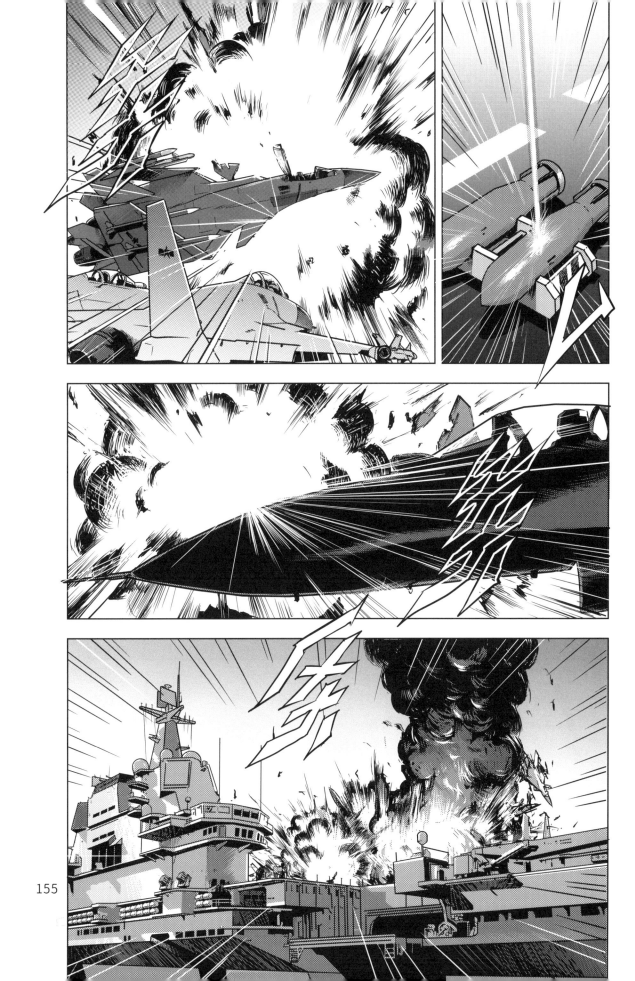

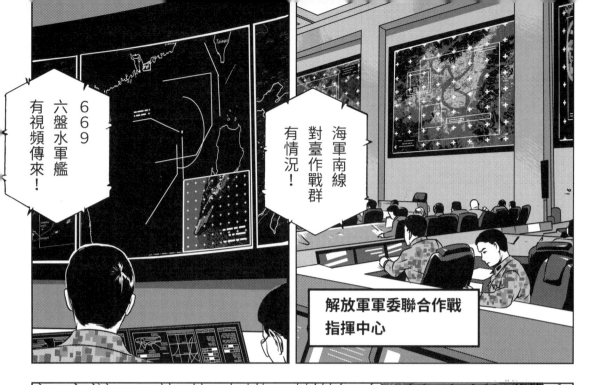

669
六盤水軍艦
有視頻傳來！

海軍南線
對臺作戰群
有情況！

解放軍軍委聯合作戰
指揮中心

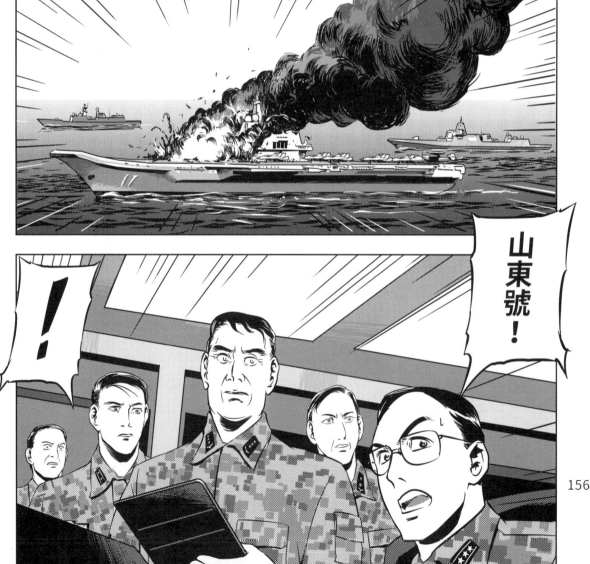

山東號！

這是首次印證能癱瘓航艦，太厲害了！

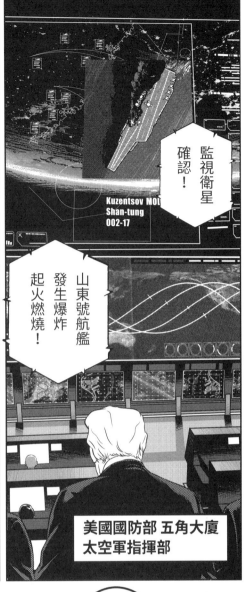

監視衛星確認！

Kuzentsov MOD Shan-tung 002-17

山東號航艦發生爆炸起火燃燒！

美國國防部 五角大廈
太空軍指揮部

總統……知道自己……在幹什麼嗎？

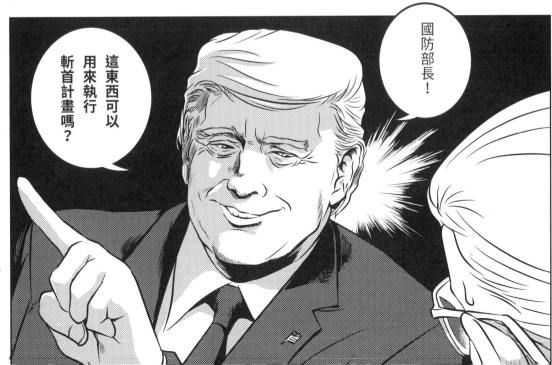

這東西可以用來執行斬首計畫嗎？

國防部長！

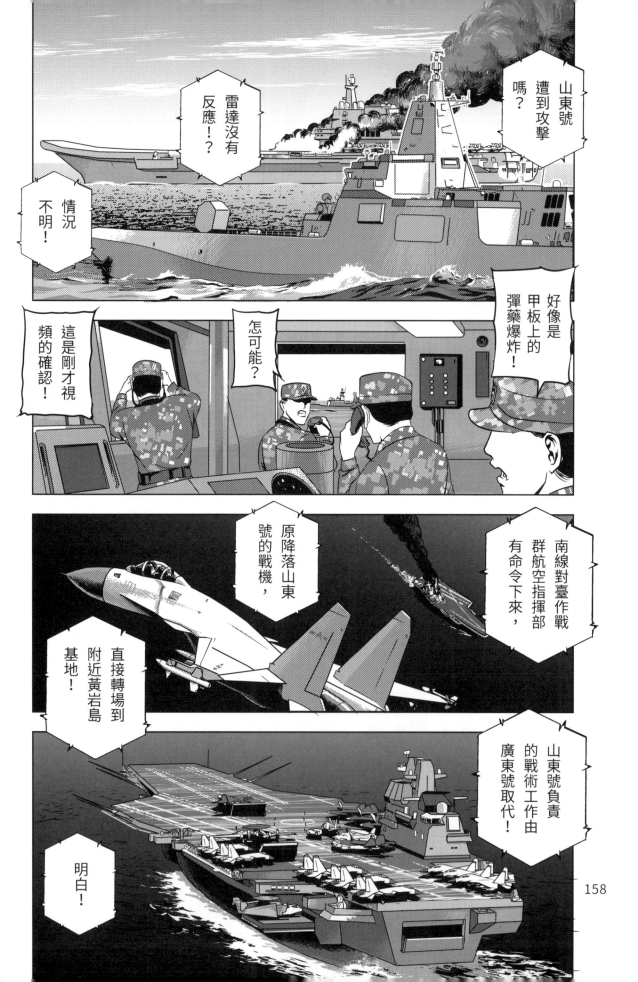

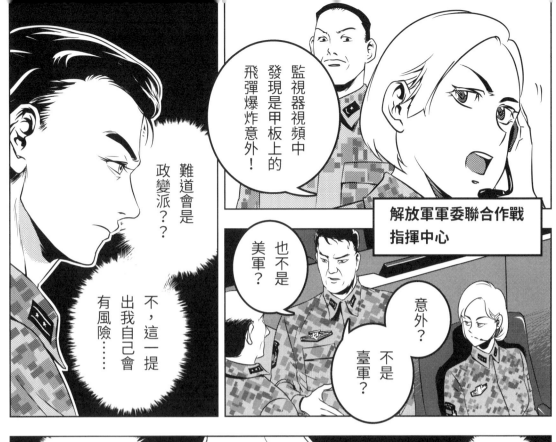

監視器視頻中發現是甲板上的飛彈爆炸意外！

難道會是政變派？？

不，這一提出我自己會有風險……

解放軍軍委聯合作戰指揮中心

也不是美軍？

意外？

不是臺軍？

可惡！該怎麼說……？

有了！

乾脆就坡下驢，暫緩對臺登陸如何？

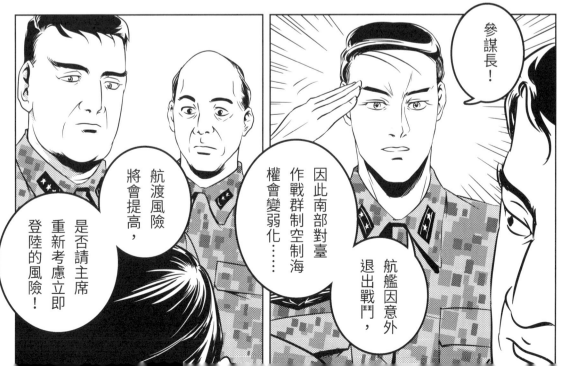

航渡風險將會提高，是否請主席立即重新考慮登陸的風險！

因此南部對臺作戰群制空制海權會變弱化……

參謀長！

航艦因意外退出戰鬥，

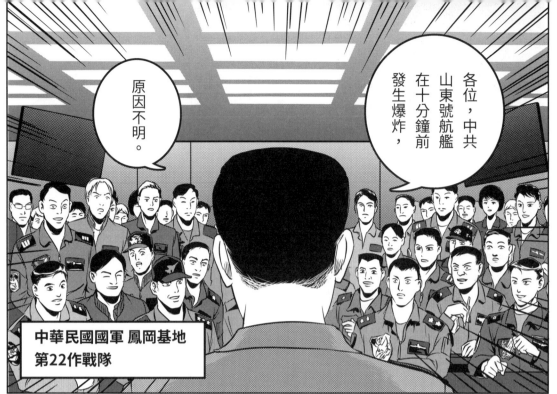

各位，中共山東號航艦在十分鐘前發生爆炸，

原因不明。

中華民國國軍 鳳岡基地
第22作戰隊

志航基地 第28作戰隊

如今，反擊的時候到了！

德岩基地 教官戰編作戰隊

他們大量的轟炸機與戰鬥機因此被緊急召回，

並被我們發現弱點，

JOCC與JAOC下達命令，各聯隊調出16架戰鬥機，

花蓮基地
第17作戰隊

160

對岸認為掌握制空制海權，就可渡海攻臺，就是我們要做的，就是在戰役關鍵節點給予奇襲，

擎天基地 第27作戰隊

若成功將會大大超出他們預判，讓他們停止渡海作戰，進而停止整場作戰。

女武神！這任務成功的效果……

或許比妳在美國總統或中共主席面前，陳述老半天更為有用。

部長！
總長！

反擊作戰
已經開始！

國防部與
參謀本部的
各位長官！

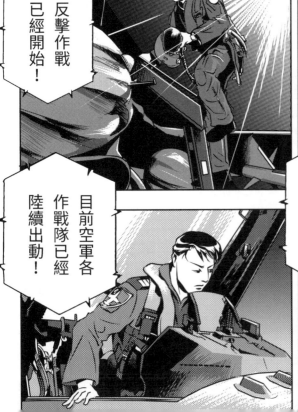

目前空軍各
作戰隊已經
陸續出動！

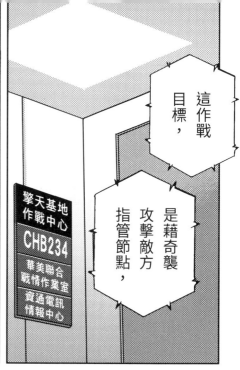

這作戰，目標，

是藉奇襲攻擊敵方指管節點，

擎天基地作戰中心
CHB234
華美聯合戰情作業室
資通電訊情報中心

使敵軍喪失訊息憑藉，

因此暫停對我之攻勢。

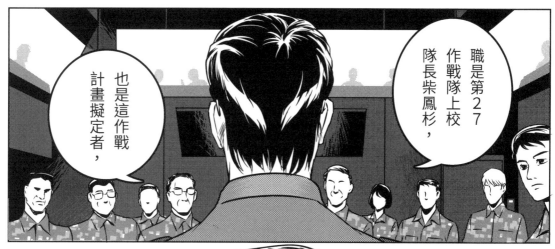

職是第27作戰隊上校隊長柴鳳杉，

也是這作戰計畫擬定者，

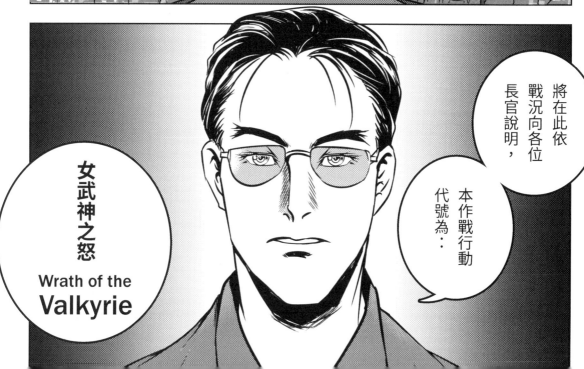

將在此依戰況向各位長官說明，

本作戰行動代號為：

女武神之怒
Wrath of the Valkyrie

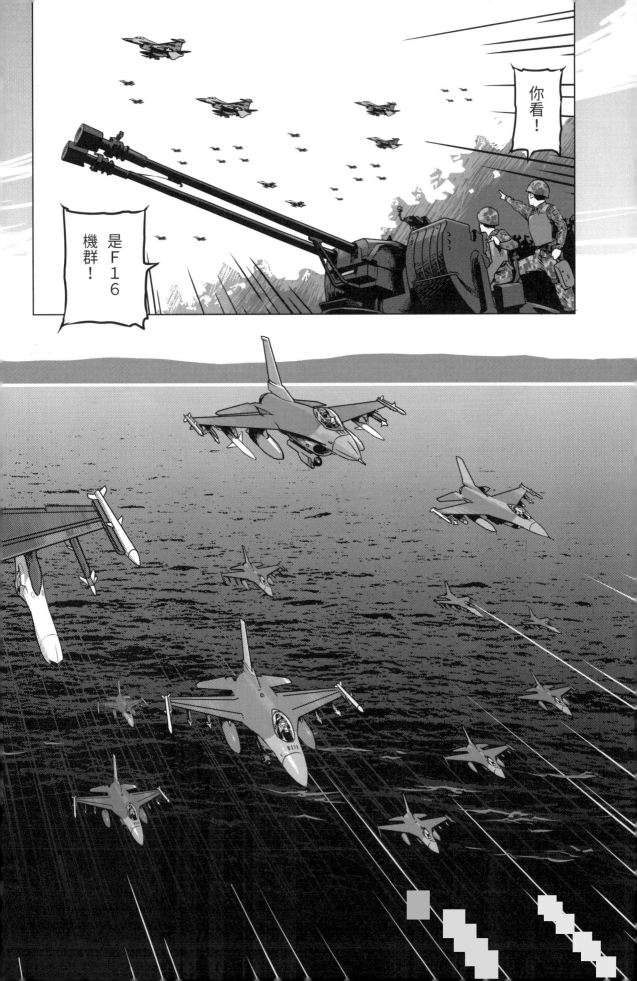

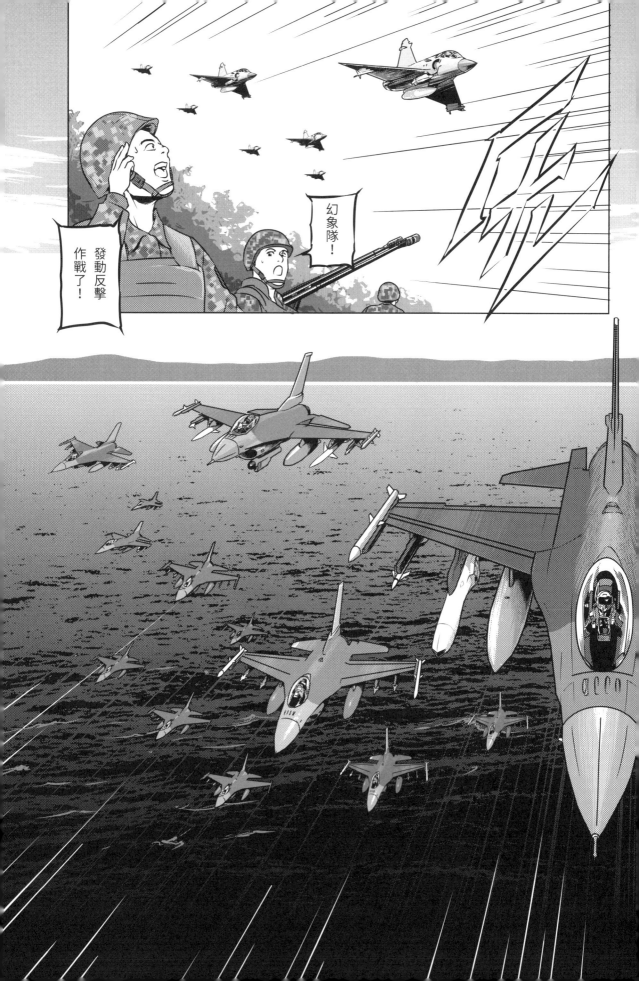

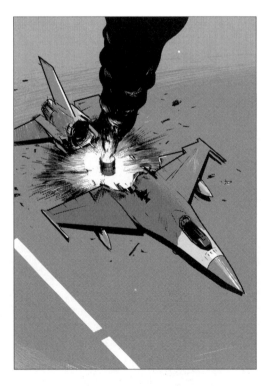

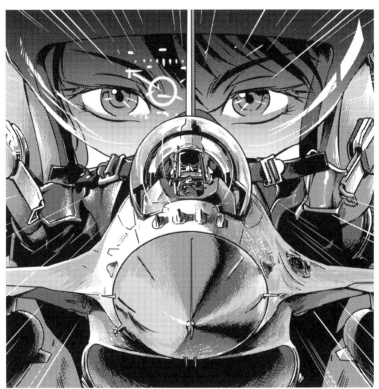

Act-9
天上的華爾奇利

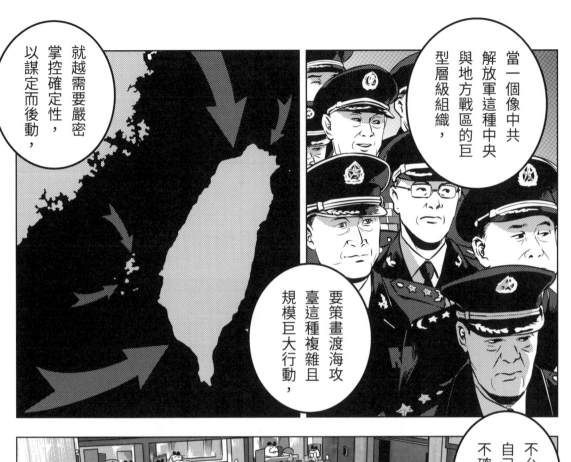

當一個像中共解放軍這種中央與地方戰區的巨型層級組織，

就越需要嚴密掌控確定性，以謀定而後動，

要策畫渡海攻臺這種複雜且規模巨大行動，

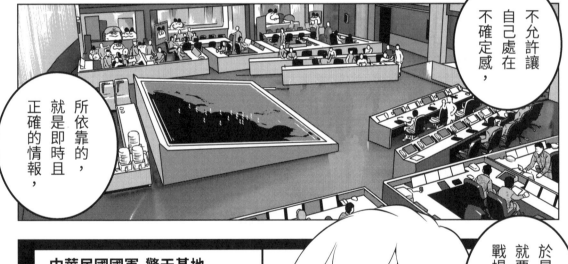

不允許讓自己處在不確定感，

所依靠的，就是即時且正確的情報，

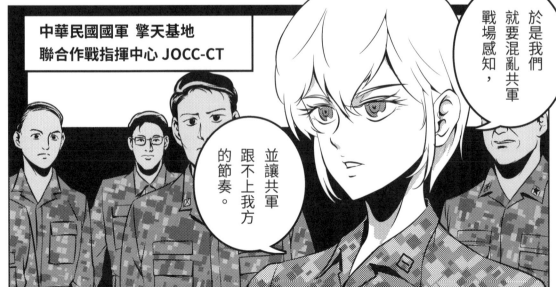

於是我們就要混亂共軍戰場感知，

並讓共軍跟不上我方的節奏。

中華民國國軍 擎天基地
聯合作戰指揮中心 JOCC-CT

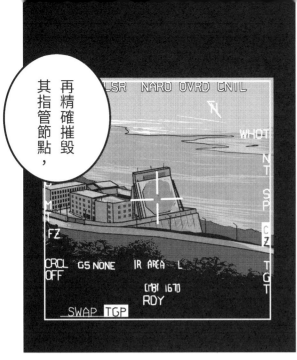

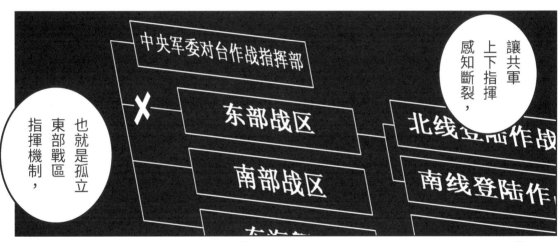
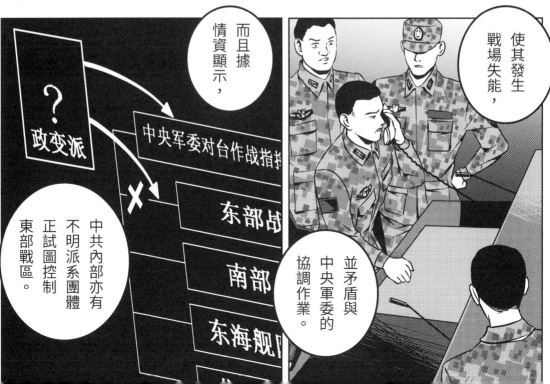

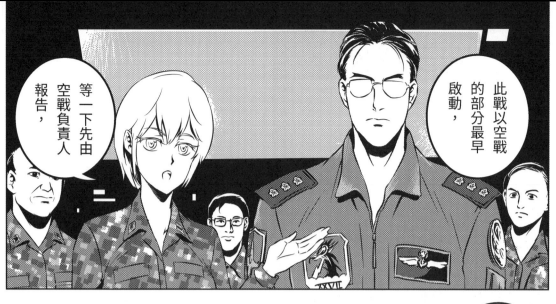

此戰以空戰的部分最早啟動，

等一下先由空戰負責人報告，

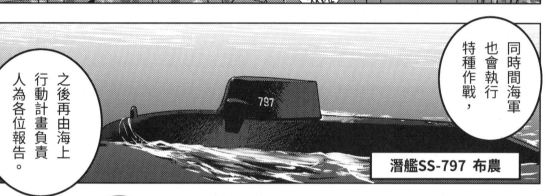

同時間海軍也會執行特種作戰，

之後再由海上行動計畫負責人為各位報告。

潛艦SS-797 布農

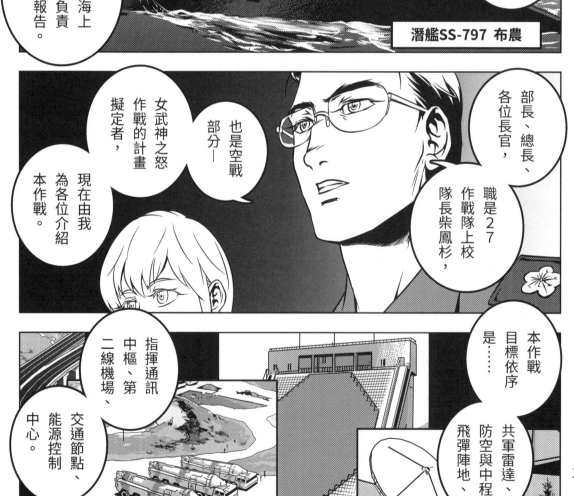

女武神之怒作戰的計畫擬定者，

也是空戰部分——

現在由我為各位介紹本作戰。

部長、總長、各位長官，職是27作戰隊隊長柴鳳杉上校，

本作戰目標依序是……共軍雷達、防空與中程飛彈陣地、

指揮通訊中樞、第二線機場、交通節點、能源控制中心。

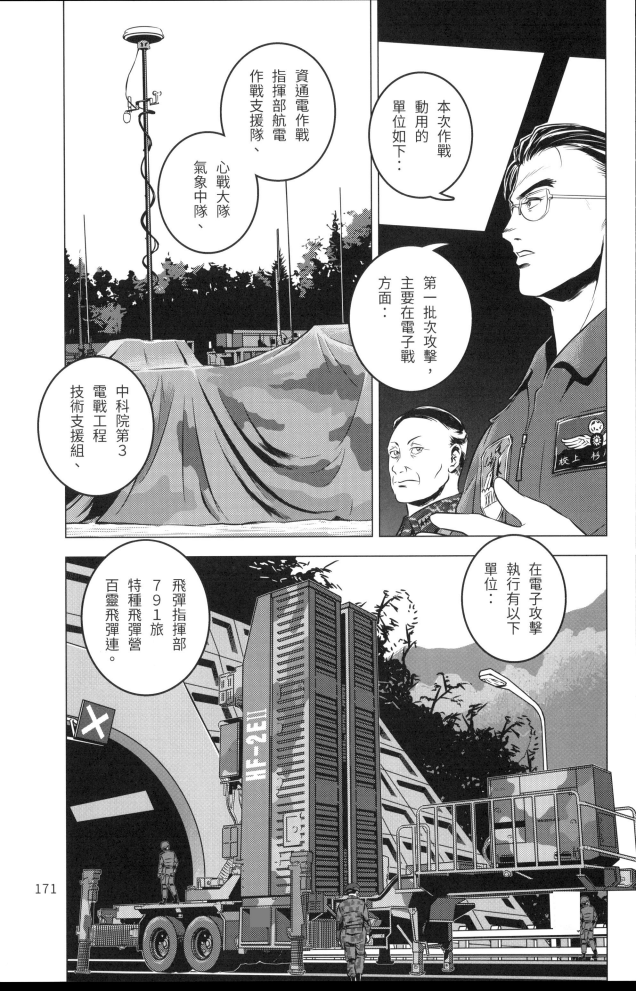

本次作戰動用的單位如下…

第一批次攻擊，主要在電子戰方面…

資通電作戰指揮部航電作戰支援隊、

心戰大隊、

氣象中隊、

中科院第3電戰工程技術支援組、

在電子攻擊執行有以下單位…

飛彈指揮部791旅特種飛彈營百靈飛彈連。

IF-2EII

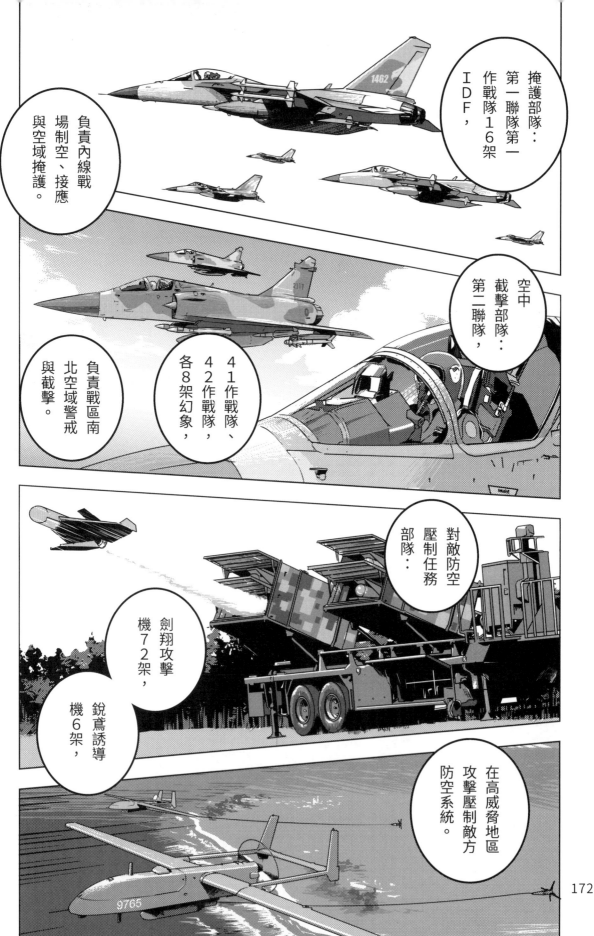

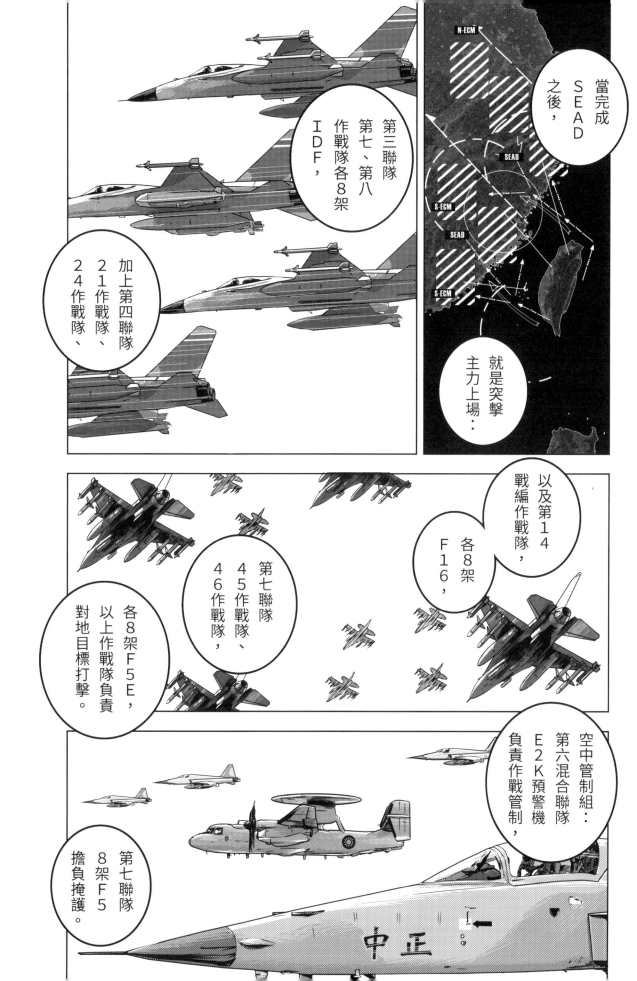

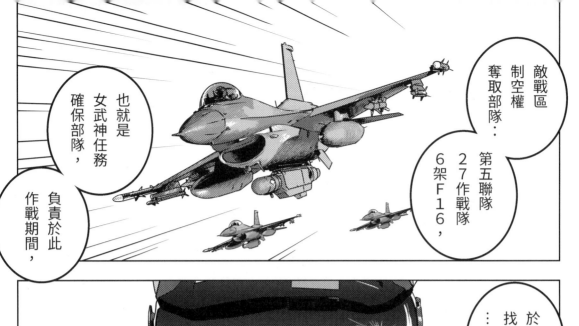

敵戰區制空權奪取部隊：

第五聯隊27作戰隊，6架F16，

也就是女武神任務確保部隊，

負責於此作戰期間，

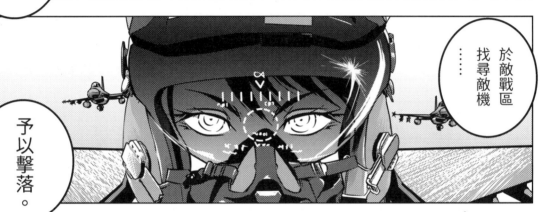

……於敵戰區找尋敵機

予以擊落。

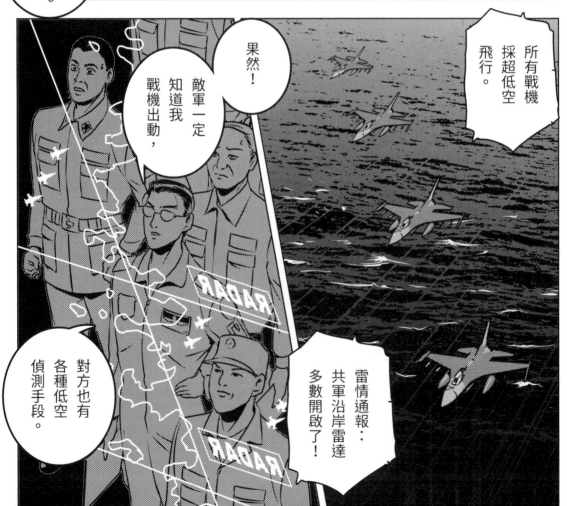

所有戰機採超低空飛行。

果然！

敵軍一定知道我戰機出動，

雷情通報：共軍沿岸雷達多數開啟了！

對方也有各種低空偵測手段。

174

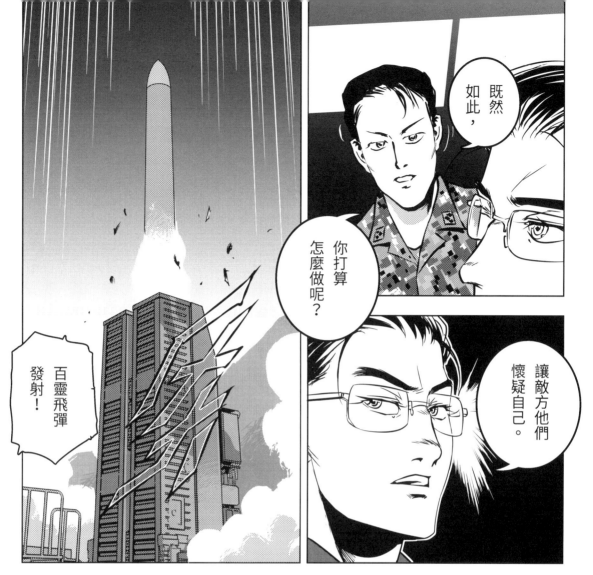

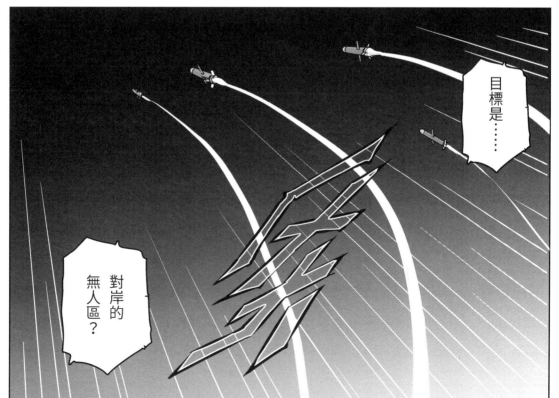

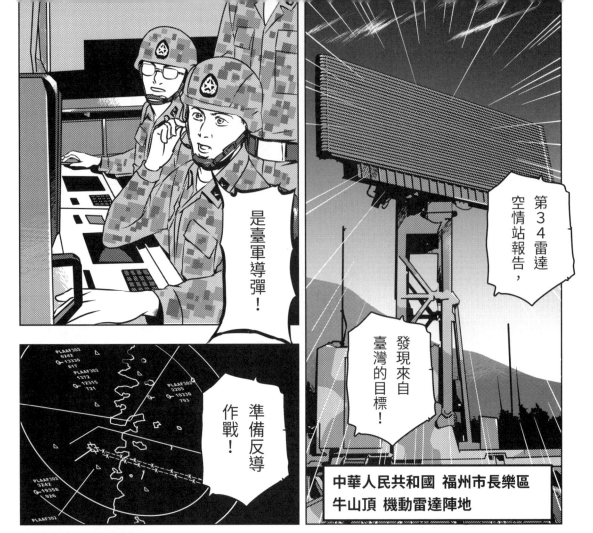

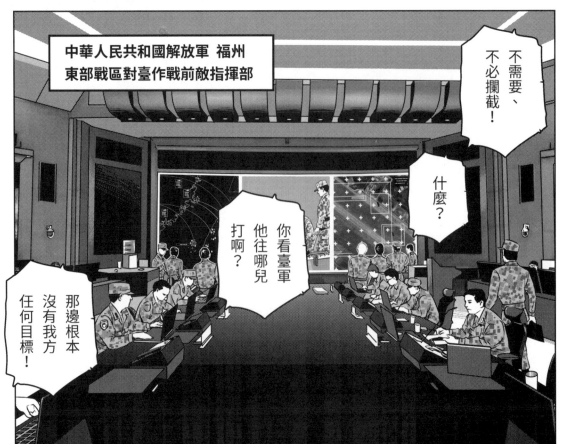

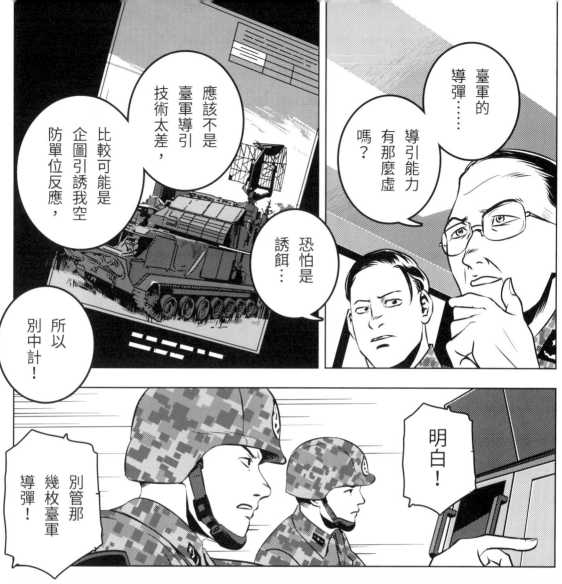

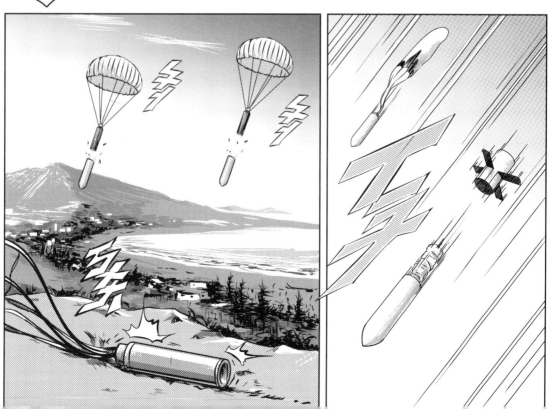

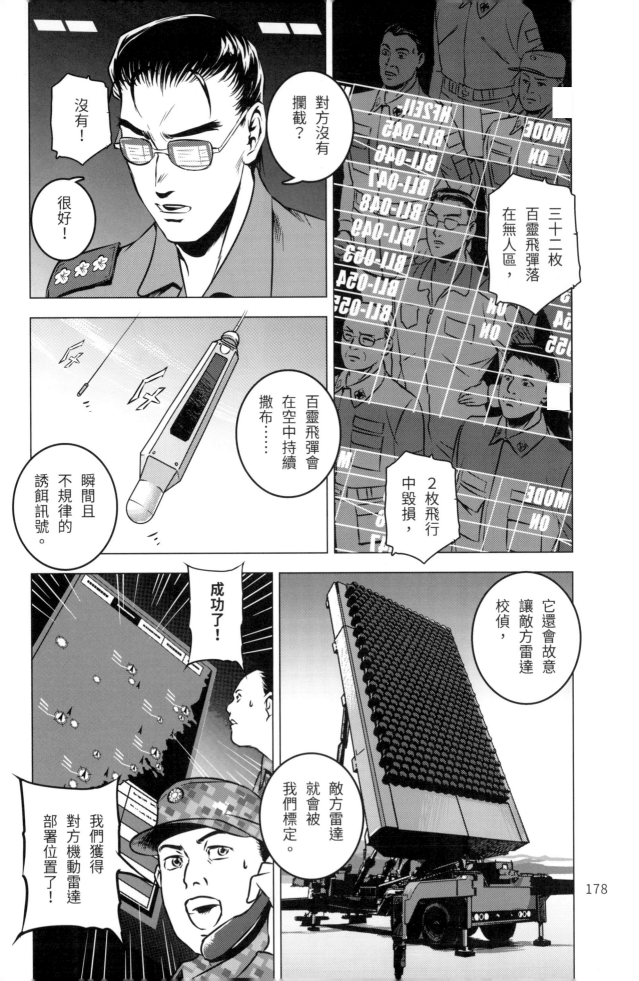

178

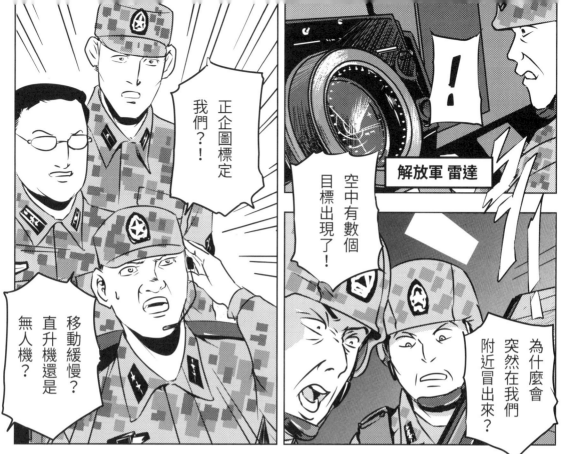

解放軍 雷達

空中有數個目標出現了！

正企圖標定我們？！

為什麼會突然在我們附近冒出來？

移動緩慢？直升機還是無人機？

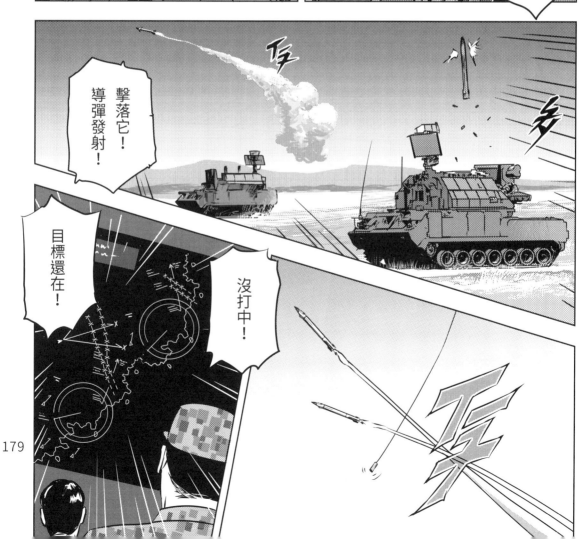

擊落它！導彈發射！

沒打中！

目標還在！

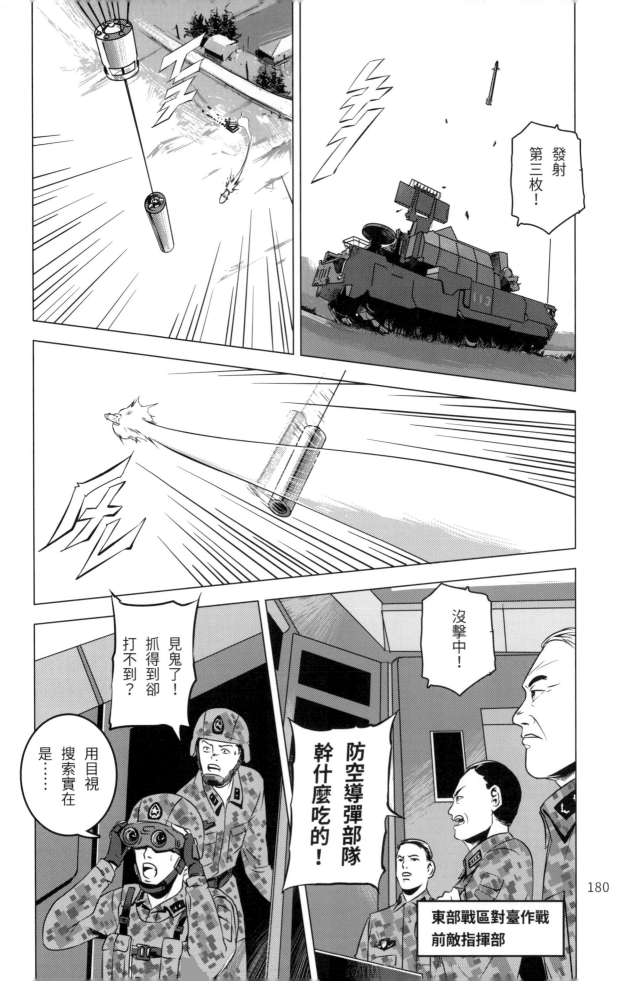

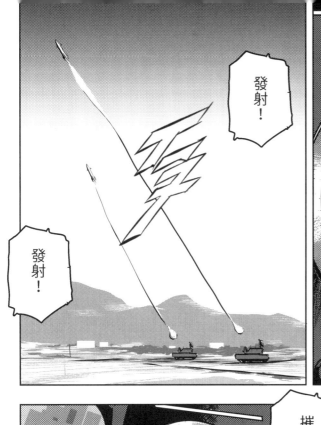

發射！

發射！

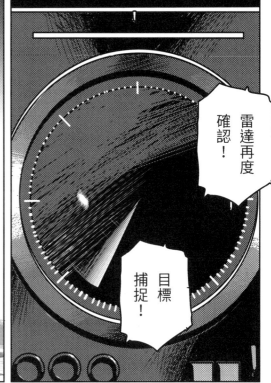

雷達再度確認！

目標捕捉！

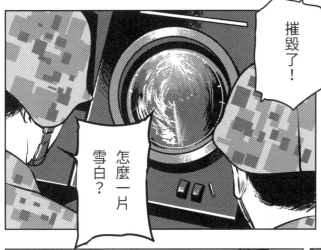

摧毀了！

怎麼一片雪白？

它被摧毀後還會施放干擾！

快通知其他單位立即停火！

喂？！聽到沒有？

喂——滋——喂？

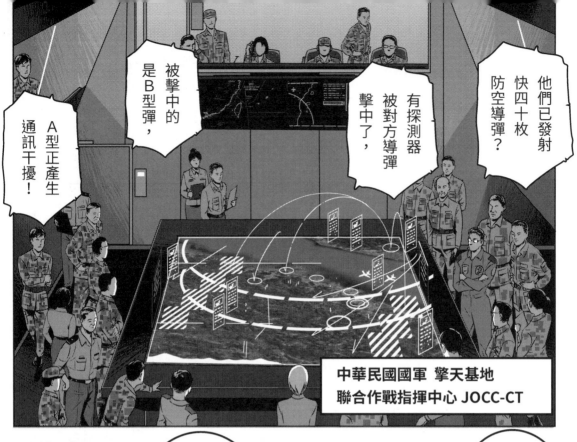

A型正產生通訊干擾！

被擊中的是B型彈，

有探測器被對方導彈擊中了，

他們已發射快四十枚防空導彈？

中華民國國軍 擎天基地
聯合作戰指揮中心 JOCC-CT

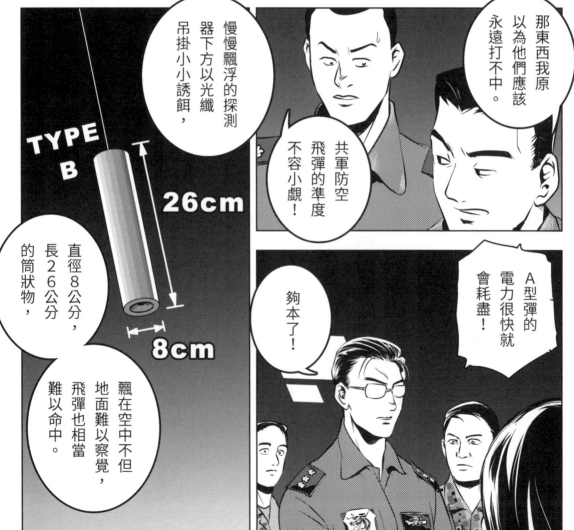

慢慢飄浮的探測器下方以光纖吊掛小小誘餌，

那東西我原以為他們應該永遠打不中。

共軍防空飛彈的準度不容小覷！

TYPE B

26cm

8cm

直徑8公分，長26公分的筒狀物，

飄在空中不但地面難以察覺，飛彈也相當難以命中。

A型彈的電力很快就會耗盡！

夠本了！

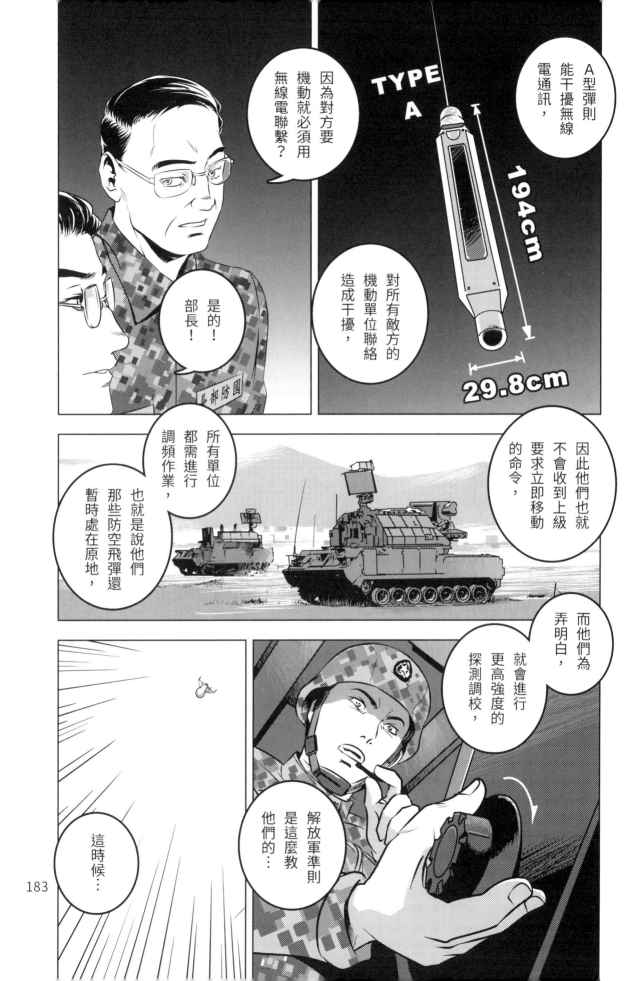

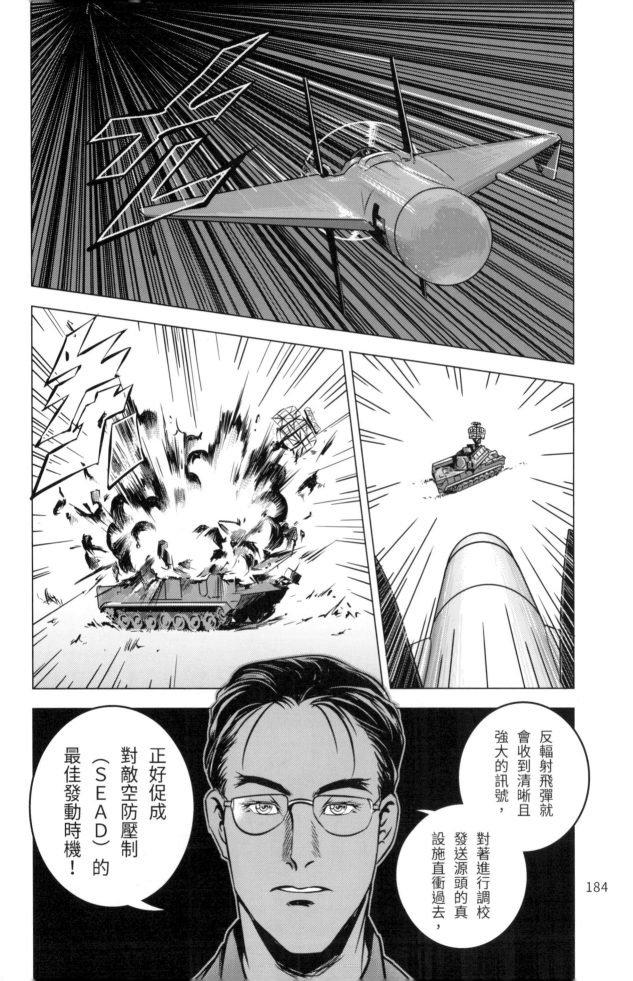

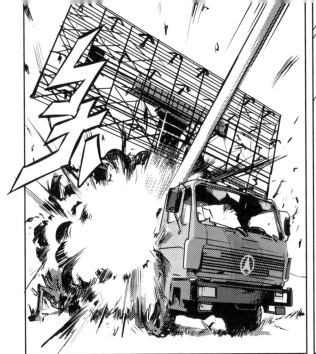

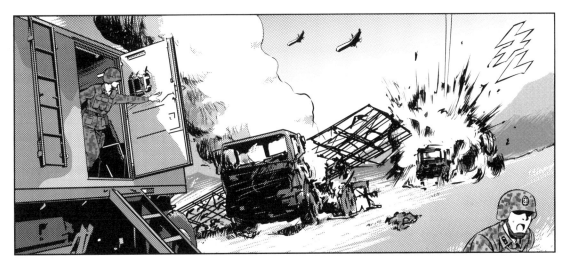
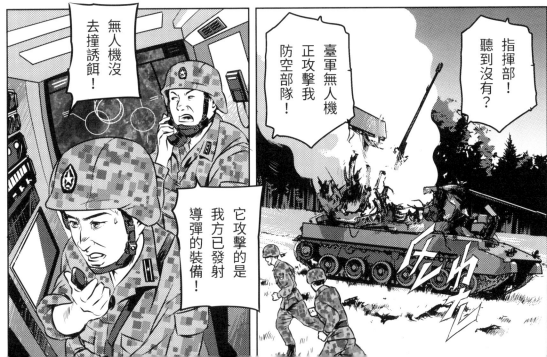

無人機沒
去撞誘餌！

臺軍無人機
正攻擊我
防空部隊！

指揮部！
聽到沒有？

它攻擊的是
我方已發射
導彈的裝備！

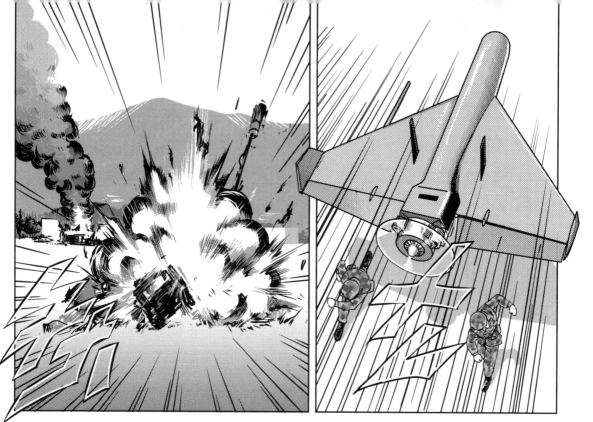

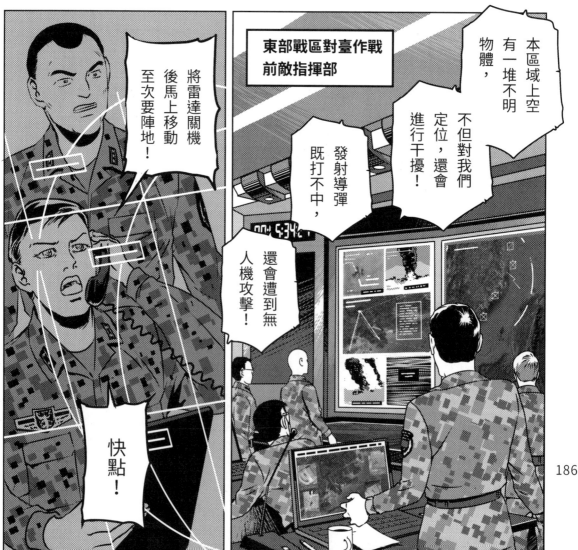

東部戰區對臺作戰前敵指揮部

本區域上空有一堆不明物體，

不但對我們定位，還會進行干擾！

發射導彈既打不中，

還會遭到無人機攻擊！

將雷達關機後馬上移動至次要陣地！

快點！

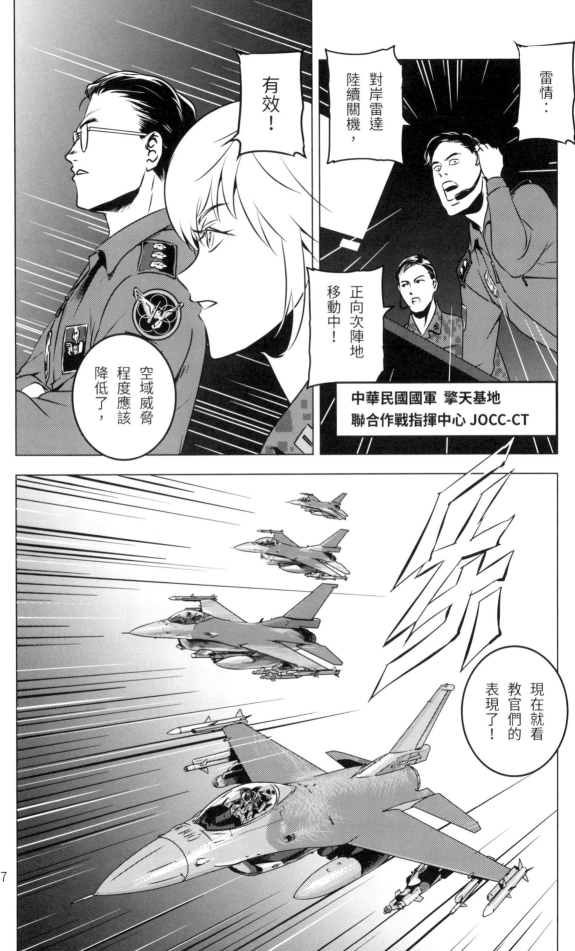

雷情…

對岸雷達陸續關機，

正向次陣地移動中！

有效！

空域威脅程度應該降低了，

中華民國國軍 擎天基地
聯合作戰指揮中心 JOCC-CT

現在就看教官們的表現了！

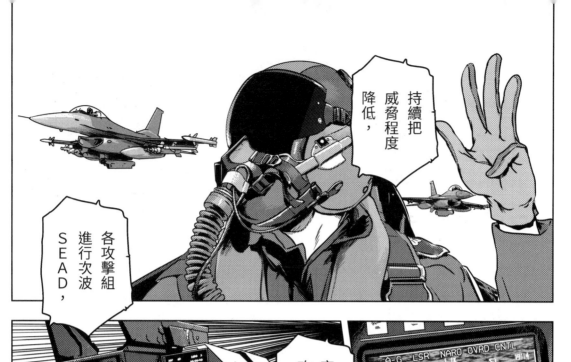

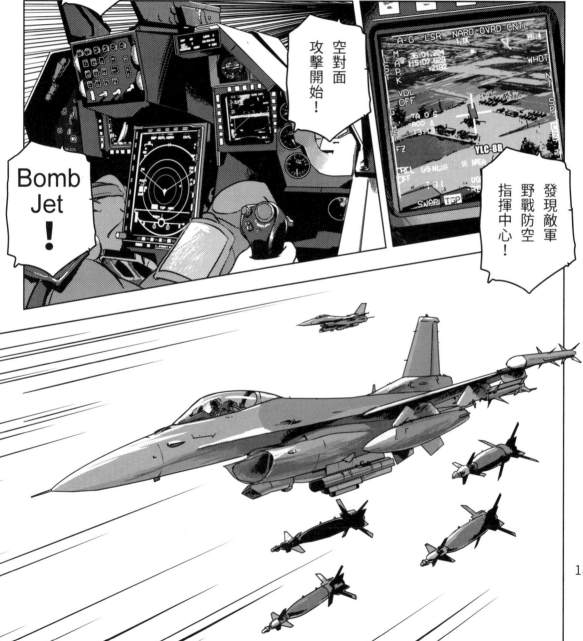

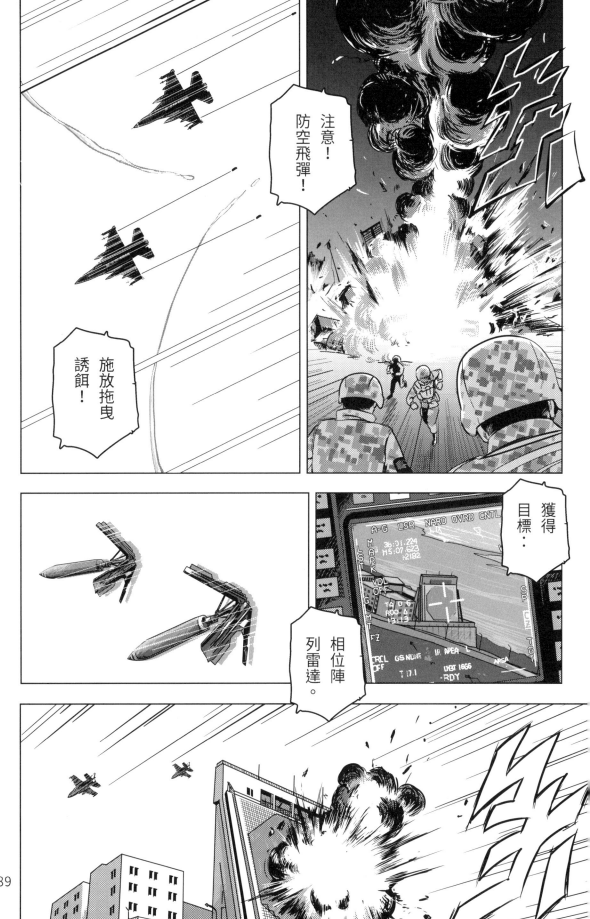

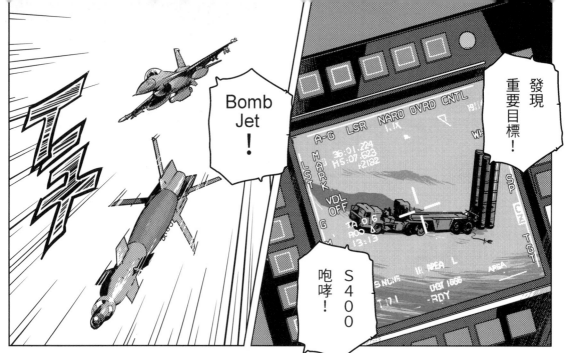

Bomb Jet！

發現
重要目標！

咆哮！
S400！

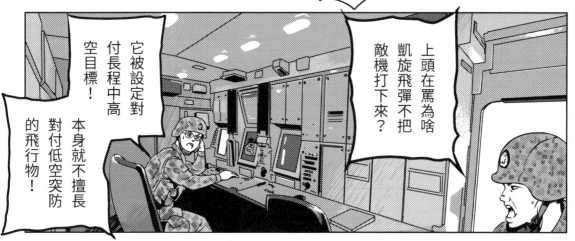

上頭在罵為啥
凱旋飛彈不把
敵機打下來？

它被設定對
付長程中高
空目標！

本身就不擅長
對付低空突防
的飛行物！

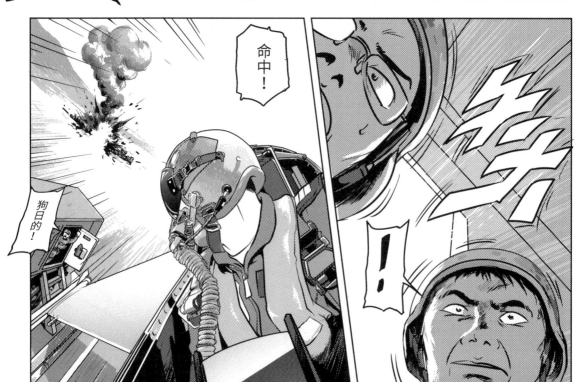

命中！

狗目的！

190

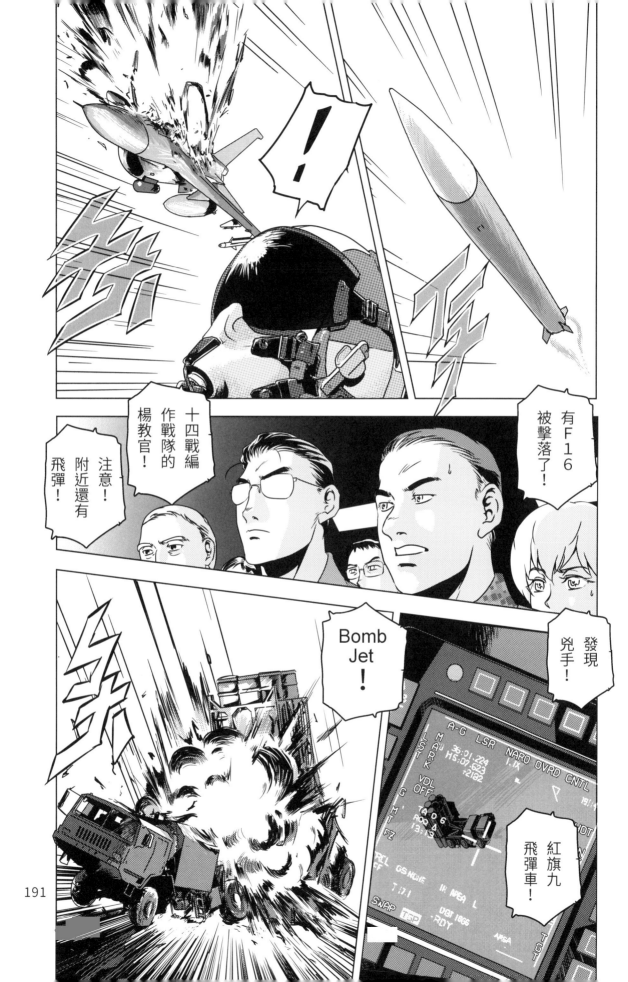

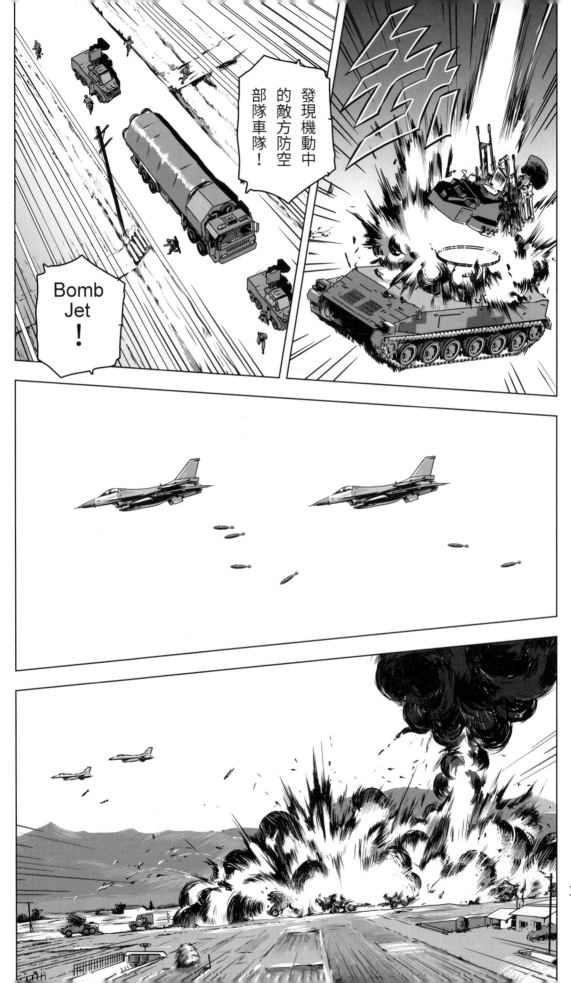

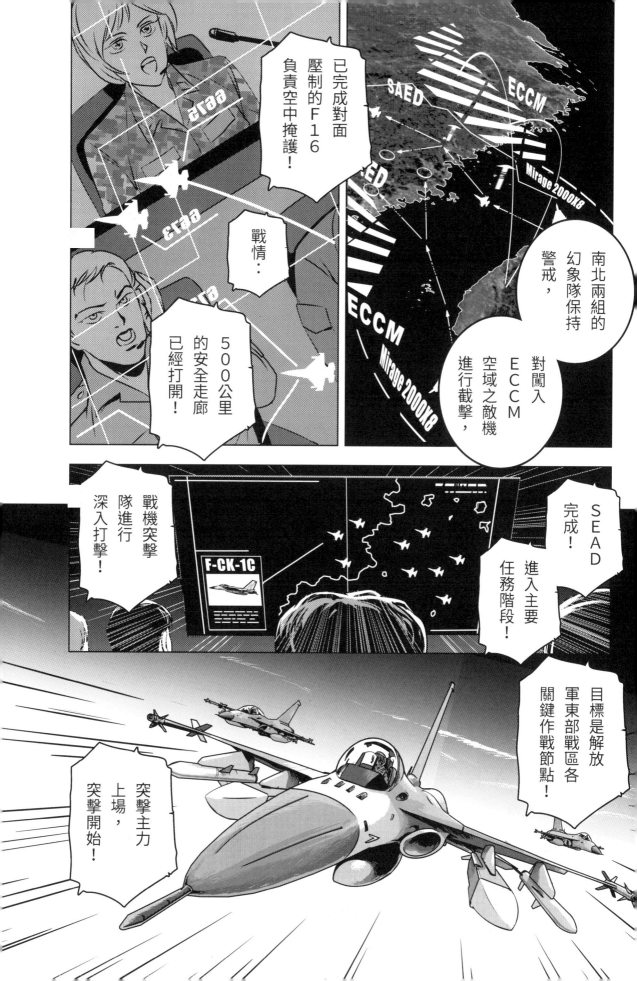

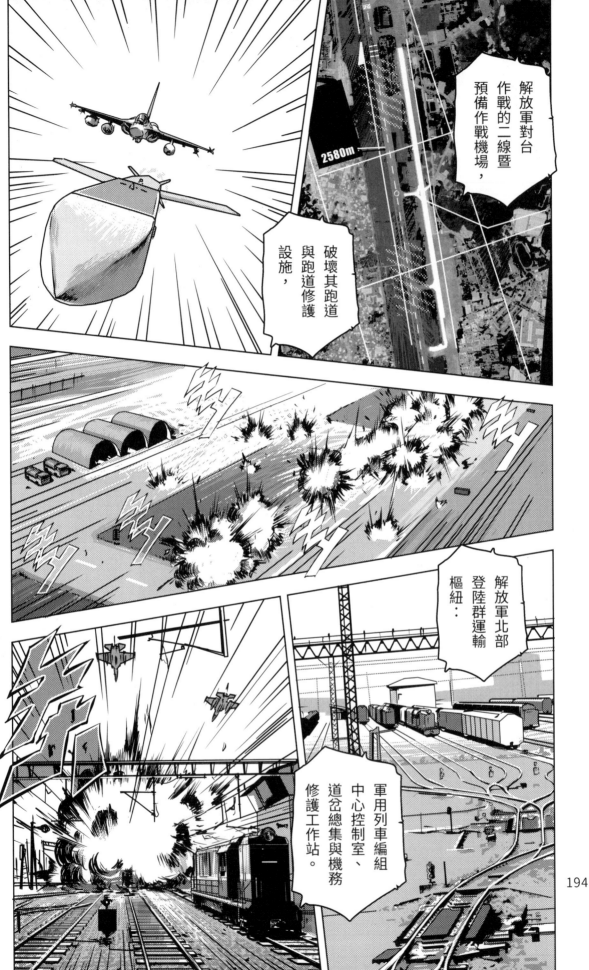

解放軍對台作戰的二線暨預備作戰機場，

破壞其跑道與跑道修護設施，

2580m

解放軍北部登陸群運輸樞紐：

軍用列車編組中心控制室、道岔總集與機務修護工作站。

194

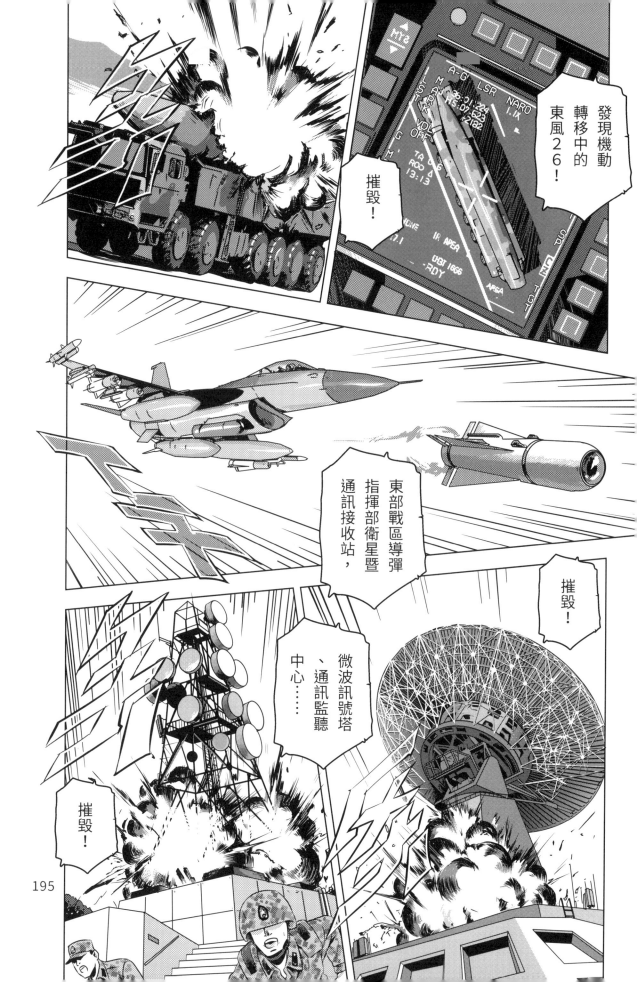

發現機動轉移中的東風26！

摧毀！

東部戰區導彈指揮部衛星暨通訊接收站，

摧毀！

微波訊號塔、通訊監聽中心……

摧毀！

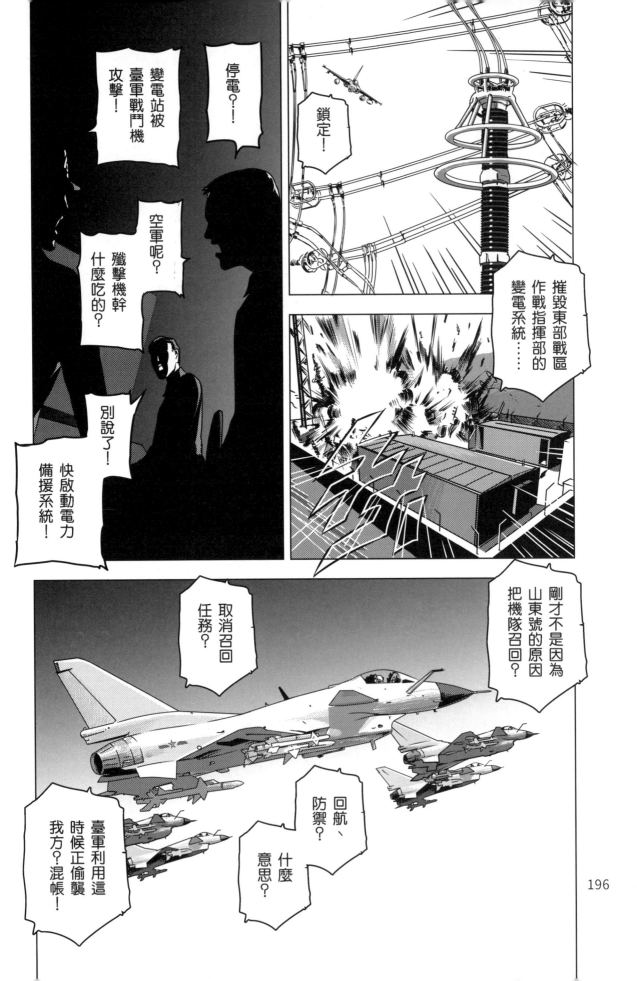

196

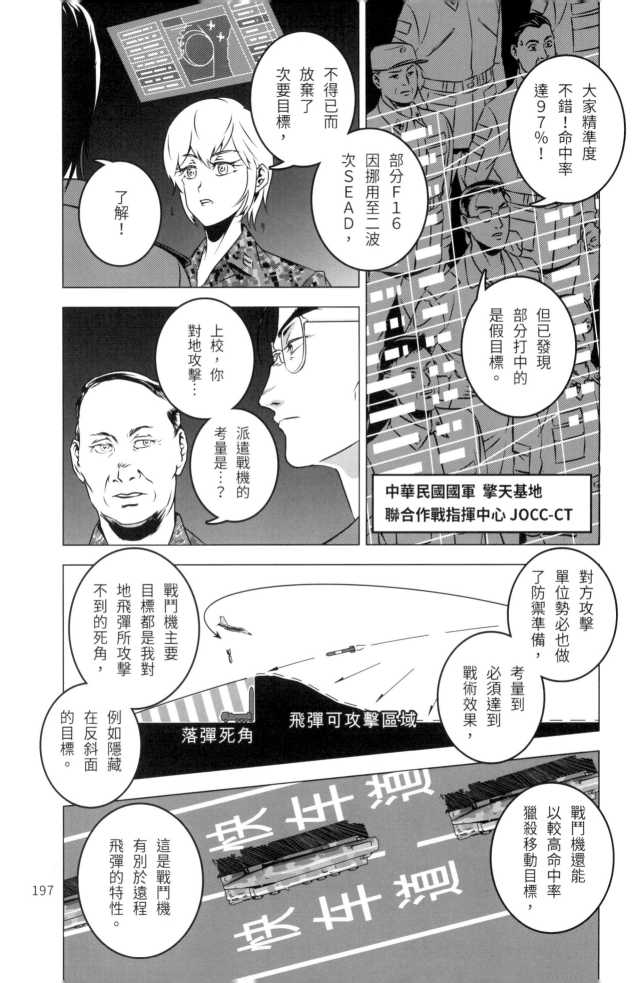

大家精準度不錯！命中率達97%！

但已發現部分打中的是假目標。

部分F16因挪用至二波次SEAD，不得已而放棄了次要目標，

了解！

上校，你對地攻擊……派遣戰機的考量是……？

中華民國國軍 擎天基地
聯合作戰指揮中心 JOCC-CT

對方攻擊單位勢必也做了防禦準備，考量到必須達到戰術效果，

戰鬥機還能以較高命中率獵殺移動目標，

戰鬥機主要對地飛彈所攻擊不到的死角，例如隱藏在反斜面的目標。

落彈死角　　飛彈可攻擊區域

這是戰鬥機有別於遠程飛彈的特性。

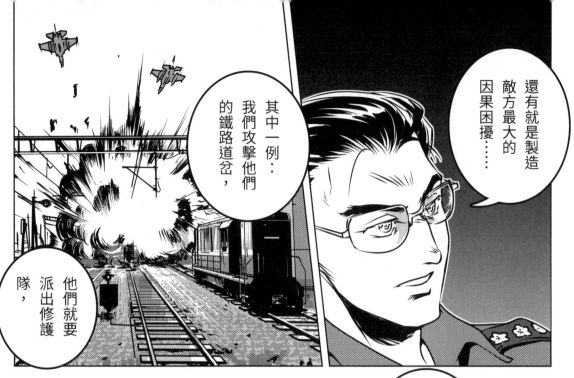

還有就是製造敵方最大的因果困擾……

其中一例：我們攻擊他們的鐵路道岔，他們就要派出修護隊，

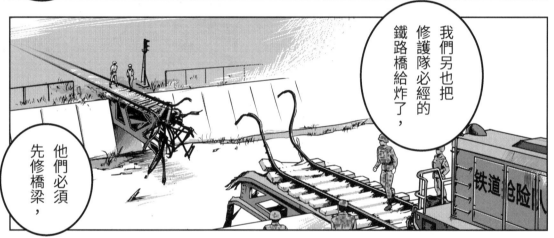

我們另也把修護隊必經的鐵路橋給炸了，

他們必須先修橋梁，

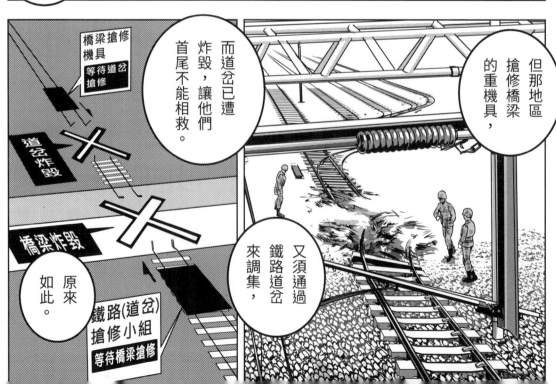

但那地區搶修橋梁的重機具，

而道岔已遭炸毀，讓他們首尾不能相救。

又須通過鐵路道岔來調集，

橋梁搶修機具 等待道岔搶修

道岔炸毀

橋梁炸毀

鐵路(道岔)搶修小組 等待橋梁搶修

原來如此。

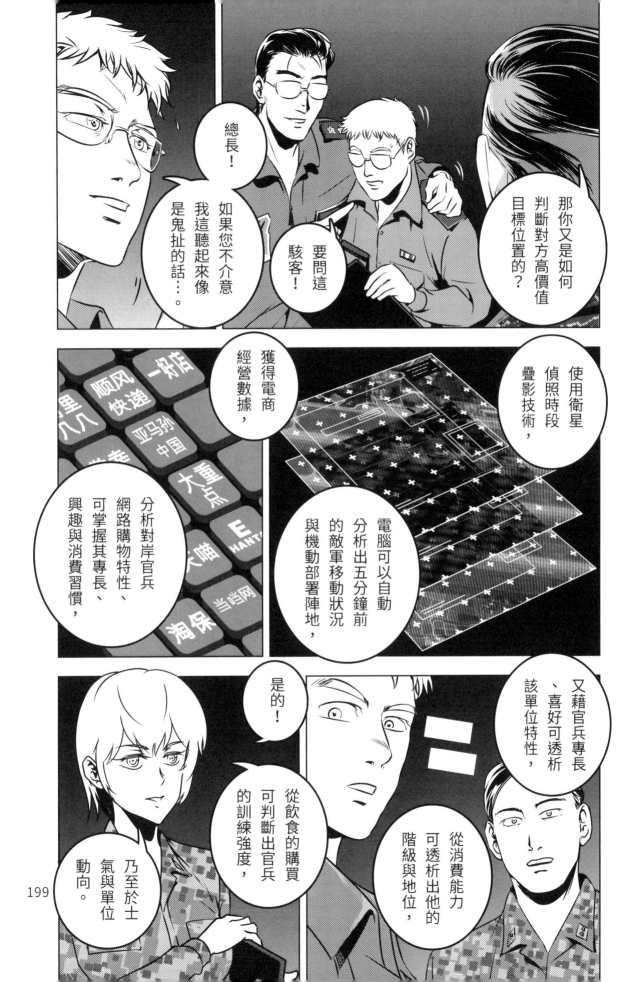

我們運用大數據可分析共軍指揮官的思考模式，

只要數據多元，就可分析出具有價值意義的情報，

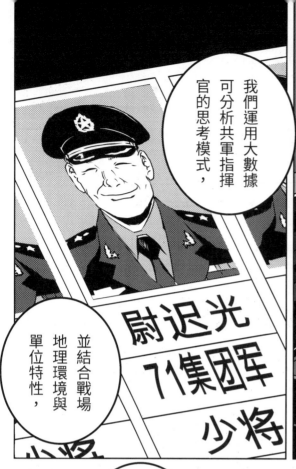

尉遲光 71集团军 少将

並結合戰場地理環境與單位特性，

此手法在商業金融上早已普遍使用，

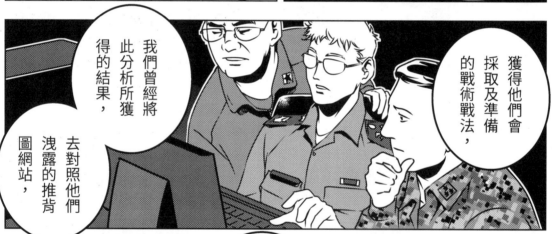

我們曾經將此分析所獲得的結果，

去對照他們洩露的推背圖網站，

獲得他們會採取及準備的戰術戰法，

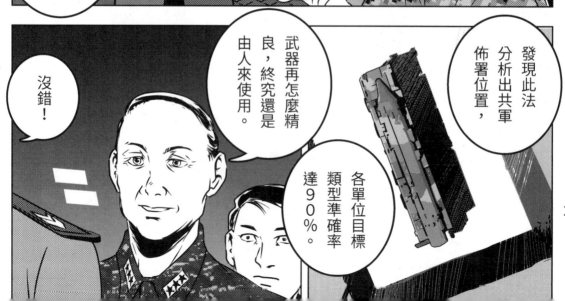

武器再怎麼精良，終究還是由人來使用。

沒錯！

發現此法分析出共軍佈署位置，

各單位目標類型準確率達90％。

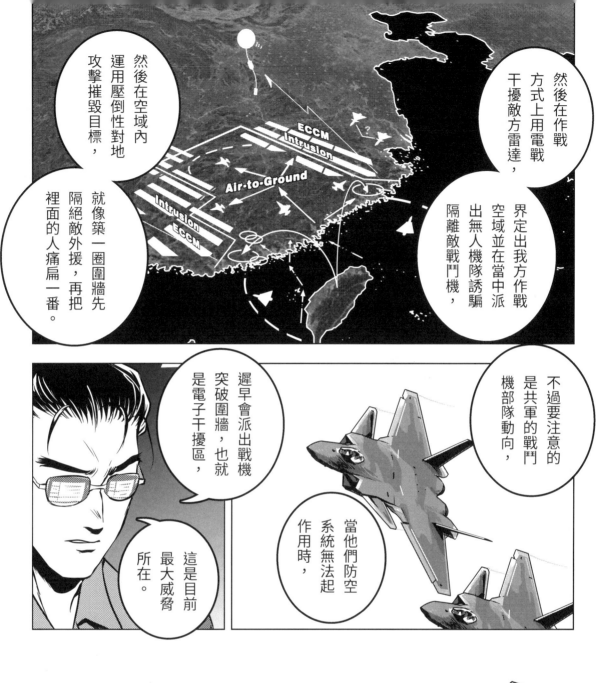

然後在作戰方式上用電戰干擾敵方雷達，

界定出我方作戰空域並在當中派出無人機隊誘騙隔離敵戰鬥機，

然後在空域內運用壓倒性對地攻擊摧毀目標，

就像築一圈圍牆先隔絕敵外援，再把裡面的人痛扁一番。

不過要注意的是共軍的戰鬥機部隊動向，

當他們防空系統無法起作用時，

遲早會派出戰機突破圍牆，也就是電子干擾區，

這是目前最大威脅所在。

空8旅，后羿呼叫全隊！

找出臺軍的干擾源，

立即摧毀！

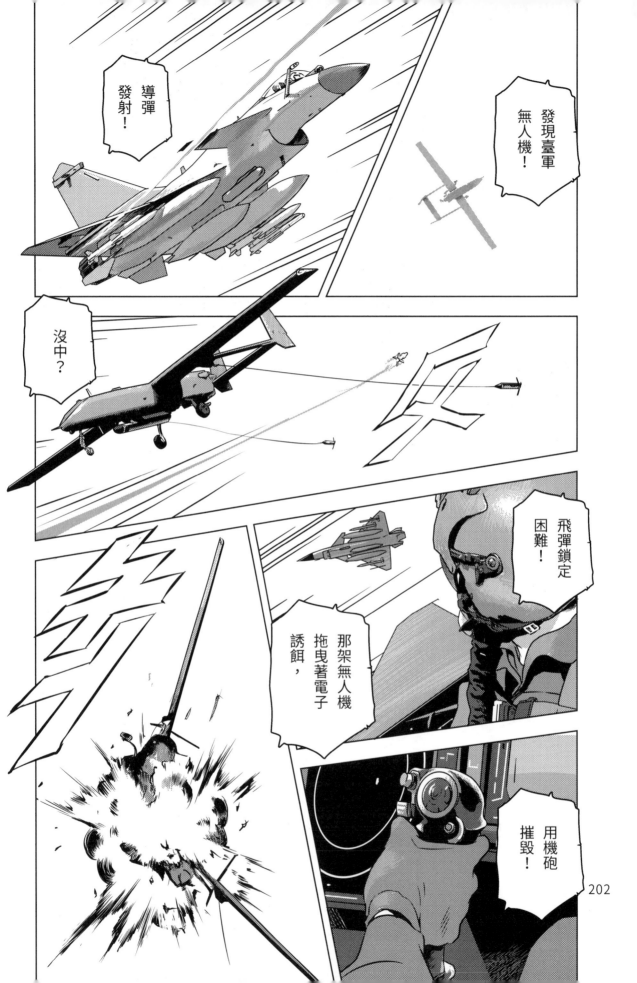

202

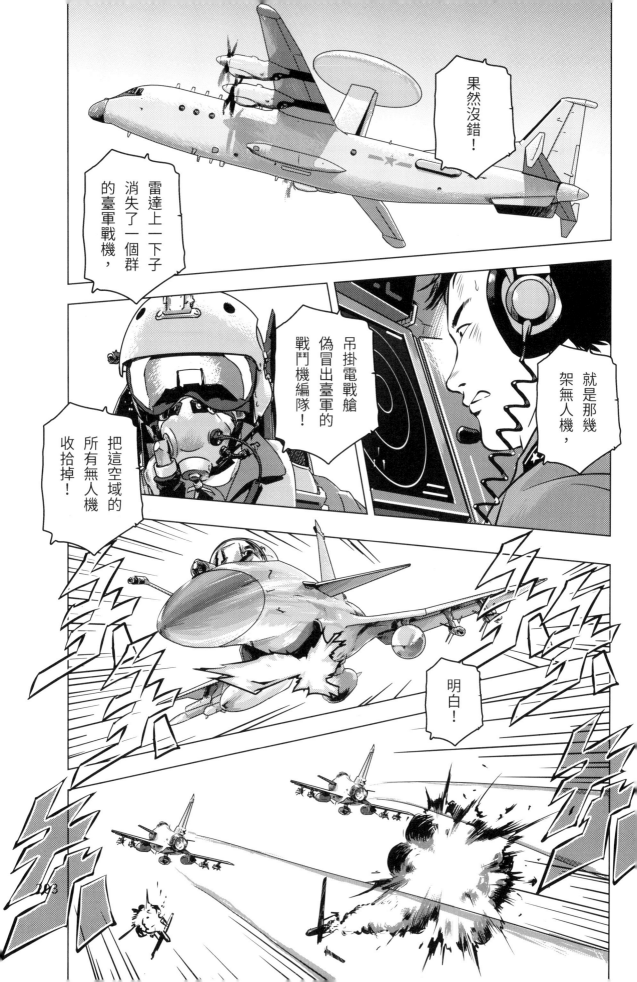

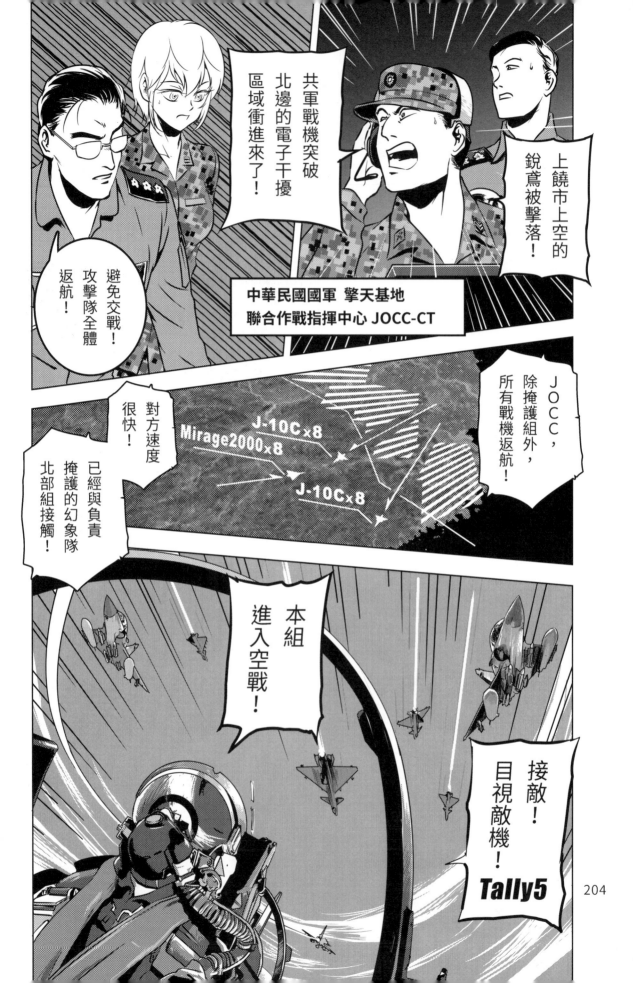

204

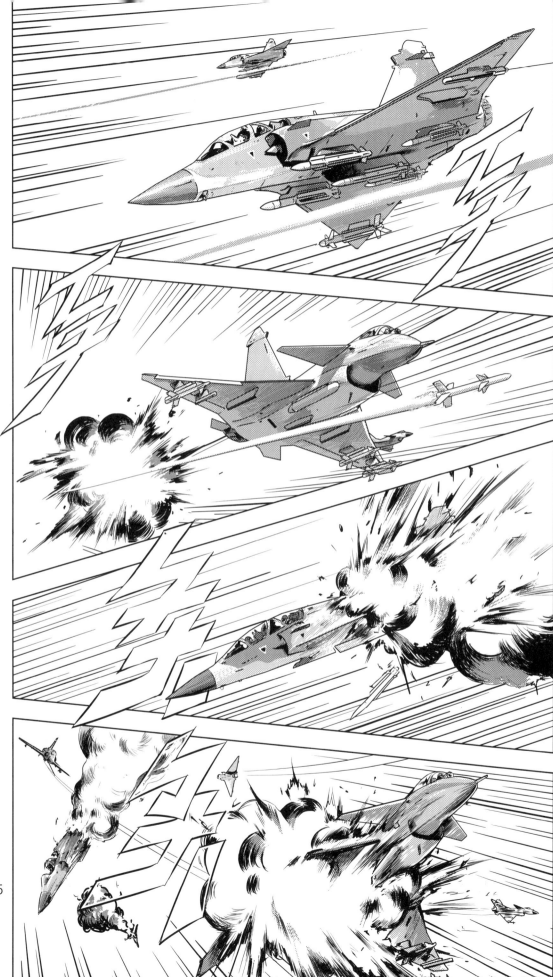

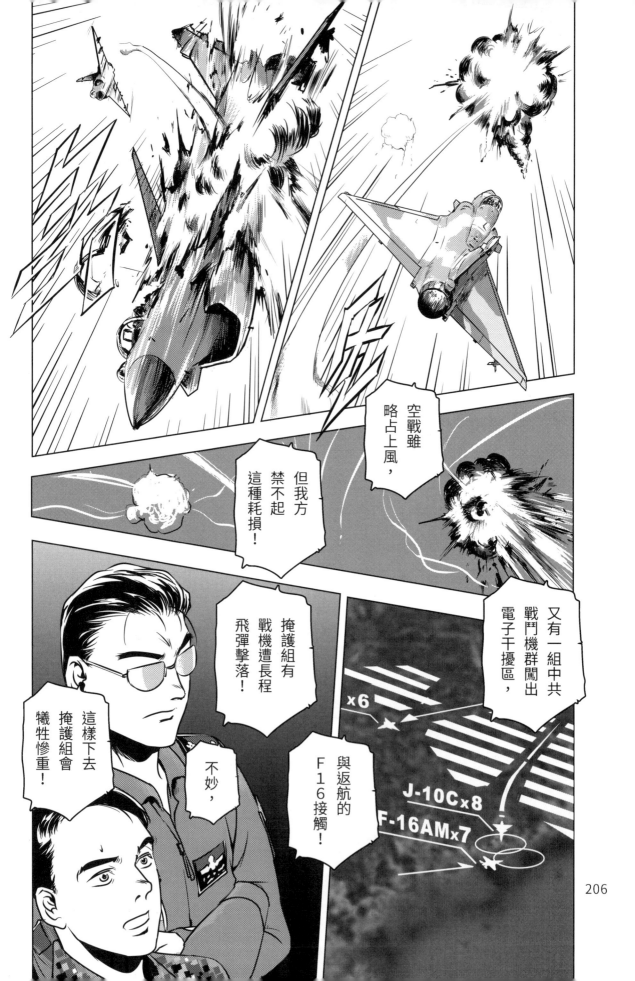

206

對方的預警機！

在哪裡？

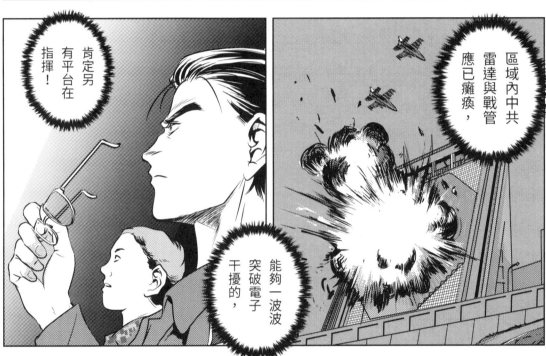

區域內中共雷達與戰管，應已癱瘓，

能夠一波波突破電子干擾的，

肯定另有平台在指揮！

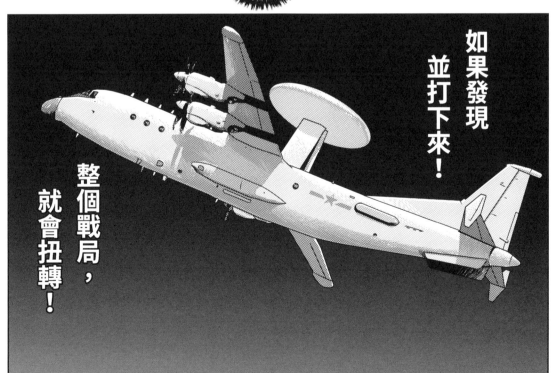

如果發現並打下來！

整個戰局，就會扭轉！

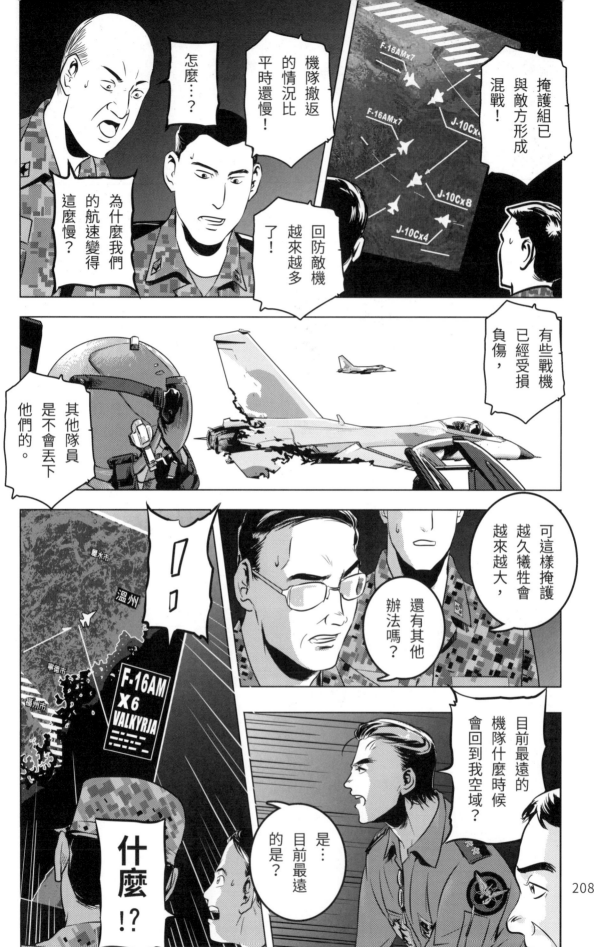

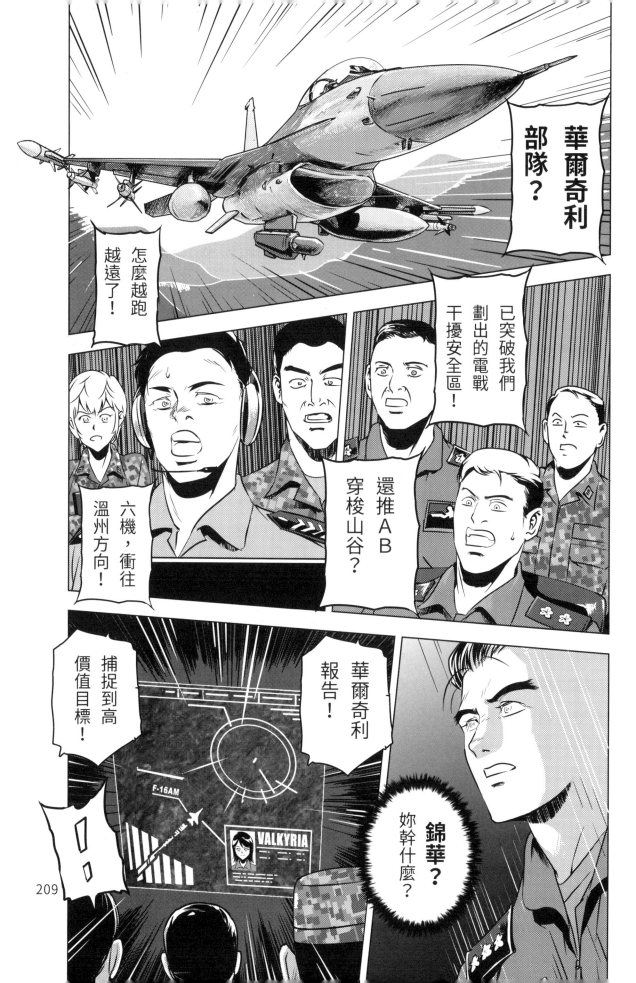

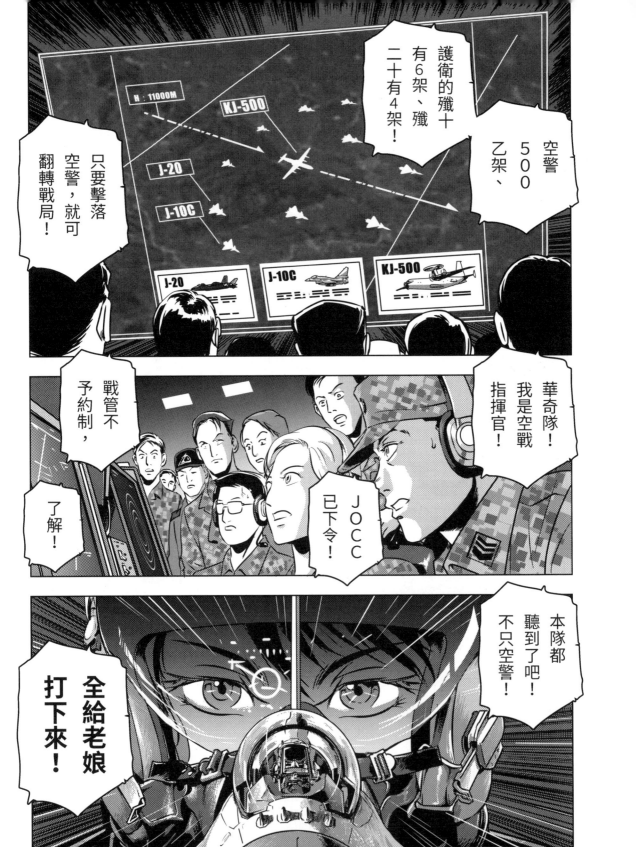

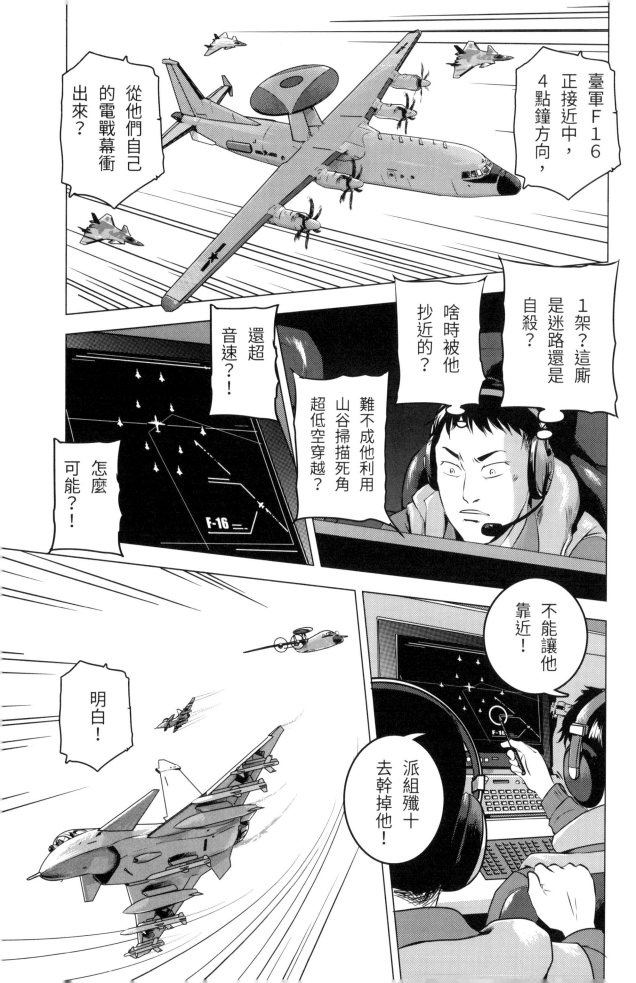

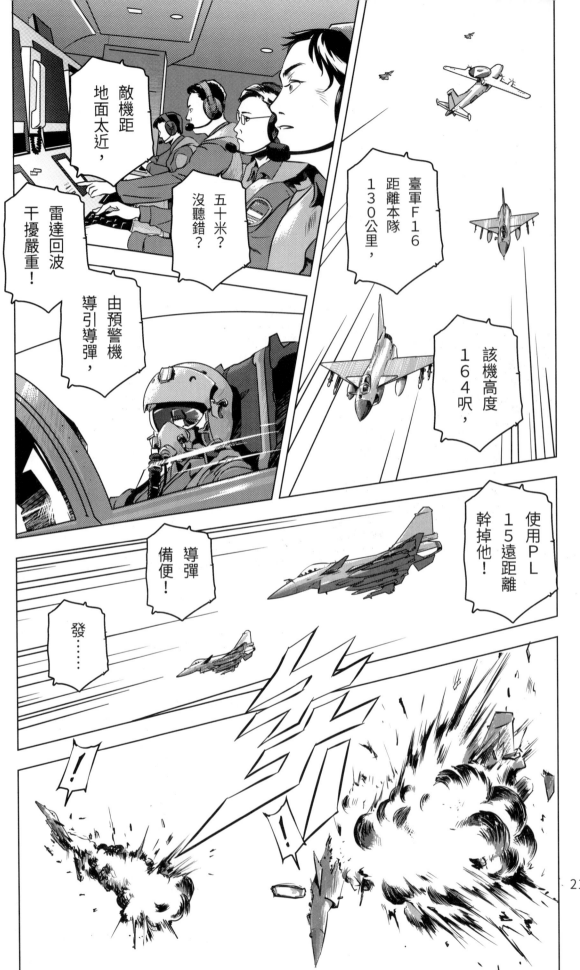

212

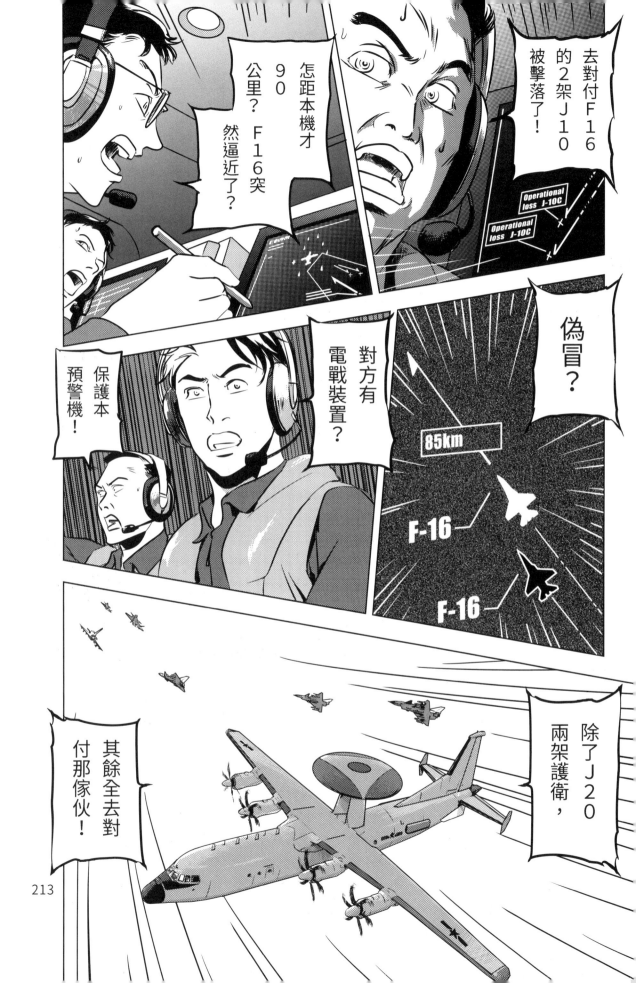

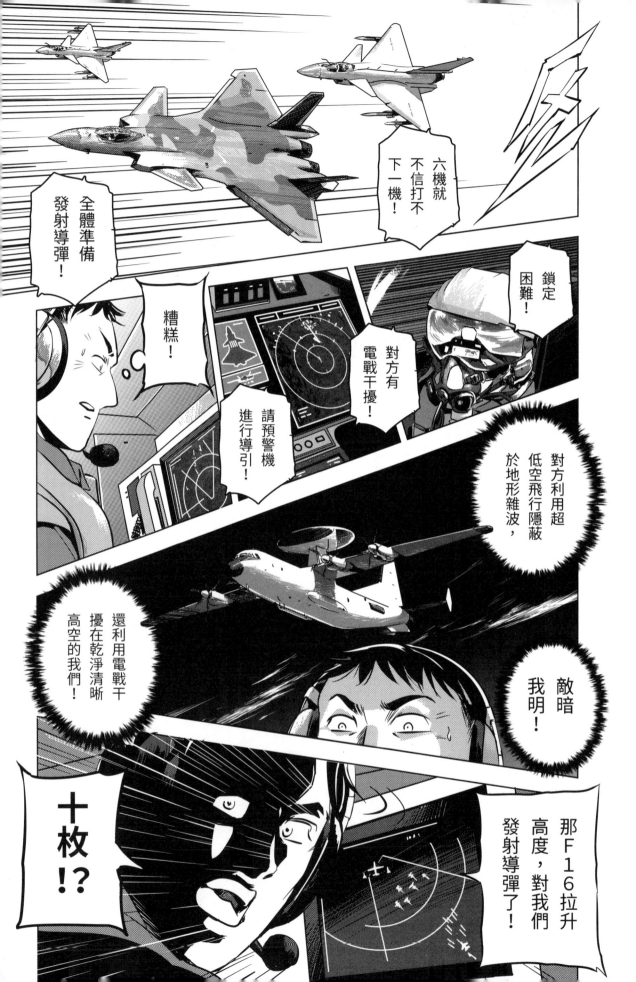

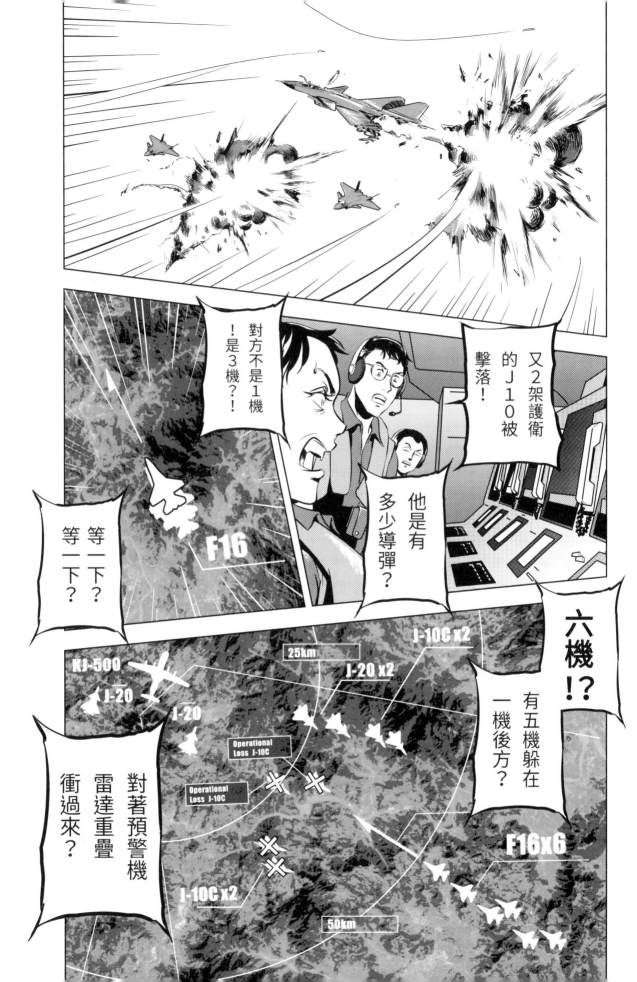

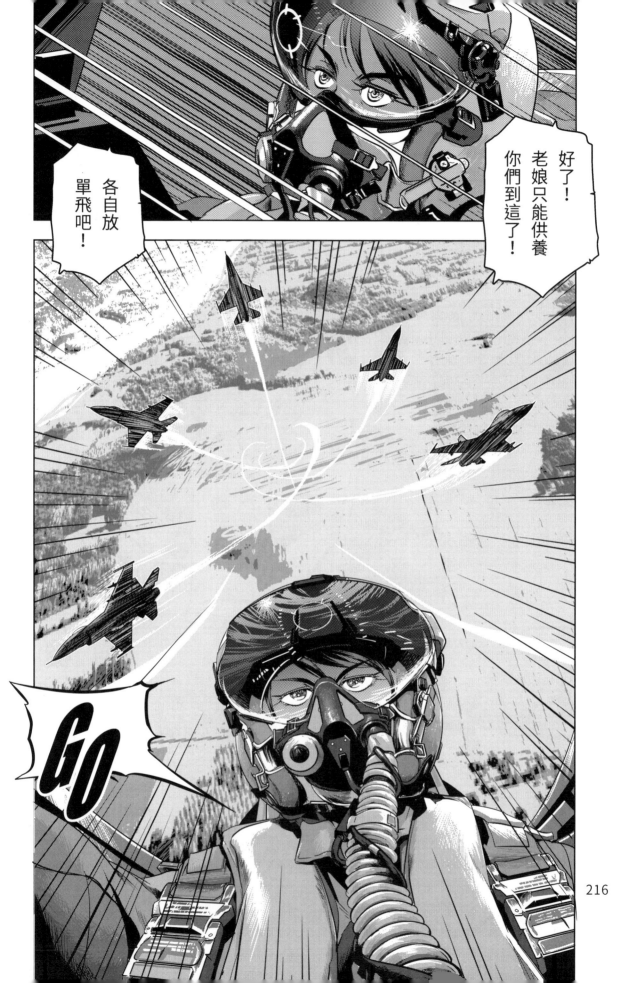

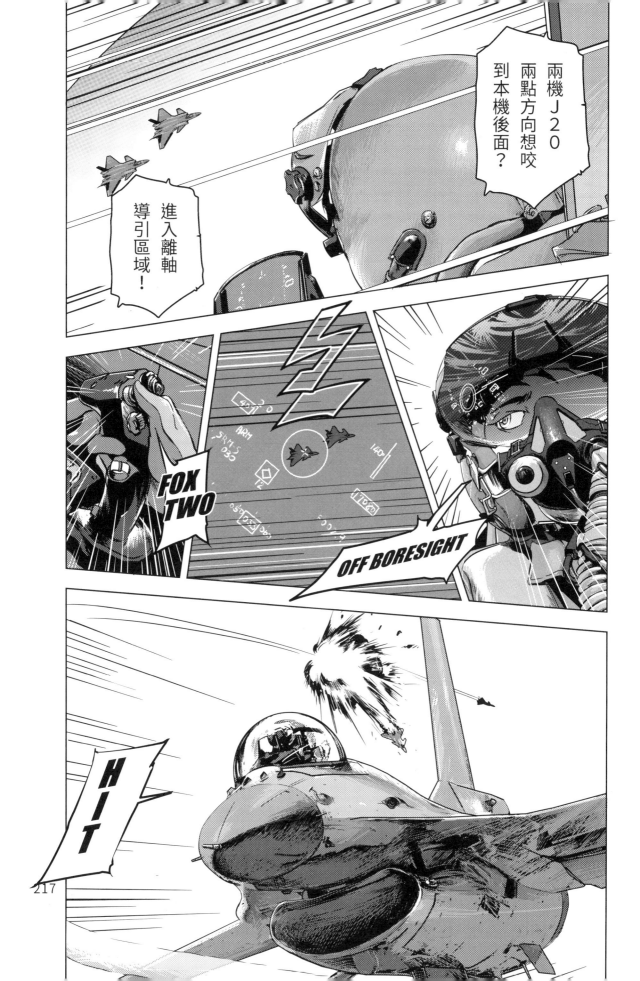

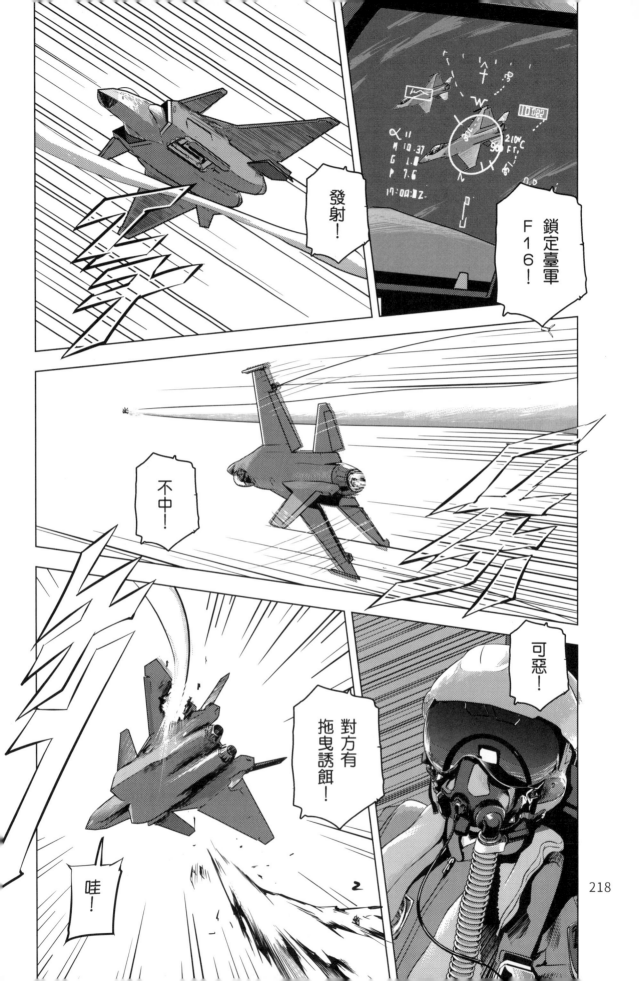

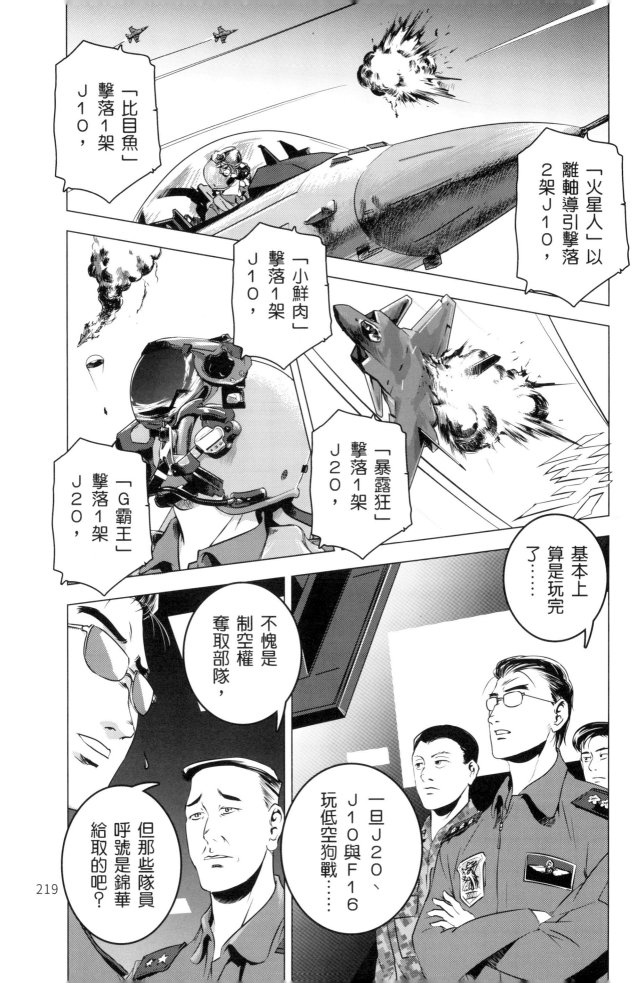

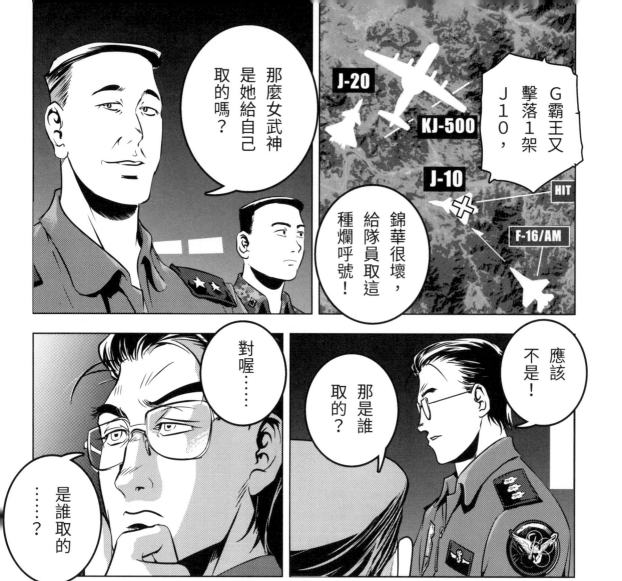

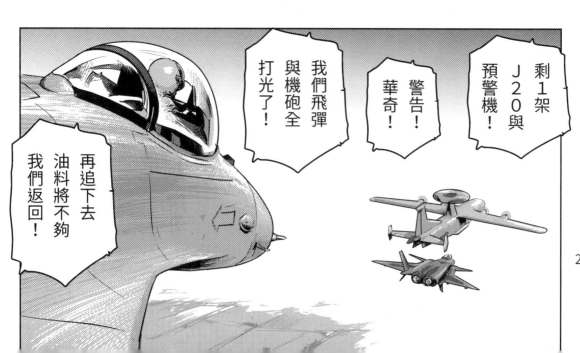

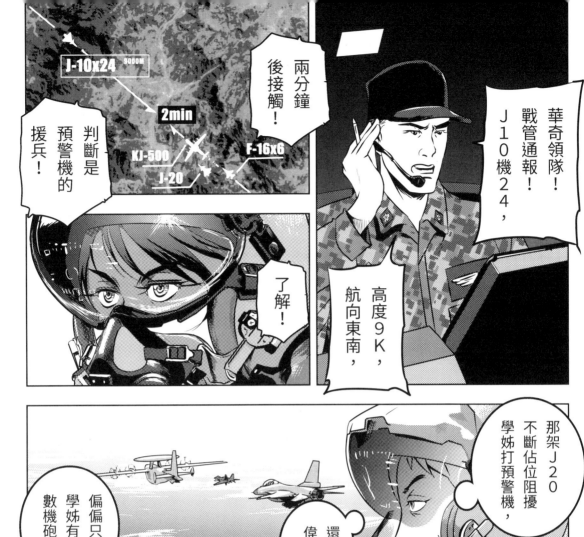

華奇領隊！戰管通報！J10機24，

高度9K，航向東南，

兩分鐘後接觸！

判斷是預警機的援兵！

了解！

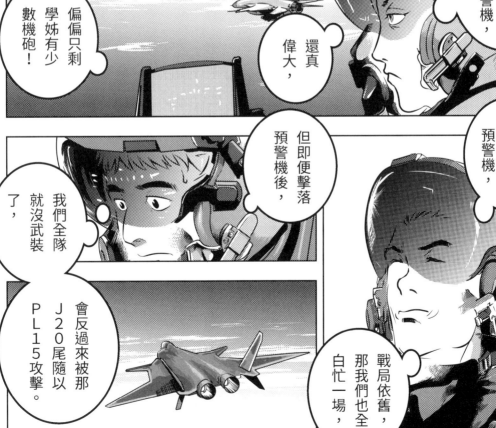

那架J20不斷佔位阻擾學姊打預警機，

還真偉大，

偏偏只剩學姊有少數機砲！

打J20就是放生預警機，

但即便擊落預警機後，

我們全隊就沒武裝了，

戰局依舊，那我們也全白忙一場，

會反過來被那J20尾隨以PL15攻擊。

打誰都可能造成災難性後果！華奇！你會如何選擇呢？

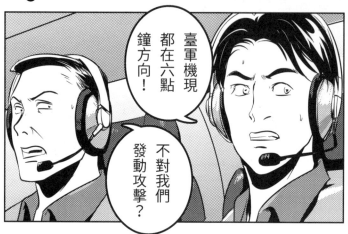

臺軍機現都在六點鐘方向！

不對我們發動攻擊？

他們是不是沒彈藥了？

我們援軍馬上就會到！

扛住！

主任！我想起來了！

錦華的呼號！

！

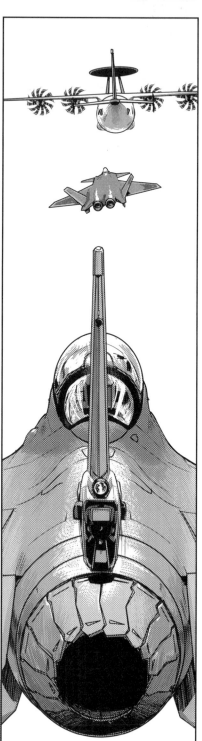

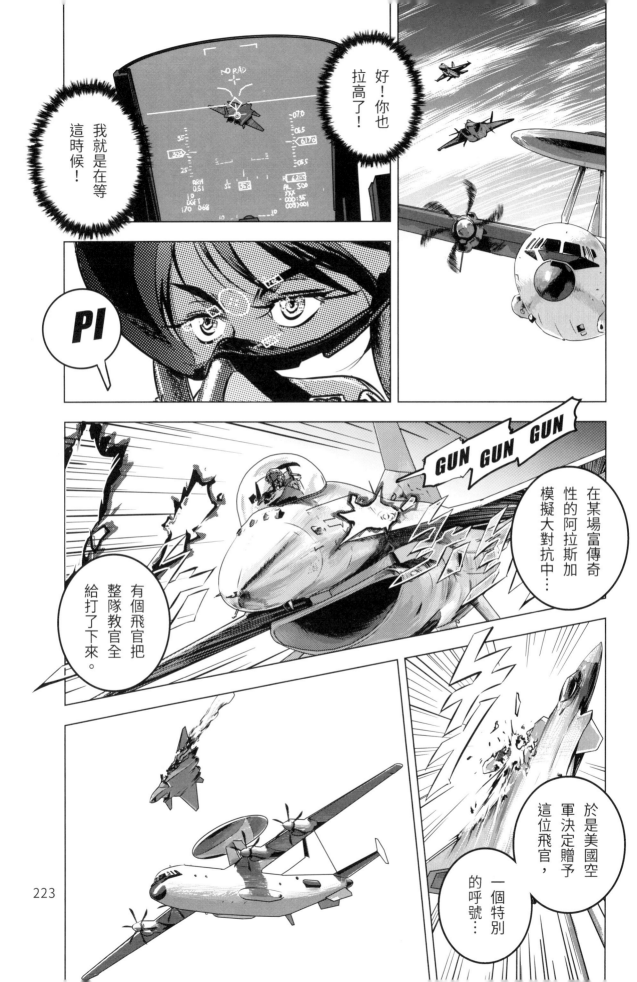

好！你也拉高了！

我就是在等這時候！

NO RAD

PI

GUN GUN GUN

在某場富傳奇性的阿拉斯加模擬大對抗中⋯

有個飛官把整隊教官全給打了下來。

於是美國空軍決定贈予這位飛官，一個特別的呼號⋯

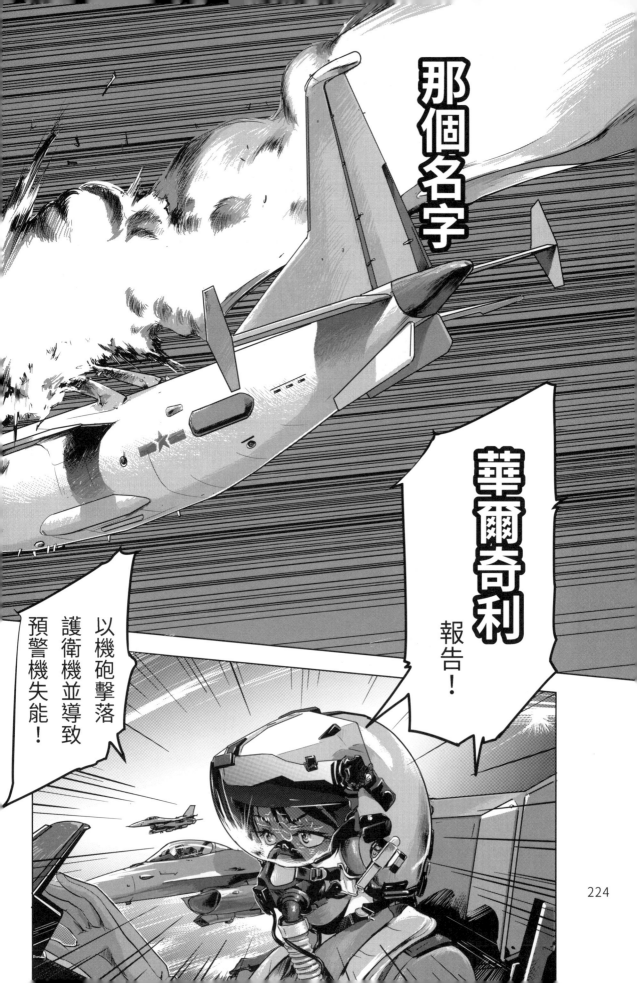

那個名字

華爾奇利

報告！

以機砲擊落
護衛機並導致
預警機失能！

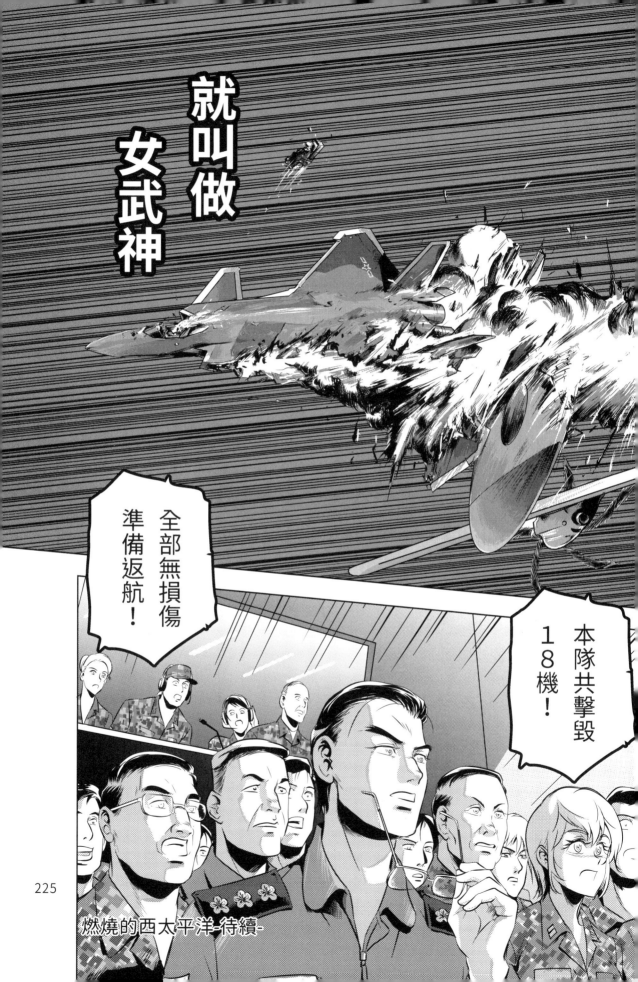

就叫做
女武神

全部無損傷
準備返航！

本隊共擊毀
18機！

燃燒的西太平洋-待續-

燃燒的西太平洋
WESTERN PACIFIC WAR
設定資料集
第二集

人物介紹　機械設定

機密檔案　故事答問

人物介紹
CHARACTERS INTRODUCTION

本故事登場人物眾多，因此人物介紹以對劇情有影響力者為主，此篇介紹第二集的主要人物

李錦華/女/26/美國
所屬：
中華民國空軍
第五戰術混合聯隊
少校
怪物級的飛行天才。
(通訊呼號華爾奇利)

方柔萱/女/23/美國
所屬：
國防部參謀本部
情報次長室
少尉
情報官，女武神之
怒作戰策畫之一。

馬邦德/男/46/臺灣
所屬：
前中華民國陸軍
後備部隊
備役工兵中校
收到動員召集的退伍
軍人，被交付防禦淡
水地區的重要任務。

林克恩/男/23/臺灣
所屬：
中華民國國防部
資通電軍指揮部下士
新住民二代，老家在
烏克蘭，一位才華洋
溢卻桀傲不馴的超級
駭客。

蔣鼎業/男/66/臺灣
所屬：
中華民國國防部
部長
戰前進行備戰工作，
當戰爭爆發時進入擎
天基地，擔負起禦敵
的全般指揮工作。

周烈群/男/63/臺灣
所屬：
中華民國國防部
參謀本部
上將參謀總長
海軍出身的參謀總
長，負責全般作戰。

席進平/男/70/中國
所屬：
中華人民共和國
國家主席
為解決諸多問題而採
取激烈的手段，卻遭
到不明團體的挾持。

余澤成/男/64/臺灣
所屬：
中華人民共和國
軍事安全情報顧問
，前國軍中將，不
明原因成為解放軍
軍事情報顧問。

休伊斯/男/27/美國
所屬：
白宮
幕僚
善於分析情報與策
畫國外工作，能力
傑出受總統倚重。

崔勝元/男/41/美國
所屬：
白宮特種勤務支援
小組組長
謎一般的人物，進
行許多不受承認的
秘密任務。

喬磊/男/64/中國
所屬：
中國人民解放軍
聯合參謀部
上將參謀長
執行對臺作戰的主要
工作。

廣志/男/25/美國
所屬：
中國人民解放軍
聯合參謀部
中校參謀
多方面的天才，負
責制定攻臺計畫。

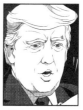

湯浦/男/77/美國
所屬：
美利堅合眾國
總統
商人出身，舉止浮
誇卻很有魅力。

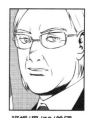

班諾/男/73/美國
所屬：
白宮
幕僚長
以穩重沉穩的個性，
受到總統信賴。

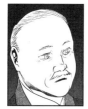

邁爾/男/76/美國
所屬：
白宮
國家安全顧問
退役美軍將領，是
湯浦總統的好友，
與臺灣關係深厚。

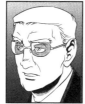

艾爾/男/68/美國
所屬：
美國國防部
部長
學者出身，對武力
的投射使用相當謹
慎。

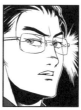

柴鳳杉/男/47/臺灣
所屬：
中華民國空軍
第五戰術混合聯隊
上校
第27作戰隊隊長，
籌畫女武神之怒作
戰。

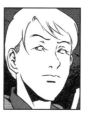

張仲宇/男/28/臺灣
所屬：
中華民國空軍
第五戰術混合聯隊
上尉
錦華隊中的二當家，
具備冷靜的特質。
(通訊呼號火星人)

關邵雲/男/25/臺灣
所屬：
中華民國空軍
第五戰術混合聯隊
中尉
駕駛技術超一流，
李錦華的僚機。
(通訊呼號小鮮肉)

赫坎/男/50/美國
所屬：
美國海軍
雷根號航空母艦
上校艦長
被上級要求不得介入
臺海戰爭，卻遭無辜
捲入。

T65K2突擊步槍

聯勤205廠於1987年開發，對T65式、T65K1
步槍進行改進，並參考美製M16A2步槍及世界
各國先進步槍的優點研發而成，目前已退居
二線供後備部隊使用。

HMMWV
高機動性多用途輪式車輛

俗稱悍馬車，經波斯灣戰
爭一役而聞名，以其優異
的機動性、越野性、可靠
性和耐久性與通用適應能
力，被軍事迷冠上「越野
之王」美譽。

M1艾布蘭主力戰車

美國在1970年代後期開發取代M60巴頓系列戰車，漫畫裡
國軍使用的是M1A2 SEPv3，其中部分配有防禦者M151遙
控武器站，唯數量不多（108輛），搭配另款M60A3 TTS
主戰戰車被重點配置於反擊部隊中。

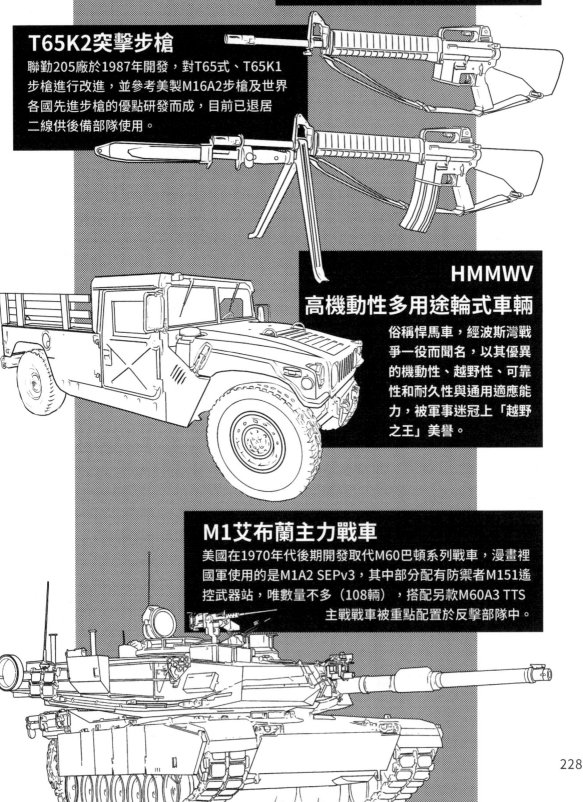

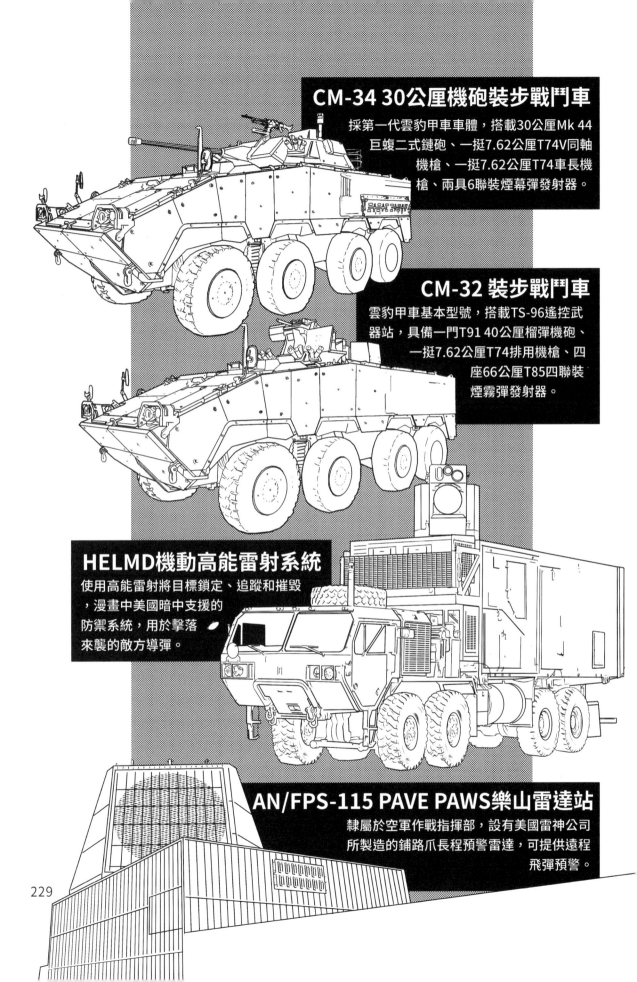

CM-34 30公厘機砲裝步戰鬥車

採第一代雲豹甲車車體，搭載30公厘Mk 44 巨蝮二式鏈砲、一挺7.62公厘T74V同軸機槍、一挺7.62公厘T74車長機槍、兩具6聯裝煙幕彈發射器。

CM-32 裝步戰鬥車

雲豹甲車基本型號，搭載TS-96遙控武器站，具備一門T91 40公厘榴彈機砲、一挺7.62公厘T74排用機槍、四座66公厘T85四聯裝煙霧彈發射器。

HELMD機動高能雷射系統

使用高能雷射將目標鎖定、追蹤和摧毀，漫畫中美國暗中支援的防禦系統，用於擊落來襲的敵方導彈。

AN/FPS-115 PAVE PAWS樂山雷達站

隸屬於空軍作戰指揮部，設有美國雷神公司所製造的鋪路爪長程預警雷達，可提供遠程飛彈預警。

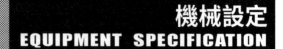

UH-60黑鷹直升機

一款具有雙渦輪軸發動機的單旋翼
通用直升機，具備優異的性能及戰場
生存率，廣受各國採用。

AH-64E阿帕契攻擊直升機

配屬於陸軍航空特戰指揮部，因波灣戰爭
發揮強大的攻擊力而聞名於世，漫畫中在
擎天基地的隧道機庫裡還多出了美軍增援
的數十架直升機。

EC225直升機

中華民國空軍海鷗救護隊所使
用，是歐洲直升機公司針對海上運
輸、救援和客運市場開發的直升機。

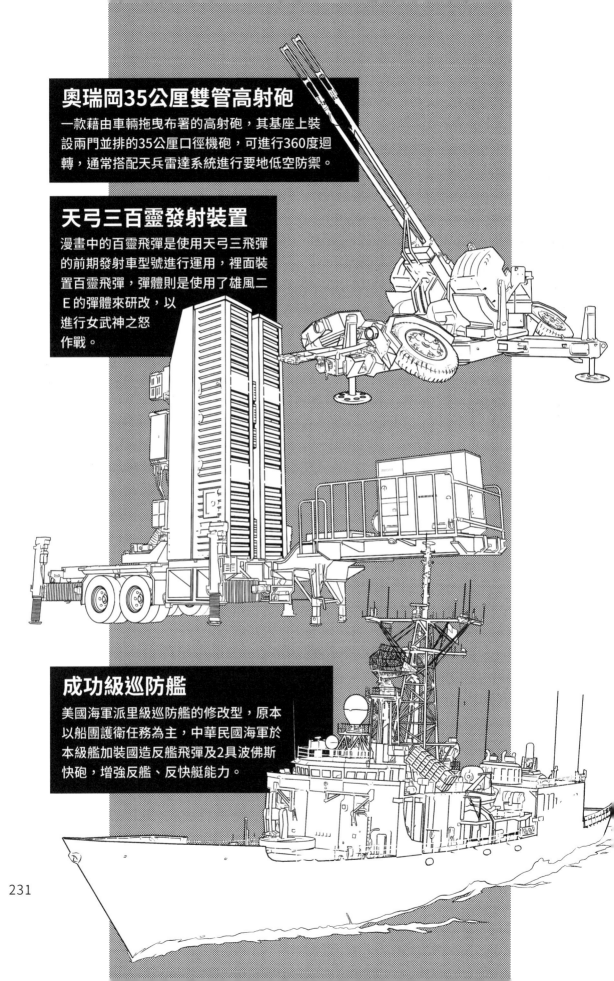

奧瑞岡35公厘雙管高射砲

一款藉由車輛拖曳布署的高射砲,其基座上裝設兩門並排的35公厘口徑機砲,可進行360度迴轉,通常搭配天兵雷達系統進行要地低空防禦。

天弓三百靈發射裝置

漫畫中的百靈飛彈是使用天弓三飛彈的前期發射車型號進行運用,裡面裝置百靈飛彈,彈體則是使用了雄風二E的彈體來研改,以進行女武神之怒作戰。

成功級巡防艦

美國海軍派里級巡防艦的修改型,原本以船團護衛任務為主,中華民國海軍於本級艦加裝國造反艦飛彈及2具波佛斯快砲,增強反艦、反快艇能力。

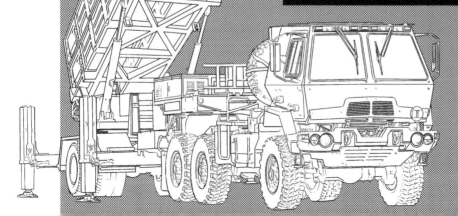

雄風三增程型反艦飛彈

中華民國國防部以「磐龍計畫」為名，
建置體積更大、射程更遠的增程型雄風
三型反艦飛彈，射程推估400公里。

雄風二E型戰術運用飛彈

運用原有雄二E飛彈彈體，內裝百靈飛彈
，通常分為A型與B型，A型內裝置
電子干擾器，B型內裝訊號反射器。

TYPE-A 電子干擾器

雄二E戰術特種彈體
內裝百靈飛彈彈體

TYPE-B 訊號反射器

海鯤級潛艦 SS-797布農

中華民國自製的防禦型柴電潛艦，國防
部正式代號為海昌計畫，漫畫中則以臺
灣原住民族名來命名。

天弓二型防空飛彈

長程主動導引地對空防空飛彈，以天弓
一型的基礎上提升性能，中華民國國軍
的防空主力，推斷射程概約200公里。

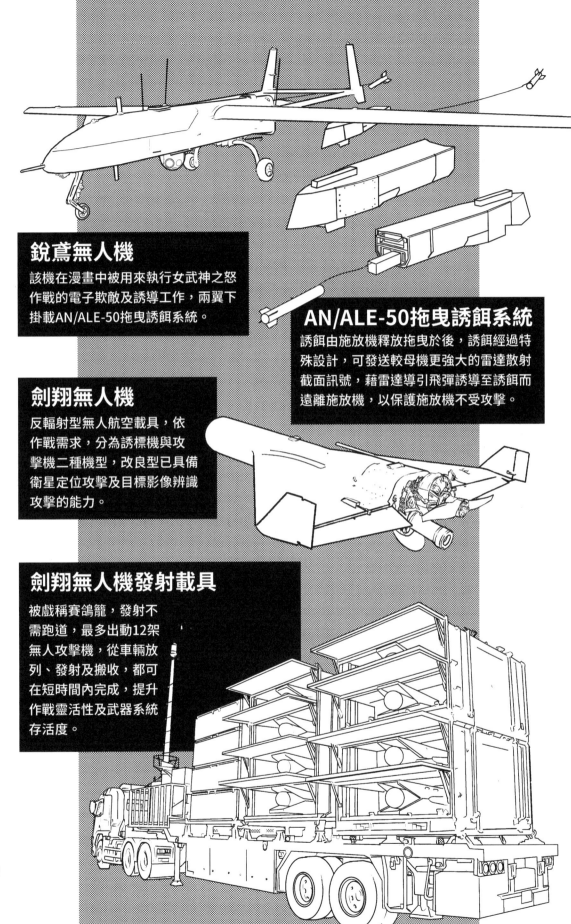

銳鳶無人機

該機在漫畫中被用來執行女武神之怒
作戰的電子欺敵及誘導工作,兩翼下
掛載AN/ALE-50拖曳誘餌系統。

AN/ALE-50拖曳誘餌系統

誘餌由施放機釋放拖曳於後,誘餌經過特
殊設計,可發送較母機更強大的雷達散射
截面訊號,藉雷達導引飛彈誘導至誘餌而
遠離施放機,以保護施放機不受攻擊。

劍翔無人機

反輻射型無人航空載具,依
作戰需求,分為誘標機與攻
擊機二種機型,改良型已具備
衛星定位攻擊及目標影像辨識
攻擊的能力。

劍翔無人機發射載具

被戲稱賽鴿籠,發射不
需跑道,最多出動12架
無人攻擊機,從車輛放
列、發射及搬收,都可
在短時間內完成,提升
作戰靈活性及武器系統
存活度。

F-16AM/BM戰鬥機

將原本F-16A/B Block 20進行性能提升，
具備超視距作戰、精準對地和反艦能力；
原廠統稱為F-16V。

Mk82式500磅蛇眼炸彈

投彈後尾翅張開，為低空投
彈最佳武器，可由經國號、
F-5、F-16戰鬥機來使用。

AIM-120先進中程空對空飛彈

是美國現役的主動雷達導引空對空飛彈，改進
型號頗多，中華民國空軍最初使用AIM-120C-5
，之後增購AIM-120C-7。

AIM-9X超級響尾蛇飛彈

響尾蛇飛彈是一款具有豐富實戰經驗，技術累
積純熟的空對空飛彈，最新版本AIM-9X具備
向量噴嘴可以離軸射擊進
行全方位的攻擊。

F-CK-1經國號戰鬥機

在美國技術協助下開發的一種輕型超音速多
用途噴射戰鬥機，具備視距外作戰能力及冷
艙啟動快速等特點；主要負責中低空防禦及
部分對地攻擊任務。

萬劍機場聯合遙攻武器

視距外反跑道集束巡弋飛彈，
專門用於炸毀機場跑道以癱瘓
其起降功能，也可攻擊雷達或
人員聚集地。

234

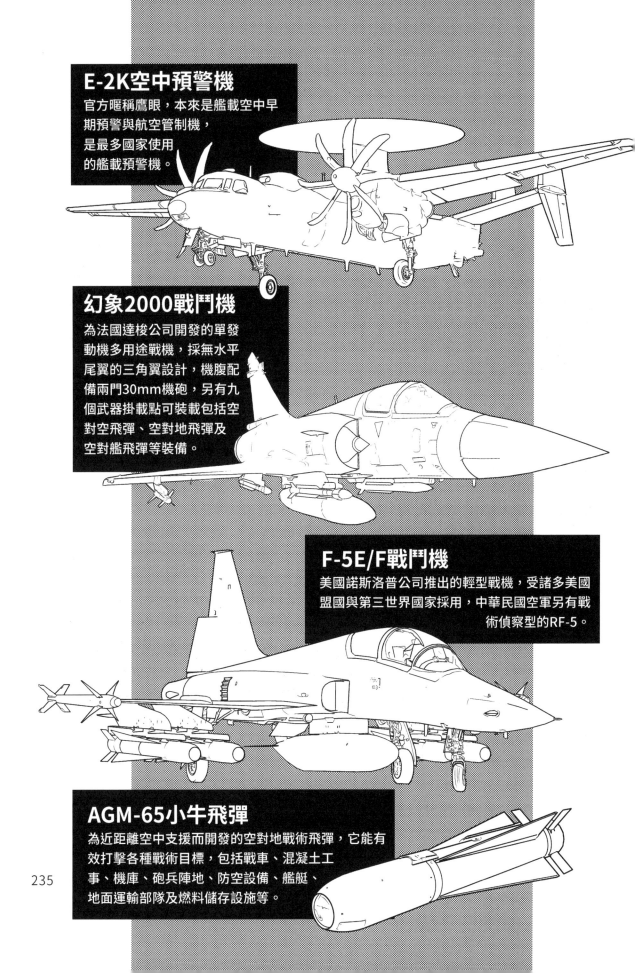

E-2K空中預警機

官方暱稱鷹眼，本來是艦載空中早
期預警與航空管制機，
是最多國家使用
的艦載預警機。

幻象2000戰鬥機

為法國達梭公司開發的單發
動機多用途戰機，採無水平
尾翼的三角翼設計，機腹配
備兩門30mm機砲，另有九
個武器掛載點可裝載包括空
對空飛彈、空對地飛彈及
空對艦飛彈等裝備。

F-5E/F戰鬥機

美國諾斯洛普公司推出的輕型戰機，受諸多美國
盟國與第三世界國家採用，中華民國空軍另有戰
術偵察型的RF-5。

AGM-65小牛飛彈

為近距離空中支援而開發的空對地戰術飛彈，它能有
效打擊各種戰術目標，包括戰車、混凝土工
事、機庫、砲兵陣地、防空設備、艦艇、
地面運輸部隊及燃料儲存設施等。

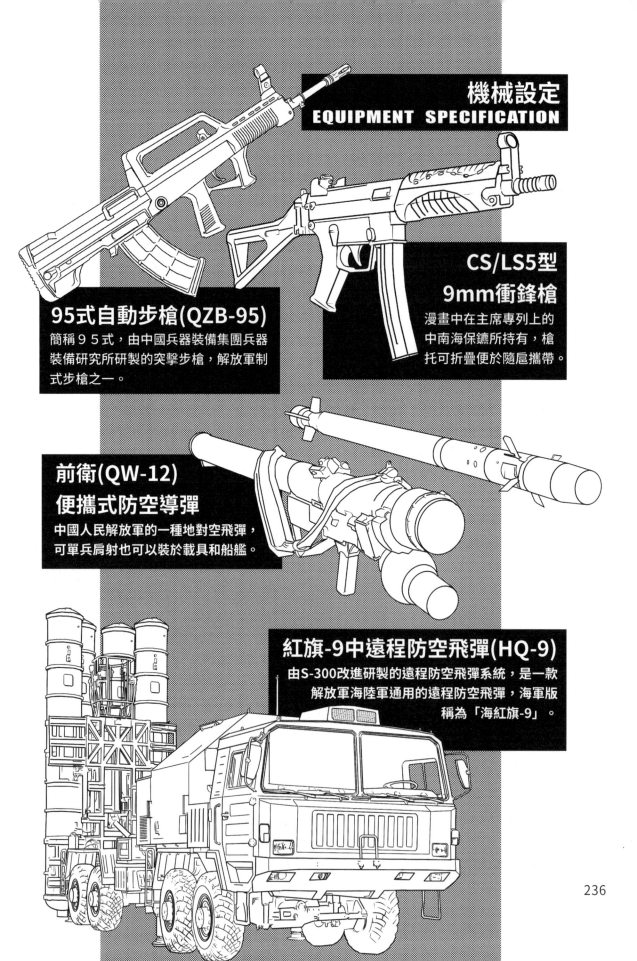

機械設定
EQUIPMENT SPECIFICATION

CS/LS5型
9mm衝鋒槍
漫畫中在主席專列上的
中南海保鑣所持有，槍
托可折疊便於隨扈攜帶。

95式自動步槍(QZB-95)
簡稱９５式，由中國兵器裝備集團兵器
裝備研究所研製的突擊步槍，解放軍制
式步槍之一。

前衛(QW-12)
便攜式防空導彈
中國人民解放軍的一種地對空飛彈，
可單兵肩射也可以裝於載具和船艦。

紅旗-9中遠程防空飛彈(HQ-9)
由S-300改進研製的遠程防空飛彈系統，是一款
解放軍海陸軍通用的遠程防空飛彈，海軍版
稱為「海紅旗-9」。

236

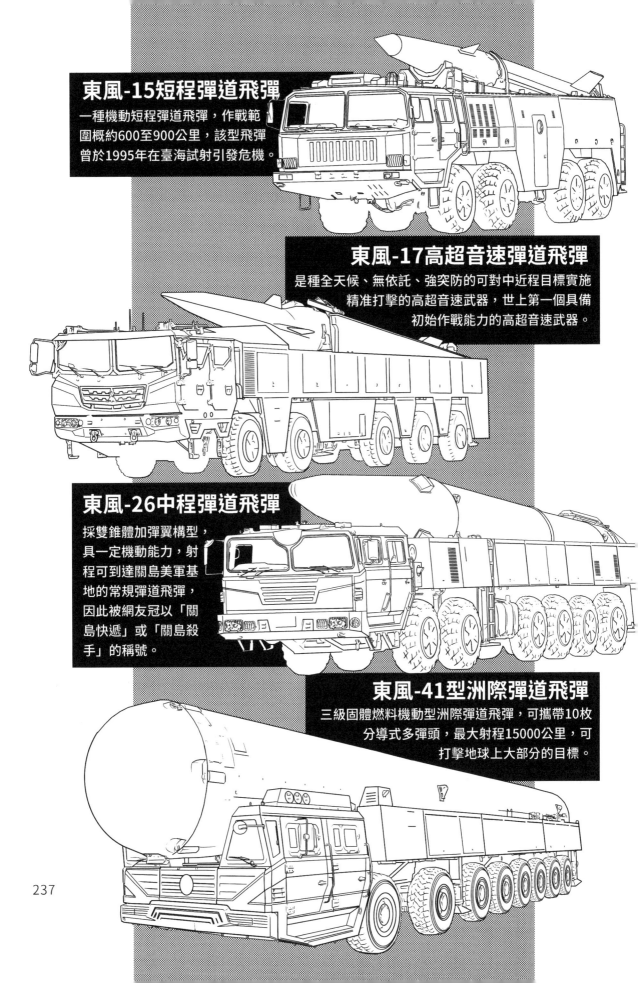

東風-15短程彈道飛彈

一種機動短程彈道飛彈，作戰範圍概約600至900公里，該型飛彈曾於1995年在臺海試射引發危機。

東風-17高超音速彈道飛彈

是種全天候、無依託、強突防的可對中近程目標實施精准打擊的高超音速武器，世上第一個具備初始作戰能力的高超音速武器。

東風-26中程彈道飛彈

採雙錐體加彈翼構型，具一定機動能力，射程可到達關島美軍基地的常規彈道飛彈，因此被網友冠以「關島快遞」或「關島殺手」的稱號。

東風-41型洲際彈道飛彈

三級固體燃料機動型洲際彈道飛彈，可攜帶10枚分導式多彈頭，最大射程15000公里，可打擊地球上大部分的目標。

237

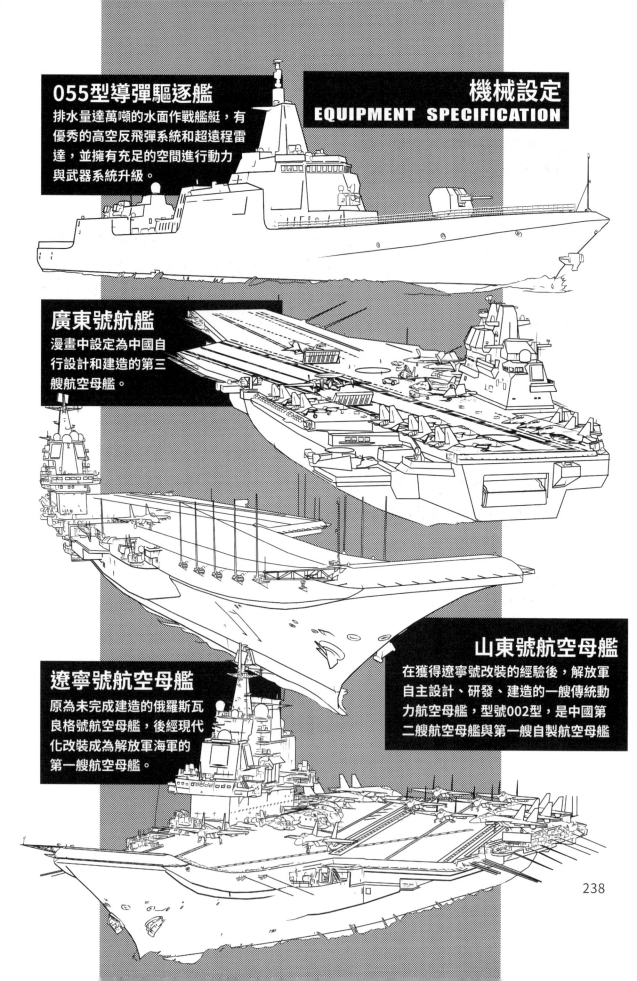

055型導彈驅逐艦

排水量達萬噸的水面作戰艦艇，有優秀的高空反飛彈系統和超遠程雷達，並擁有充足的空間進行動力與武器系統升級。

機械設定
EQUIPMENT SPECIFICATION

廣東號航艦

漫畫中設定為中國自行設計和建造的第三艘航空母艦。

山東號航空母艦

在獲得遼寧號改裝的經驗後，解放軍自主設計、研發、建造的一艘傳統動力航空母艦，型號002型，是中國第二艘航空母艦與第一艘自製航空母艦

遼寧號航空母艦

原為未完成建造的俄羅斯瓦良格號航空母艦，後經現代化改裝成為解放軍海軍的第一艘航空母艦。

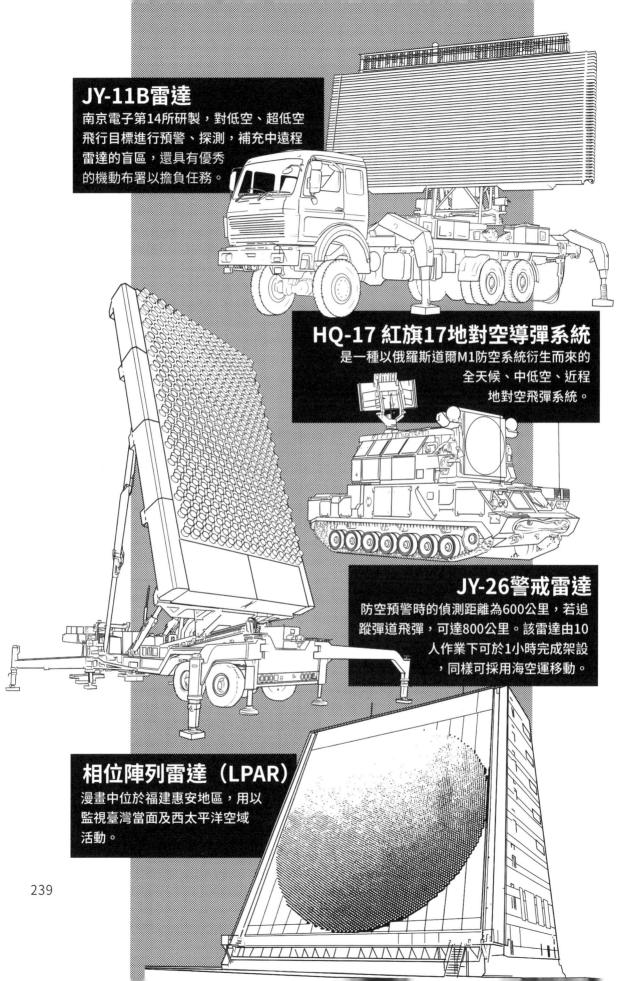

JY-11B雷達

南京電子第14所研製,對低空、超低空飛行目標進行預警、探測,補充中遠程雷達的盲區,還具有優秀的機動布署以擔負任務。

HQ-17 紅旗17地對空導彈系統

是一種以俄羅斯道爾M1防空系統衍生而來的全天候、中低空、近程地對空飛彈系統。

JY-26警戒雷達

防空預警時的偵測距離為600公里,若追蹤彈道飛彈,可達800公里。該雷達由10人作業下可於1小時完成架設,同樣可採用海空運移動。

相位陣列雷達(LPAR)

漫畫中位於福建惠安地區,用以監視臺灣當面及西太平洋空域活動。

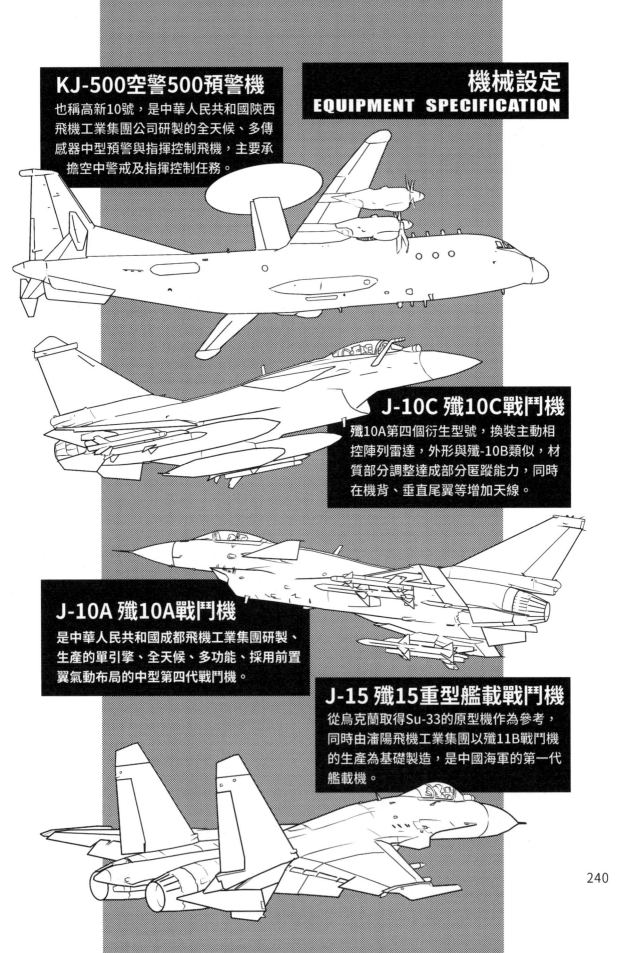

KJ-500空警500預警機

也稱高新10號，是中華人民共和國陝西飛機工業集團公司研製的全天候、多傳感器中型預警與指揮控制飛機，主要承擔空中警戒及指揮控制任務。

J-10C 殲10C戰鬥機

殲10A第四個衍生型號，換裝主動相控陣列雷達，外形與殲-10B類似，材質部分調整達成部分匿蹤能力，同時在機背、垂直尾翼等增加天線。

J-10A 殲10A戰鬥機

是中華人民共和國成都飛機工業集團研製、生產的單引擎、全天候、多功能、採用前置翼氣動布局的中型第四代戰鬥機。

J-15 殲15重型艦載戰鬥機

從烏克蘭取得Su-33的原型機作為參考，同時由瀋陽飛機工業集團以殲11B戰鬥機的生產為基礎製造，是中國海軍的第一代艦載機。

J-20 殲20戰鬥機

成都飛機工業集團生產，解放軍空軍第
五代戰鬥機，採雙發、前置翼
氣動布局、匿蹤的設計。

PL-15 霹靂15空對空導彈

一款由中國研製並生產，具主動雷達制導和超
視距作戰能力的遠程空對空飛彈，作戰範圍達
200~300公里。

PL-10 霹靂10空對空導彈

短程紅外線導引空對空飛彈，由中國航空工業
集團空空導彈設計研究院負責設計
研製，作戰範圍20公里。

PL-12 霹靂12空對空導彈

解放軍空軍與巴基斯坦空軍使用的中程
超視距空對空導彈，作戰範圍
推估70~100公里。

WZ-7 無偵七型祥龍高空高速無人偵察機

可執行監視、偵查、評估、情報搜集及信息中繼等功能。據猜測
「翔龍」無人機也可為反艦彈道
飛彈及巡弋飛彈等指定目標，
其氣動布局及三角形尾噴口有
利於降紅外線特徵，主要執行邊境偵察、領海
巡邏等任務，功能類似RQ-4全球鷹偵察機。

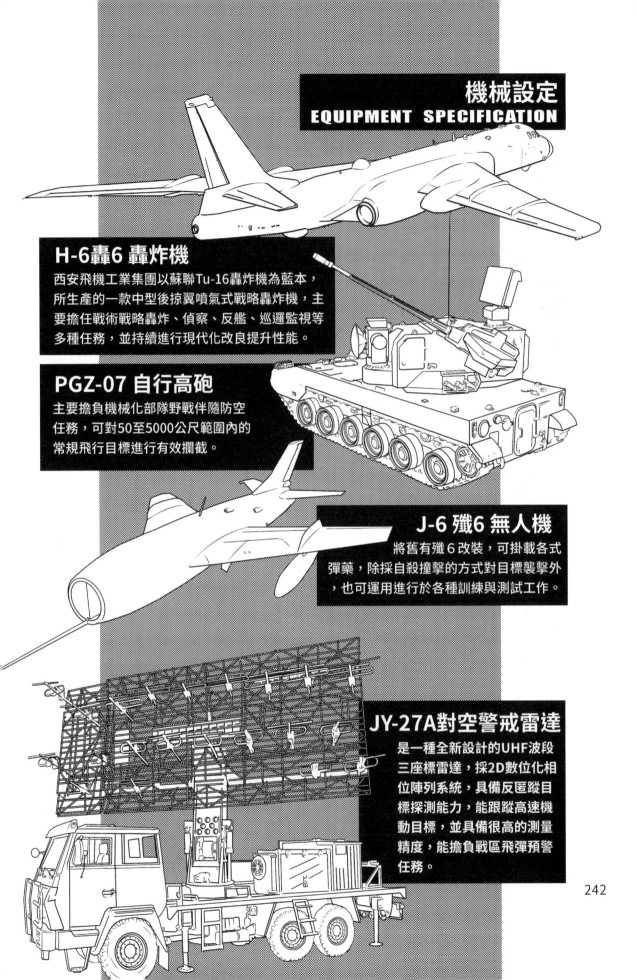

H-6轟6 轟炸機

西安飛機工業集團以蘇聯Tu-16轟炸機為藍本，所生產的一款中型後掠翼噴氣式戰略轟炸機，主要擔任戰術戰略轟炸、偵察、反艦、巡邏監視等多種任務，並持續進行現代化改良提升性能。

PGZ-07 自行高砲

主要擔負機械化部隊野戰伴隨防空任務，可對50至5000公尺範圍內的常規飛行目標進行有效攔截。

J-6 殲6 無人機

將舊有殲6改裝，可掛載各式彈藥，除採自殺撞擊的方式對目標襲擊外，也可運用進行於各種訓練與測試工作。

JY-27A對空警戒雷達

是一種全新設計的UHF波段三座標雷達，採2D數位化相位陣列系統，具備反匿蹤目標探測能力，能跟蹤高速機動目標，並具備很高的測量精度，能擔負戰區飛彈預警任務。

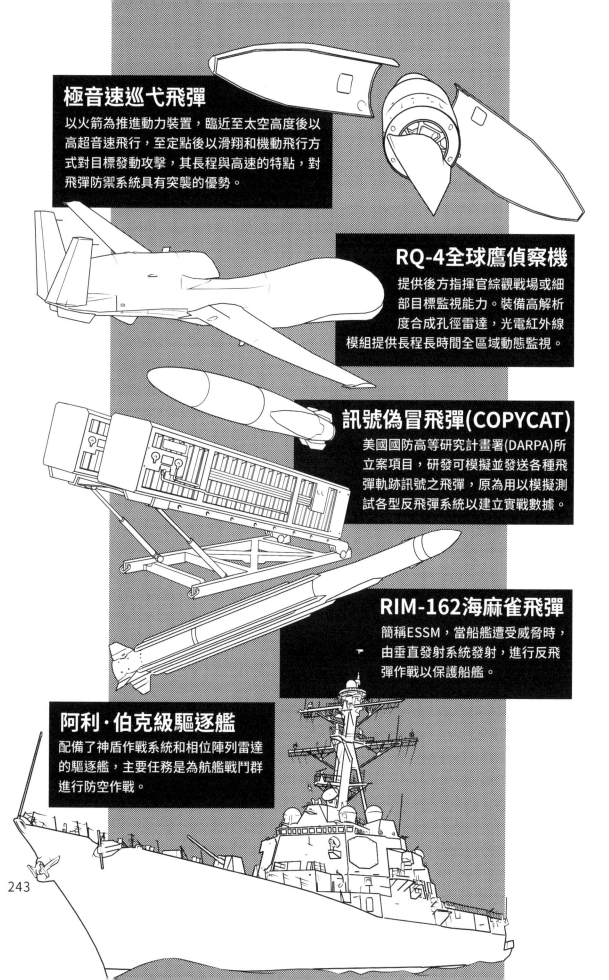

極音速巡弋飛彈

以火箭為推進動力裝置，臨近至太空高度後以高超音速飛行，至定點後以滑翔和機動飛行方式對目標發動攻擊，其長程與高速的特點，對飛彈防禦系統具有突襲的優勢。

RQ-4全球鷹偵察機

提供後方指揮官綜觀戰場或細部目標監視能力。裝備高解析度合成孔徑雷達，光電紅外線模組提供長程長時間全區域動態監視。

訊號偽冒飛彈(COPYCAT)

美國國防高等研究計畫署(DARPA)所立案項目，研發可模擬並發送各種飛彈軌跡訊號之飛彈，原為用以模擬測試各型反飛彈系統以建立實戰數據。

RIM-162海麻雀飛彈

簡稱ESSM，當船艦遭受威脅時，由垂直發射系統發射，進行反飛彈作戰以保護船艦。

阿利·伯克級驅逐艦

配備了神盾作戰系統和相位陣列雷達的驅逐艦，主要任務是為航艦戰鬥群進行防空作戰。

243

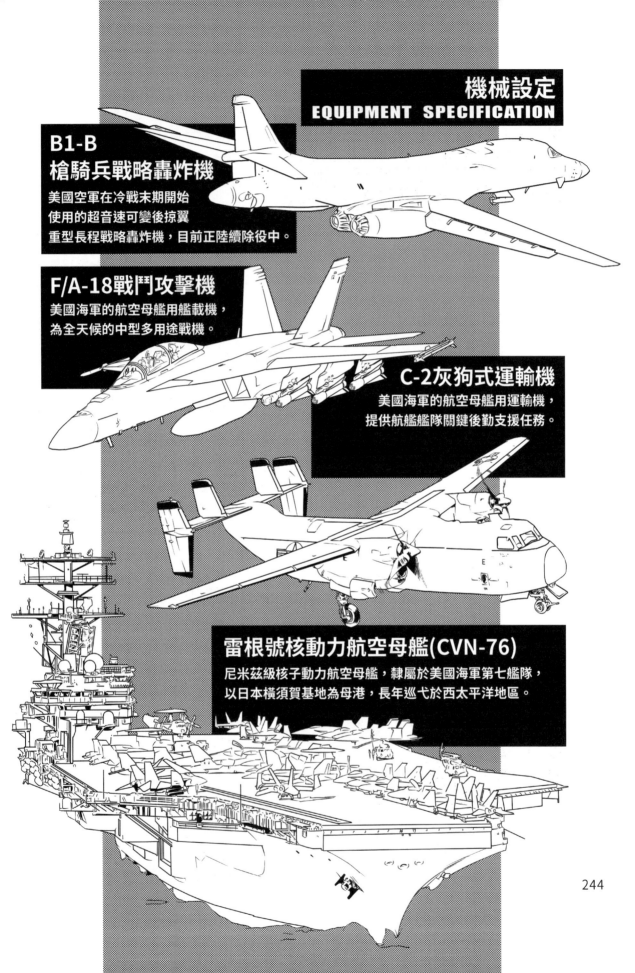

機械設定
EQUIPMENT SPECIFICATION

B1-B
槍騎兵戰略轟炸機
美國空軍在冷戰末期開始
使用的超音速可變後掠翼
重型長程戰略轟炸機，目前正陸續除役中。

F/A-18戰鬥攻擊機
美國海軍的航空母艦用艦載機，
為全天候的中型多用途戰機。

C-2灰狗式運輸機
美國海軍的航空母艦用運輸機，
提供航艦艦隊關鍵後勤支援任務。

雷根號核動力航空母艦(CVN-76)
尼米茲級核子動力航空母艦，隸屬於美國海軍第七艦隊，
以日本橫須賀基地為母港，長年巡弋於西太平洋地區。

244

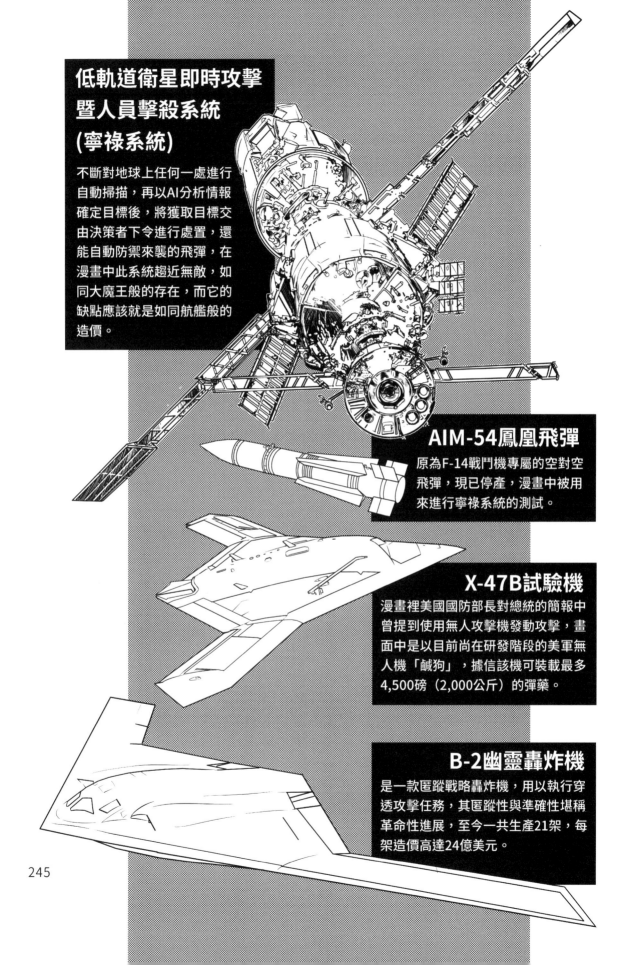

低軌道衛星即時攻擊暨人員擊殺系統 (寧祿系統)

不斷對地球上任何一處進行自動掃描，再以AI分析情報確定目標後，將獲取目標交由決策者下令進行處置，還能自動防禦來襲的飛彈，在漫畫中此系統趨近無敵，如同大魔王般的存在，而它的缺點應該就是如同航艦般的造價。

AIM-54鳳凰飛彈

原為F-14戰鬥機專屬的空對空飛彈，現已停產，漫畫中被用來進行寧祿系統的測試。

X-47B試驗機

漫畫裡美國國防部長對總統的簡報中曾提到使用無人攻擊機發動攻擊，畫面中是以目前尚在研發階段的美軍無人機「鹹狗」，據信該機可裝載最多4,500磅（2,000公斤）的彈藥。

B-2幽靈轟炸機

是一款匿蹤戰略轟炸機，用以執行穿透攻擊任務，其匿蹤性與準確性堪稱革命性進展，至今一共生產21架，每架造價高達24億美元。

漫畫中的解放軍對臺作戰編組

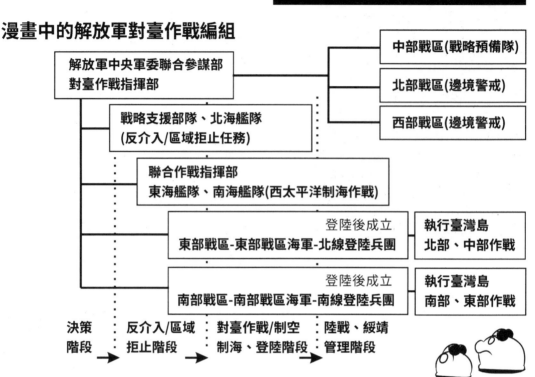

解放軍中央軍委聯合參謀部 對臺作戰指揮部		中部戰區(戰略預備隊)
		北部戰區(邊境警戒)
戰略支援部隊、北海艦隊 (反介入/區域拒止任務)		西部戰區(邊境警戒)
聯合作戰指揮部 東海艦隊、南海艦隊(西太平洋制海作戰)		
東部戰區-東部戰區海軍-北線登陸兵團	登陸後成立	執行臺灣島 北部、中部作戰
南部戰區-南部戰區海軍-南線登陸兵團	登陸後成立	執行臺灣島 南部、東部作戰

決策 階段 →	反介入/區域 拒止階段 →	對臺作戰/制空 制海、登陸階段 →	陸戰、綏靖 管理階段

對臺作戰──必須重新進行任務編組

對臺作戰勢必動員陸海空及戰略支援部隊,是一場複雜的聯合軍兵種的大規模行動,不可能直接以平時駐地編組發動戰爭,一定會對參與戰役者進行重組。這種編組會相當複雜,比如登陸部隊就必須考量艦艇與運輸機的裝載能力來進行編組,而中央軍委勢必會關切戰役進程,並且追求對各單位的掌控,又會在決策及聯絡協調上進行編組。而為避免官兵在戰時與平時的組織混淆導致作戰混亂,因此還可能會出現一些只有戰役時才會有的工作稱呼,比如指揮員、南線登陸司令員等。

電子干擾戰──最初期的軍事手段

對敵人發動攻擊,最好的方式就是奇襲,若能夠在第一擊就重創對手,往往對整個戰役進展,甚至是戰役勝負,都能具有關鍵性的影響。然而要達成完全的奇襲,部隊集結發動攻勢前都必須做到隱密,但現代戰爭的特點就是有各種高科技手段來偵測預判對手,這些偵測手段仰賴雷達、電子訊號的蒐集與傳輸。因此若能在開戰的第一擊之前,突然對敵軍進行電子干擾,讓敵人又聾又瞎,就能夠掌握先機打擊,讓敵方聯合防禦體系造成混亂。要進行電子干擾,必須先明白對手的電子訊號、頻率,才能同步進入對手的系統進行干擾。這也是為什麼會有電子情報蒐集的船艦飛機,比如空中的電子情報蒐集機、通訊對抗機、海上的音響測定艦、陸地上的各類收訊天線與站臺。這些機載具主要任務就是在平時不聲不響地蒐集各類電子訊號參數,建立起資料庫,在戰時讓電子作戰部隊運用,進行類似駭客的作戰任務。

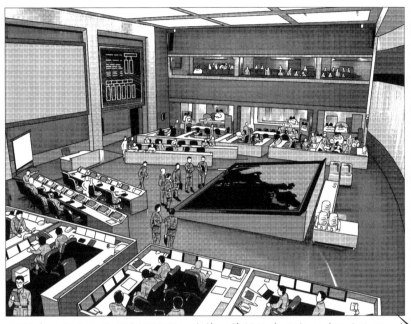

指揮中心設在北京市海淀區厢紅旗董四墓村西南的金山（又名大昭山）地下數百公尺深，可抵禦核武攻擊，又稱為西山指揮所。

中央軍事委員會聯合參謀部

通稱中央軍委聯合參謀部，是中央軍事委員會機關第一級職能部門，為全軍作戰指揮機關。

中央軍委聯合作戰指揮中心

簡稱軍委聯指中心，是中央軍委在最高戰略層次設置的聯合作戰指揮中心，直屬中央軍事委員會。

對臺作戰指揮機制的特點、科技與通訊導致的權力集中與執行管制

按近年共軍各類宣傳畫面分析，其即時影像與通訊系統越來越先進。此在戰爭情況下，下情上達讓高層明瞭前線狀況的部分可說是革命性的進步，但分析中共近年越來越集中權力於一尊的本質，也更方便下級礙於負責而事事請示上級，或中央領導直接干預第一線的作戰，逆向影響了作戰應變能力，也就是權力集中制加上高科技，實際上竟然讓管理能力退化。

倘若一個組織過度由上至下來管制決定一切，將讓普通的下級幹部變得不敢負責而喪失主動精神。具備熱誠的幹部變得事事請示而喪失先機，這都將會對戰況的應變造成嚴重影響。

漫畫中的中華民國國軍防禦作戰編組

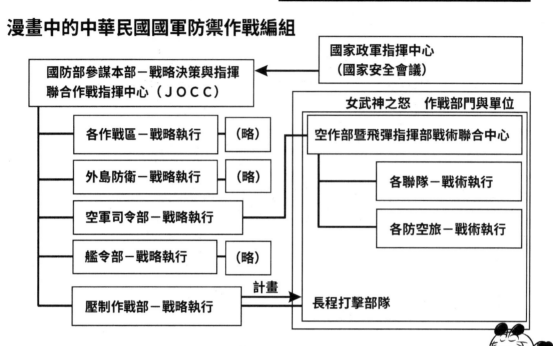

```
國家政軍指揮中心
（國家安全會議）

國防部參謀本部－戰略決策與指揮
聯合作戰指揮中心（JOCC）

  各作戰區－戰略執行   （略）
  外島防衛－戰略執行   （略）
  空軍司令部－戰略執行
  艦令部－戰略執行     （略）
  壓制作戰部－戰略執行  ──計畫──→

女武神之怒　作戰部門與單位
  空作部暨飛彈指揮部戰術聯合中心
    各聯隊－戰術執行
    各防空旅－戰術執行
  長程打擊部隊
```

以上為漫畫中之設定，注意有一個所謂的「壓制作戰部」，也就是攻擊部隊指揮部。右側則引用本集故事中之「女武神之怒」作戰來列舉各部門關係。

防禦作戰－內線作戰

國軍在臺澎防衛作戰上，若不考量外援或第三方勢力的介入，單就與中共的對抗中，會比較類似於處在內線作戰的境地。攻佔方是以包圍臺灣然後作向心式的攻擊，若能善用內線作戰中通訊聯繫較容易、部隊轉移較為迅速的特點，是可以建立起很不錯的防禦態勢。但缺點則是缺乏積極性，長久下來易被困死。

而外線作戰方對於協調聯繫的條件要求上就比較嚴苛，因此處在內線態勢的部隊，若建立出具備突襲並能打亂敵方協調聯繫的戰力至為重要。

攻擊就是最好的防禦

一位拳擊手不可能只靠防禦就獲得勝利，若只防禦，那只是讓對手有餘裕去思考各種打倒你的方法，若你有攻擊能力，對方就必須分出力量與資源去應對你的攻擊，也形同削弱他的攻擊力道。據此，漫畫中的國軍有組織出跨海攻擊部隊，當你的行動能夠影響擾亂對方時，複雜的渡海作戰還會將此影響放大。

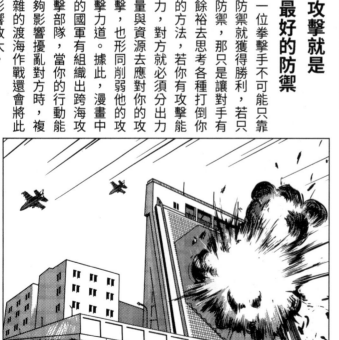

擎天基地—衡山指揮所的分身

由於共軍越來越先進的海空軍及精準定位打擊，臺灣可說沒有一處是絕對安全的，重要設施除了隱蔽，掩蔽也更是重要，對於聯合作戰指揮所的安全，自然是首要考慮事項。然而任何指揮機構只有一套都是危險的，備援系統自然是越多越好。在此考量下，國軍在臺灣本島選定了幾處基地，漫畫中是以擎天基地為主要指揮基地。

李錦華被護送到擎天基地南7區的出入口，注意悍馬車旁的地面，有鋪設鐵軌。

漫畫中的擎天基地坐落於東部某山區，分為三大區域：

戰力保存暨反擊預備部隊區域—佔基地隧道空間最大的區域，當中保存了美方緊急從東部港口運上來的各種裝備，隧道內有鋪設軌道方便設備運輸，隧道中存放近一個聯隊的戰鬥機，還有美國增援的10架攻擊直升機、M1A2戰車30輛、雷射防禦系統及防空飛彈等。

指揮中樞區域—該區域又分為中央決策指揮中心、聯合作戰指揮中心（JOCC．CT）、統帥通信聯絡室、駐留人員生活區、設施行政運作區；該區內的駐留部隊則有勤務營及警衛營。

F—16因其EPU系統中有含劇毒的化學物質，若不慎揮散會引發呼吸中毒，因此現實中若如漫畫描述的就這麼放在隧道內，其實是有其危險性。

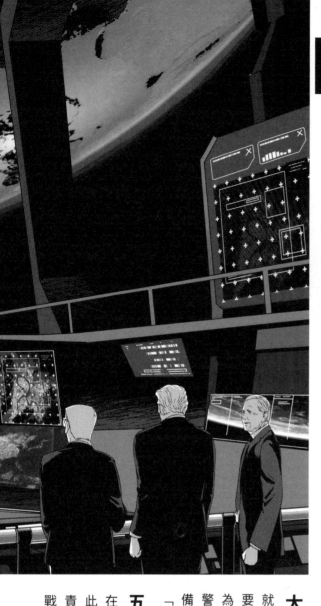

全世界霸權力量的代表——美國軍隊

一七七五年，北美殖民地於第二次大陸議會上決定組建大陸軍開始，已將近兩百五十年。其當今規模與實力，即便是首任總司令喬治·華盛頓也無法想像。目前美國軍隊有以下六大軍種：陸軍、海軍、陸戰隊、空軍、海岸巡防隊、太空軍，美國軍隊可說是目前分布於全世界最廣、影響世界最深遠、整體戰力最強大、預算開銷最為驚人的武裝力量。

美國國防部——武裝力量的指揮機關

主要負責統合國防與美國軍隊，國防部的行政首長是國防部長，依照美國法律由文官擔任。美國國防部設有三個軍事部門：陸軍部、海軍部與空軍部，以及下設有四個情報機構：國家安全局、國防情報局、國家地理空間情報局與國家偵察局，涵蓋除海岸巡防隊外的所有美國軍事力量。此外國防部亦設有若干國防幕僚與研究單位。因其總部大樓的特殊五角形狀，因此人們也常用五角大廈作為美國國防部的代稱。

美國近年最新部門及軍種——太空軍

美國太空軍的任務是組織、訓練和裝備太空軍，以保護美國和盟國在太空方面的利益，並為聯合部隊提供太空能力。其職責包括發展軍事太空專業人員，建設軍事太空系統，研究有關太空力量的軍事理論，並組織太空軍戰鬥司令部。

太空部隊的任務

就目前太空軍的編制及規模而言，太空部隊主要還是以輔助支援其他軍種的通訊與探測任務為主。在軍事上保持太空優勢，對飛彈進行預警及防禦工作。而在漫畫中，太空部隊已經具備直接的打擊力量，此力量最強大的部分就是「寧祿系統」。

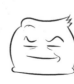

五角大廈——太空軍作戰戰情中心

在漫畫中有一近未來的武器，「寧錄系統」，此武器是被設定於衛星軌道上運行，太空軍負責運作維護，由設置於五角大廈內的太空軍作戰戰情中心進行控制。

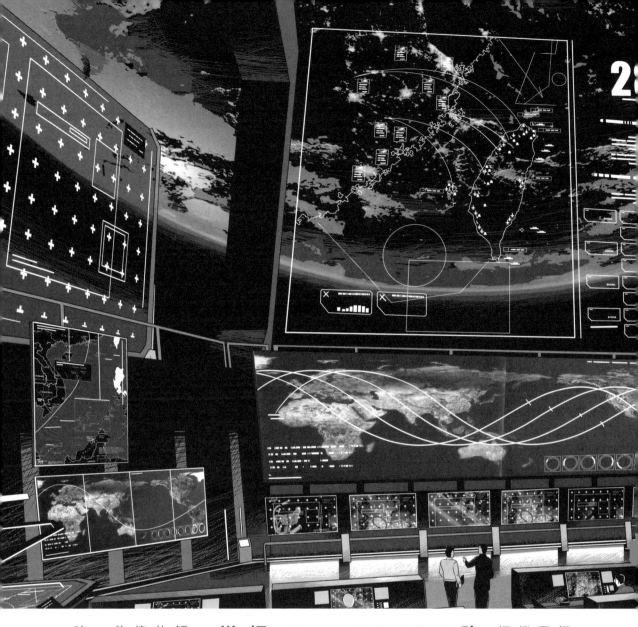

「寧祿系統」──太空狙擊手

概念就是具備攻擊能力的軍事人造衛星，使用雷射摧毀目標，其開發緣起與目的，劇情中及機械設定裡已經提及，此不再贅述。在此我們探討的是此武器使用權限、管制及道德問題。

強大的武器與使用權限問題

在漫畫中，美國總統跑到五角大廈去體驗「寧祿系統」的實際運作，只有總統才有權可批准或是自行使用。在劇情設定上，由於太空軍戰情指揮中心控制著大部分的軍事衛星，因此具有第一線最早獲得戰場情資的優勢，又同時可以觀察全球政經局勢的反應。美國總統在此可以發揮即時決策的特長，對情況直來直往，但優缺點及後果卻隨著湯浦總統的個性而放大。

輕鬆愉快的消滅目標──道德問題

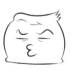

一旦工具特別好用，尤其此工具又能夠簡化並解決問題，就容易會對其產生依賴性，而其它的考量就越容易被拋諸腦後，比如道德。「寧祿系統」能立即發現目標，並具有立即解決的能力。它最恐怖的地方，可能不是其威力本身，而是容易勾起使用者，也就是當權者內心黑暗的一面。

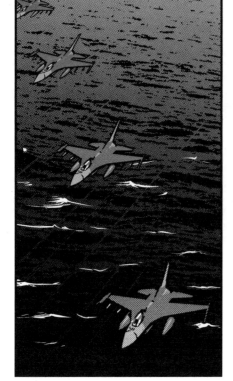

機密檔案
CONFIDENTIAL FILES

深入敵境的反擊壓制作戰—女武神之怒

為何要執行壓制作戰？

解放軍武統臺灣所面臨最大的技術性挑戰，就是渡海攻臺，這將是一段長時間的各軍種、兵種保持不斷聯繫與後勤支援的行為。渡海登陸必須執行精細密切的陸海空三軍的聯合軍兵種作戰，只要任一軍種或兵種出狀況，或聯合指揮管制的鏈結遭破壞，都將嚴重影響戰役進行，最後功敗垂成。這是攻方最擔心的，反過來說也是守方最想要打擊的關鍵部位。而前文有提到過，攻擊就是最好的防禦，守方若藉由數次出其不意的逆襲，直接深入敵境源頭打擊，破壞對方的指揮鏈與後勤機制，增加其指揮管制難度，然後使其管制大亂，最終導致其渡海作戰戰敗。即便是反擊行動不如預期，也能干擾對方，因此反擊案守方必定具備，只是作戰方式與時機選定的差異。

目標獲得的情報來源

在漫畫中，國軍對於共軍目標的獲得，很簡單的被描述為是從中共內部政變派的「推背圖」，以及美軍所獲得。但其實自日常的電子訊號蒐集、軍事媒體影片照片的蒐整，甚至藉由官兵購物習慣的電商平台大數據資料及人工智慧AI的運算、單位飲食的消耗量等，都可進行分析對比出有意義的數據，藉此可推算部隊的動向與訓練強度，甚至單位的布署位置。

情報蒐集就像是拼圖遊戲，獲得情報越多，就越能進行對比、推理與分析，整體輪廓就慢慢顯現出來。情報官的工作與刑事鑑識有幾分類似，實際上渡海攻臺所進行動員的實戰兵力加上後勤人員，一定超過百萬之眾，此規模想在現代的資訊流通下隱密運作已不可能。

推背圖（離線）

剛才軍委主席宣布提早
20分钟发动攻击，
您多保重！

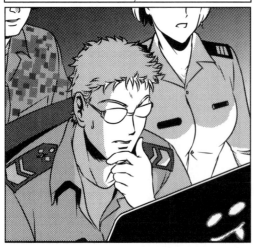

即便是政變派提供的情報，分析部門依舊
慎重進行比對，不能當成主要情報來源。

百靈飛彈─先干擾後定位

以雄風二E型飛彈（百靈飛彈）為載體，內裝訊號發送器與接收器，發射至敵戰區空中時，訊號發送器與接收器會與彈體分離，以降落傘吊掛方式緩慢落下。此時訊號發送器（TYPE─A）會發送電子訊號以探測定位附近雷達，同時對方也將發現遭到探測與定位，為求安全會發射防空飛彈把探測器（TYPE─B）予以擊落。此時訊號發送器（TYPE─A）會發送電子訊號以探測定位，同時對方也將發現遭到探測與定位，為求安全會發射防空飛彈把探測器（TYPE─B）予以擊落。此一連串的行動概念就是直接用飛彈當成探測機，藉此定位對手探測源頭，隨後讓空軍部隊進行對敵防空壓制任務。

女武神之怒─圍而殲之

以雄風二E型飛彈（百靈飛彈）為載體，內裝訊號干擾裝置，發射至敵戰區空中時，訊號干擾裝置會與彈體分離，以氣球形吊掛方式飄浮空中。此時訊號干擾裝置會製造出大片干擾區域形成電子圍籬，輔以無人機搭載電子戰莢艙進行欺敵作業，藉此將對手外援隔離或誘騙，繼之派出攻擊部隊，對圍籬區域內相對劣勢的對手給以攻擊。

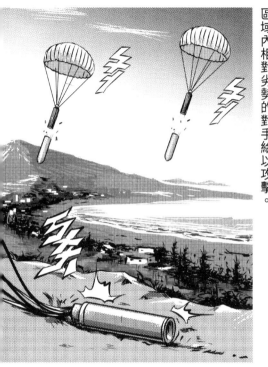

目標重要性關乎攻擊先後

當蒐集了各種情報，進行分析列舉出目標後，就要開始對其重要性予以分類。此關係著日後作戰行動中，攻擊的優先選定。

守方既然要進行逆襲，自然是希望以能動用最小的兵力獲致最大的戰果。當目標已經獲得，作戰目標已經獲得，作戰目標的選定就很重要了。那麼哪些是重要目標呢？我們以重要性來先後論述：

一、擊滅後可左右戰局；

二、對我危害最大者；

三、最易擊滅者。

漫畫中，國軍出動攻擊的目標，有預警雷達、火車調度場、變電所及通訊站等，另外李錦華所擊毀的預警機，不但是高價值目標，甚至她擊落預警機的時機，正好是當時對方剩下為數不多的指管鏈結，因為其它的雷達大多已經摧毀，可以說是擊滅後足以左右戰局的典型戰例。

漫畫中的人文精神

這一集是戰爭真正的開始，有痛心失去美好時光的機工長，而錦華力挽狂瀾般的表現，也被隊長批判得一文不值，內心充滿不甘與無助。戰爭讓個人變得渺小，讓文明與生命變得虛無飄渺。

「好端端的世界，為什麼會一夕之間變成這個樣子？」

戰爭一旦開始

事實已無關緊要

錦華在自認為獲得事實的模樣，像極了懷有一種治理國家的絕世好辦法的村夫，興沖沖的跑到市政機關大樓，來找市長或總統討論治理國家的良方。

這種人因為不擔責任，見識也侷限於他自己的認知環境，又更受限於不在其位，獲取情報與資源更是無法與在位者相提並論，所以容易鬧出笑話，市長或總統願意接見這種人，已

「妳冒生命危險去搏來的事實，根本就是泡沫。」

經是相當仁慈。仔細思考，民眾會想要找政府機關提供建言或是提出解決方案，無論他是真的提出良善建言或是荒唐不堪的方法，其動機往往挾帶有一些私心與企圖。而這大概率會碰軟釘子，最後會受到殘酷現實的打擊。錦華這時候最需要的是隊長給予認清現實與成長，「你未到承擔那種責任的資格。」

恐怖的決心—死間

然而發動戰爭的也是人，策畫陰謀的也是人，第一集是講述發動戰爭的人與其行為動機，第二集就是策動陰謀團體的首度出現與行動。其中一個橋段是一位政變派大校，著在指揮中心施放神經毒劑而故意被逮捕，然後誘導當權派錯誤的故護主席，使主席進入預設的圈套。只能說這名被逮捕的大校，進行的是一種「死間」的行為，進行此種行動必需有犧牲的決心與意志。只能說，人是一種複雜的生物，可以很渺小，卻也可以很恐怖。

254

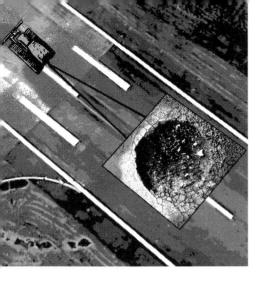

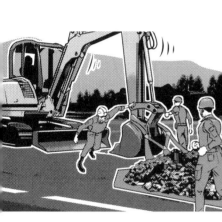

漫畫裡的一些戰法真的有用？

漫畫裡的作戰概念大多是2017年創作時就擬定了的，除非爆發一場戰爭來實際驗證才能證明有沒有用，然而近年還真的爆發了一場俄烏戰爭。在此戰爭中的確是看到當時漫畫的一些戰法概念成真，無人機攻擊對方設施時的最後一秒攻擊到假設施的影片廣為流傳。

漫畫中可看到基地勤務人員用工程車拖出立體的假彈坑，施放到跑道上用以欺敵，就如同正上方的偵查去觀看，就如同左圖的情況。

漫畫一開始不久那位流浪漢營長所說的，除了隱蔽—讓對手看不到你，掩蔽—讓對手打不到你以外，還可以用欺敵—讓對手誤以為打到你而產生錯誤判斷。

戰場上求人不如求己？

在準備從軍入伍的人，往往會聽到老前輩們這麼說—去軍營報到不用帶太多東西，甚至你只要穿條內褲就行，軍隊有責任把你的食衣住行甚至是育樂都照顧到。是的，這是一般和平的狀況下，政府的確也應該有能力必須這麼做。

但要是發生戰爭了，通常將處在一種匱乏的狀態，此時等上級派發物資，基本上就是坐以待斃，不如自己想辦法還有機會有東西，能拿多少是多少。漫畫中流浪漢營長就是這麼想的，你的營防禦地區需要工程機具進行野戰工事，隔壁營也需要機具進行野戰工事，全國各地都需要工機具進行野戰工事，此時你就要待上級調配給你的工機具，一定是缺乏的。若你手頭上就有可以運用的資源，當然就立即進行，包括其他的糧食、飲水、甚至運輸車輛等，用盡各種手段，正規的非正規的全部運用以解決問題。戰爭中想要獲勝，後勤是關鍵，無論何種精彩的戰術戰法，都需要後勤的支持，部隊沒有後勤就沒有戰力。對於軍事，我們可這麼說，內行談後勤，外行談戰術。

這部作品的市場反應如何？

這還得真該好好感謝讀者買書，《燃燒的西太平洋》第一集在2023年12月20日上架以來，無論是實體書店還是網路電子版的販售，都獲得很不錯的成績。在南北各地的簽書分享會以及國際書展中，都獲得很不錯的迴響，這表示很多人關心臺海局勢，也的確反映出某種現實環境上的焦慮感。無論現實是否會如漫畫上的情節陸續發生，憂患意識總是能讓我們在面對未知前做好準備。希望這部漫畫能夠在現實世界的時間軸上提早先走一步，讓我們能夠有一個參考點，進行判斷與依據。

燎原選書

燃燒的西太平洋（2）

Western Pacific War: The Invasion of Taiwan

作者：梁紹先
主編：區肇威（查理）
封面設計：倪旻鋒

出版：燎原出版／遠足文化事業股份有限公司
發行：遠足文化事業股份有限公司（讀書共和國出版集團）
地址：新北市新店區民權路 108-2 號 9 樓
電話：02-2218417
信箱：sparkspub@gmail.com

法律顧問：華洋法律事務所／蘇文生律師
印刷：博客斯彩藝有限公司

出版：二〇二四年四月／初版一刷
　　　二〇二四年五月／初版二刷
電子書二〇二四年五月初版
定價：四八〇元

ISBN 978-626-98028-6-9（平裝）
　　　978-626-98028-8-3（EPUB）
　　　978-626-98028-7-6（PDF）

讀者服務